지은이	김기훈, 쎄듀 영어교육연구센터
기획 · 개발 · 편집	TinyFolds
마케팅	콘텐츠 마케팅 사업본부
영업	문병구
제작	정승호
디자인	9th Design, 전수경
일러스트	노현정
영문교열	Adam Miller

펴낸이	김기훈 · 김진희
펴낸곳	(주)쎄듀 / 서울시 강남구 논현로 305 (역삼동)
발행일	2019년 10월 28일 초판 1쇄
내용문의	www.cedubook.com
구입문의	콘텐츠 마케팅 사업본부
	Fax. 02-2058-0209
	Tel. 02-6241-2007
등록번호	제 22–2472호
ISBN	978-89-6806-164-6
	978-89-6806-169-1 (SET)

READING Q

Advanced ❶

Preview

READING Q Advanced ❶ | 구성과 특징

Step 1 Activation

Thinking Lv. ★★

관련 이미지들을 보고 질문에 답해 보며,
주제에 대한 배경지식을 활성화합니다.

At the Aquarium

수족관에서 무슨 일이?

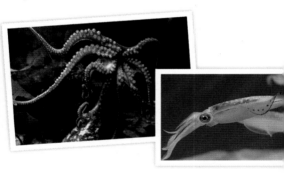

● **What do these animals have in common?**
① They have big bodies. ② They have soft bodies.

Step 2 From the Words

Thinking Lv. ★★★

핵심 어휘를 포함한 우리말 단락을 읽고,
문맥 속에서 해당 어휘의 의미를 찾아 독해에
필요한 어휘 지식을 사전에 습득합니다.

◎ **FROM THE WORDS** | 다음 글을 읽고, 각 단어들과 그 의미를 연결해 보세요.

¹**Octopus**는 연체동물의 한 ²**species**로, 매우 ³**intelligent**한 것으로 유명하다. 이 동물은
⁴**environment**를 탐험하는 것을 좋아하며, ⁵**escape**하는 데 능하다. 수조 위에 난 ⁶**opening**을
통해 밖으로 빠져나가기를 ⁷**manage**한 사례도 있다. 이 동물은 바닥에 ⁸**connect**된 파이프를 발견
하여, ⁹**squeeze**해 바다로 나가는 데 성공했다.

ⓐ_____ *adj.* 지능이 있는, 총명한 ⓑ_____ *n.* 문어 ⓒ_____ *n.* 구멍, 틈

ⓓ_____ *v.* 탈출하다 ⓔ_____ *v.* 용케 해내다 ⓕ_____ *n.* 주위, 환경

ⓖ_____ *n.* 종(種) ⓗ_____ *v.* 잇다, 연결하다 ⓘ_____ *v.* 비집고 들어가다

Reading Is Thinking: 생각하면서 읽고, 문제를 해결하는 과정을 실현하는 것을 목표로

배경지식 및 어휘 → 주요 내용 파악 → 지문 읽기 → 문제 해결 및 사고력 확장 에 이르는

단계별 접근법을 통해 전략적으로 학습할 수 있도록 구성하였습니다.

Skim the Text **Step 3**

정답 및 해설 p. 02

SKIM THE TEXT
굵은 글씨로 된 단어들을 위주로 글을 빠르게 훑어 읽고 질문에 답하세요.
Time: 30 seconds

... **What does 'mollusk' mean?"** the guide asked, looking at the students.
"**It means 'soft,'** because **mollusks have soft bodies**," a girl answered
proudly.
"Correct. Does anyone have any questions before we move on?"
"Yes, **why** is this **tank empty**?" one boy asked. "The sign says that **Otto the
Octopus lives here, but I don't see an octopus.**"
The guide explained, "Actually, that's an interesting story. Octopuses are
a type of mollusk, too. **Otto the Octopus lived there** until a few weeks
ago. But one night, he **found a way to escape** when the aquarium was
closed. **Otto saw an opening** at the top of his tank and managed to
move through the opening. And when he was **on the floor**, he **found a
hole** there, which was **connected to a pipe that leads to the ocean**. He
squeezed through the pipe and **into the sea**."
"Wow!" the boy said. "It's hard to believe that octopuses are **really that
intelligent**."
"I know, but they are. They're **very curious animals that love to explore
their environment**. And, unfortunately for us, they're **excellent at
escaping**!"

Thinking Lv. ★★★☆

굵은 글씨들을 중심으로 정해진 시간 내에
글을 빠르게 읽고 대강의 내용을 파악합니다.

Thinking Lv. ★★★★

읽은 내용을 바탕으로 글 전체의 주제,
요지, 제목, 목적 등의 문제를 풀어
봅니다.

Q 글의 제목으로 가장 알맞은 것은?

① A Great Escape
② The Life of an Octopus
③ Different Species of Mollusks

Step 4　Read the Passage

READ THE PASSAGE | 다음 글을 읽고 질문에 답하세요.

"OK, everyone, we've seen the squids, the oysters, and the giant clam. That's all the mollusk species that we have here at the aquarium. Let's see how much you remember so far. What does 'mollusk' mean?" the guide asked, looking at the students.

"It means 'soft,' because mollusks have soft bodies," a girl answered proudly.

5　"Correct. Does anyone have any questions before we move on?"

"Yes, why is this tank _____?" one boy asked. "The sign says that Otto the Octopus lives here, but I don't see an octopus."

The guide explained, "Actually, that's an interesting story. Octopuses are a type of mollusk, too. Otto the Octopus lived there until a few weeks ago. (A) But one night,

10　he found a way to escape when the aquarium was closed. (B) And when he was on the floor, he found a hole there, which was connected to a pipe that leads to the ocean. (C) Otto saw an opening at the top of his tank and managed to move through the opening. (a) He squeezed through the pipe and into the sea."

"Wow!" the boy said. "It's hard to believe that octopuses are really that intelligent."

15　"I know, but they are. (b) They're very curious animals that love to explore their environment. And, unfortunately for us, they're excellent at escaping!" (214 words)

*squid 오징어　**oyster 굴　***giant clam 대합조개　****mollusk 연체동물

Q1 글의 내용과 일치하지 않는 것은?

① The word "mollusk" means "soft."
② Octopuses are mollusks.
③ Otto escaped a few weeks ago.
④ Otto broke his tank to get away.
⑤ Octopuses enjoy exploring.

Q2 글의 빈칸에 들어가기에 가장 알맞은 것은?

① empty　　② dark　　③ full　　④ small　　⑤ wet

● 별책부록 단어 암기장

별책 부록으로 단어 암기장이 함께
제공됩니다. 지문에 나온 주요 어휘와
연습문제를 수록하였습니다.
또한 QR코드를 통해 단어 MP3
파일을 들을 수 있습니다.

UNIT 01 pp. 08-11

□ octopus [άktəpəs]	몡 문어
□ species [spí:ʃiːz]	몡 종(種)
□ intelligent [intélədʒənt]	혱 지능이 있는, 총명한
□ environment [inváiərənmənt]	몡 주위, 환경
□ escape [iskéip]	동 탈출하다
□ opening [óupəniŋ]	몡 구멍, 틈
□ manage [mǽnidʒ]	동 용케 해내다
□ connect [kənékt]	동 잇다, 연결하다
□ squeeze [skwíːz]	동 비집고 들어가다

UNIT 01　Exercise

다음 영어는 우리말로, 우리말은 영어로 써보세요.

01	octopus	→
02	sign	→
03	opening	→
04	connect	→
05	aquarium	→
06	proudly	→
07	escape	→

Q3 문장 (A)~(C)를 글의 흐름에 알맞게 배열한 것은?

① (A) — (B) — (C)
② (A) — (C) — (B)
③ (B) — (A) — (C)
④ (B) — (C) — (A)
⑤ (C) — (B) — (A)

Q4 글의 밑줄 친 (a)와 (b)가 각각 가리키는 것을 글에서 찾아 쓰세요.

(a) _____ (b) _____

Read Again & Think More Step 5

READ AGAIN & THINK MORE | 글을 다시 읽고 질문에 답하세요.

INFERENCE According to the passage, what can you infer from the following sentence?

And, unfortunately for us, they're excellent at escaping!

① Otto is not very unusual for an octopus.
② The aquarium does not want another octopus.
③ Octopuses do not like being around other animals.

SUMMARY Complete the summary using the words in the passage.

Students are on a tour of the 1_____. They've seen various types of
2_____ species. These are animals with 3_____ bodies, such as squids
and clams. But one 4_____ is empty, and a student asks why. The guide tells
the students that Otto the Octopus 5_____ there. One night, Otto escaped
his tank. He went through a hole on the floor, into a(n) 6_____, and then into
the ocean. The guide also says that octopuses are very smart and excellent at
7_____.

UNIT 01 11

Thinking Lv. ★★★★★

지문을 다시 읽고, 다양한 전략들을 활용하여
사고력 향상 문제들을 해결해 봅니다.

<주요 전략>

INFERENCE 문맥상 내용 추론하기

Thinking Lv. ★★★★☆

지문의 요약문을 완성하면서, 읽은 내용을
다시 한번 환기하고 중요한 정보들을 확인
한 후, 학습을 마무리합니다.

무료 부가서비스

www.cedubook.com에서 무료 부가서비스 자료를 다운로드하세요.

① MP3 파일 ② 어휘리스트 ③ 어휘테스트 ④ 어휘출제 프로그램
⑤ 직독직해 연습지 ⑥ 영작 연습지 ⑦ 받아쓰기 연습지

Contents

UNIT 01 **A**t the Aquarium ⋯⋯⋯⋯⋯⋯⋯⋯⋯⋯⋯⋯ 08
수족관에서 무슨 일이? [F]

UNIT 02 **B**est Places to Live ⋯⋯⋯⋯⋯⋯⋯⋯⋯ 12
세상에서 가장 살기 좋은 도시 [NF]

UNIT 03 **C**arrie's Problem ⋯⋯⋯⋯⋯⋯⋯⋯⋯⋯ 16
캐리의 고민 상담 [F]

UNIT 04 **D**riving Safety ⋯⋯⋯⋯⋯⋯⋯⋯⋯⋯⋯ 20
안전 운전하기 [NF]

UNIT 05 **E**mergency Medical Technicians ⋯⋯⋯ 24
응급 구조 요원에 대해 [NF]

UNIT 06 **F**iestas Patrias ⋯⋯⋯⋯⋯⋯⋯⋯⋯⋯⋯ 28
파트리아스 축제와 만나다 [F]

UNIT 07 **G**uitar Maker ⋯⋯⋯⋯⋯⋯⋯⋯⋯⋯⋯⋯ 32
기타의 장인 [NF]

UNIT 08 **H**ow to Become an Olympian ⋯⋯⋯⋯ 36
올림픽 출전의 꿈 [NF]

UNIT 09 **I**n Outer Space ⋯⋯⋯⋯⋯⋯⋯⋯⋯⋯⋯ 40
우주에서는 어떻게 변할까? [NF]

UNIT 10 **J**onas Salk ⋯⋯⋯⋯⋯⋯⋯⋯⋯⋯⋯⋯⋯ 44
조너스 소크의 위대한 업적 [NF]

UNIT 11 **K**vass ⋯⋯⋯⋯⋯⋯⋯⋯⋯⋯⋯⋯⋯⋯⋯ 48
크바스를 마셔요 [NF]

UNIT 12 **L**ife Hacks for Students ⋯⋯⋯⋯⋯⋯⋯ 52
새 학기를 위한 꿀팁 [F]

UNIT 13 **M**umbai's Dabbawalas ⋯⋯⋯⋯⋯⋯⋯ 56
집밥 배달원, 다바왈라 [NF]

F Fiction NF Non-fiction

UNIT 14 **N**ighttime in the Desert ·········· 60
한밤 중 사막에서는 무슨 일이? F

UNIT 15 **O**nline Rudeness ·········· 64
온라인상의 무례 NF

UNIT 16 **P**lastic Straws ·········· 68
플라스틱 빨대가 불러 온 재앙 NF

UNIT 17 **Q**ueen Nefertiti ·········· 72
이집트의 여왕 네페르티티 NF

UNIT 18 **R**eading Shakespeare ·········· 76
셰익스피어 작품 읽기 NF

UNIT 19 **S**uperman ·········· 80
슈퍼맨의 탄생 NF

UNIT 20 **T**he Miserly Beggar ·········· 84
인색한 거지의 후회 F

UNIT 21 **U**nder the Weather ·········· 88
날씨가 기분에 미치는 영향 NF

UNIT 22 **W**itwatersrand Gold ·········· 92
비트바테르스란트의 금광 NF

UNIT 23 **Y**ear 2050 ·········· 96
2050년, 미래에 대하여 NF

UNIT 24 **Z**inc & the Common Cold ·········· 100
아연이 감기에 좋다고? NF

[책속책] 정답 및 해설

[별책부록] 단어 암기장

At the Aquarium

수족관에서 무슨 일이?

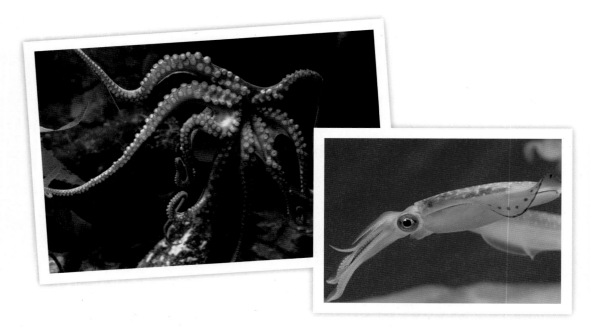

● **What do these animals have in common?**

① They have big bodies. ② They have soft bodies.

◎ FROM THE WORDS | 다음 글을 읽고, 각 단어들과 그 의미를 연결해 보세요.

¹**Octopus**는 연체동물의 한 ²**species**로, 매우 ³**intelligent**한 것으로 유명하다. 이 동물은 ⁴**environment**를 탐험하는 것을 좋아하며, ⁵**escape**하는 데 능하다. 수조 위에 난 ⁶**opening**을 통해 밖으로 빠져나가기를 ⁷**manage**한 사례도 있다. 이 동물은 바닥에 ⁸**connect**된 파이프를 발견하여, ⁹**squeeze**해 바다로 나가는 데 성공했다.

ⓐ _____ *adj.* 지능이 있는, 총명한 ⓑ _____ *n.* 문어 ⓒ _____ *n.* 구멍, 틈

ⓓ _____ *v.* 탈출하다 ⓔ _____ *v.* 용케 해내다 ⓕ _____ *n.* 주위, 환경

ⓖ _____ *n.* 종(種) ⓗ _____ *v.* 잇다, 연결하다 ⓘ _____ *v.* 비집고 들어가다

◎ SKIM THE TEXT | 굵은 글씨로 된 단어들을 위주로 글을 빠르게 훑어 읽고 질문에 답하세요.
Time: 30 seconds

… **What does 'mollusk' mean?**" the guide asked, looking at the students.

"**It means 'soft,'** because **mollusks have soft bodies**," a girl answered proudly.

"Correct. Does anyone have any questions before we move on?"

"Yes, **why** is this **tank empty**?" one boy asked. "The sign says that **Otto the Octopus lives here, but I don't see an octopus**."

The guide explained, "Actually, that's an interesting story. Octopuses are a type of mollusk, too. **Otto the Octopus lived there** until a few weeks ago. But one night, he **found a way to escape** when the aquarium was closed. **Otto saw an opening** at the top of his tank and managed to **move through the opening**. And when he was **on the floor**, he **found a hole** there, which was **connected to a pipe that leads to the ocean**. He **squeezed through the pipe** and **into the sea**."

"Wow!" the boy said. "It's hard to believe that octopuses are **really that intelligent**."

"I know, but they are. They're **very curious animals that love to explore their environment**. And, unfortunately for us, they're **excellent at escaping!**"

Q 글의 제목으로 가장 알맞은 것은?

① A Great Escape

② The Life of an Octopus

③ Different Species of Mollusks

"OK, everyone, we've seen the squids, the oysters, and the giant clam. That's all the mollusk species that we have here at the aquarium. Let's see how much you remember so far. What does 'mollusk' mean?" the guide asked, looking at the students.

"It means 'soft,' because mollusks have soft bodies," a girl answered proudly.

5 "Correct. Does anyone have any questions before we move on?"

"Yes, why is this tank _____?" one boy asked. "The sign says that Otto the Octopus lives here, but I don't see an octopus."

The guide explained, "Actually, that's an interesting story. Octopuses are a type of mollusk, too. Otto the Octopus lived there until a few weeks ago. (A) But one night,
10 he found a way to escape when the aquarium was closed. (B) And when he was on the floor, he found a hole there, which was connected to a pipe that leads to the ocean. (C) Otto saw an opening at the top of his tank and managed to move through the opening. (a) He squeezed through the pipe and into the sea."

"Wow!" the boy said. "It's hard to believe that octopuses are really that intelligent."

15 "I know, but they are. (b) They're very curious animals that love to explore their environment. And, unfortunately for us, they're excellent at escaping!" (214 words)

*squid 오징어 **oyster 굴 ***giant clam 대합조개 ****mollusk 연체동물

Q1 글의 내용과 일치하지 <u>않는</u> 것은?

① The word "mollusk" means "soft."
② Octopuses are mollusks.
③ Otto escaped a few weeks ago.
④ Otto broke his tank to get away.
⑤ Octopuses enjoy exploring.

Q2 글의 빈칸에 들어가기에 가장 알맞은 것은?

① empty ② dark ③ full ④ small ⑤ wet

Q**3** 문장 (A)~(C)를 글의 흐름에 알맞게 배열한 것은?

① (A) — (B) — (C)
② (A) — (C) — (B)
③ (B) — (A) — (C)
④ (B) — (C) — (A)
⑤ (C) — (B) — (A)

Q**4** 글의 밑줄 친 (a)와 (b)가 각각 가리키는 것을 글에서 찾아 쓰세요.

(a) _____ (b) _____

◎ READ AGAIN & THINK MORE | 글을 다시 읽고 질문에 답하세요.

[INFERENCE] **According to the passage, what can you infer from the following sentence?**

And, unfortunately for us, they're excellent at escaping!

① Otto is not very unusual for an octopus.
② The aquarium does not want another octopus.
③ Octopuses do not like being around other animals.

[SUMMARY] **Complete the summary using the words in the passage.**

Students are on a tour of the 1_____. They've seen various types of 2_____ species. These are animals with 3_____ bodies, such as squids and clams. But one 4_____ is empty, and a student asks why. The guide tells the students that Otto the Octopus 5_____ there. One night, Otto escaped his tank. He went through a hole on the floor, into a(n) 6_____, and then into the ocean. The guide also says that octopuses are very smart and excellent at 7_____.

UNIT 02

Best Places to Live

세상에서 가장 살기 좋은 도시

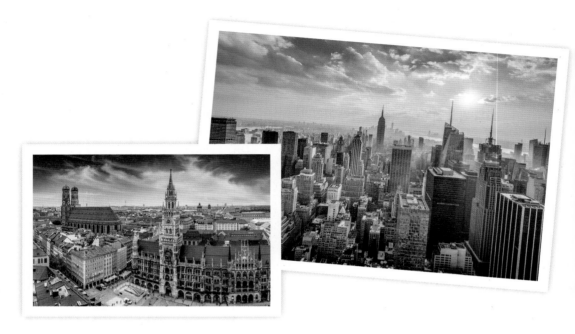

🔘 **What do the pictures show in common?**

① cites ② countryside

◎ FROM THE WORDS | 다음 글을 읽고, 각 단어들과 그 의미를 연결해 보세요.

'세상에서 가장 ¹ **livable** 도시'를 꼽은 ² **annual** 목록이 있다. 도시를 ³ **rank**하는 이 목록의 ⁴ **purpose**는 사람들의 여행지 선택을 도와주는 것이다. 한 영국의 신문사는 ⁵ **government**, 교육, 문화 등을 중심으로 도시들을 ⁶ **compare**한다. 한 ⁷ **lifestyle** 잡지는 기후나 자연으로의 ⁸ **access** 등을 조사한다. 그러나 도시는 ⁹ **complex**한 곳이므로, 직접 가보지 않고는 확실히 알 수 없다.

ⓐ _____ *adj.* 매년의, 해마다 ⓑ _____ *v.* 비교하다 ⓒ _____ *n.* 접근성

ⓓ _____ *adj.* 복잡한 ⓔ _____ *v.* 순위를 매기다 ⓕ _____ *n.* 목적

ⓖ _____ *n.* 정부 ⓗ _____ *n.* 생활 방식 ⓘ _____ *adj.* 살기에 좋은

SKIM THE TEXT

굵은 글씨로 된 단어들을 위주로 글을 빠르게 훑어 읽고 질문에 답하세요.

Time: 30 seconds

More people travel the world than ever. And these world travelers **need information** about new and unfamiliar places. That's why annual **lists of "the most livable cities in the world"** have become so common. These lists **rank cities** by how nice they are to live, work, or travel in. The purpose is to **help** people **decide where to go** in the world. Yet each one of **these lists** is **different**.

The best-known "livable cities" **survey** is done **by a British newspaper**. For this list, experts compare 140 cities **by quality of government, education, health care, and culture. Melbourne, Australia**, has been the **number-one city** seven times. One international **lifestyle magazine** compares cities a little differently. It looks at things like **climate, safety, and access to nature**. This magazine's top cities often include **Munich and Tokyo**. If you're looking for great **food or nightlife**, you might try **Chicago**. A popular US **entertainment magazine** recently named it the best city in the world.

Cities are complex places. And **different people** want **different things**. So it's **hard to say** which city is **truly the number-one place**. Lists like these can **help you make a decision** …

Q 글의 요지로 가장 알맞은 것은?

① Not every newspaper publishes "most livable cities" lists.

② Lists of the world's "most livable cities" give different answers.

③ People should do careful research before moving to a new city.

More people travel the world than ever. And these world travelers need information about new and unfamiliar places. That's why annual lists of "the most livable cities in the world" have become so common. These lists rank cities by how nice they are to live, work, or travel in. The purpose is to help people decide where to go in the world. _____ each one of these lists is different.

The best-known "livable cities" survey is done by a British newspaper. For this list, experts compare 140 cities by quality of government, education, health care, and culture. (A) Melbourne, Australia, has been the number-one city seven times. (B) One international lifestyle magazine compares cities a little differently. (C) This magazine's top cities often include Munich and Tokyo. (D) If you're looking for great food or nightlife, you might try Chicago. (E) A popular US entertainment magazine recently named it the best city in the world.

Cities are complex places. And different people want different things. So it's hard to say which city is truly the number-one place. <u>Lists like these</u> can help you make a decision. But you won't really know until you get there. **(201 words)**

*health care 의료 서비스 **nightlife 야간 유흥

Q1 글의 내용과 일치하면 T, 그렇지 않으면 F를 쓰세요.

(1) A British newspaper has the most famous list. _____

(2) Munich is often at the bottom of one list. _____

(3) Chicago is a good city for food and nightlife. _____

Q2 글의 빈칸에 들어갈 말로 가장 알맞은 것은?

① Finally ② For example ③ Instead ④ Then ⑤ Yet

Q3 글의 (A)~(E) 중, 다음 문장이 들어갈 위치로 가장 알맞은 곳은?

> It looks at things like climate, safety, and access to nature.

① (A)　　　　② (B)　　　　③ (C)　　　　④ (D)　　　　⑤ (E)

Q4 글의 밑줄 친 **Lists like these**가 의미하는 것을 글에서 찾아 쓰세요.

→ _____

READ AGAIN & THINK MORE | 글을 다시 읽고 질문에 답하세요.

[INFERENCE] **According to the passage, what can you infer from the following sentences?**

Cities are complex places. And different people want different things.

① A lot of people don't like to live in cities.
② It is difficult when you move to a new city.
③ It is not easy to choose the best city to live in.

[SUMMARY] **Complete the summary using the words in the passage.**

People travel the 1_____ more than ever. In order to decide where to go, lists of "the most 2_____ cities in the world" can help. These annual lists are all 3_____, though. One famous list looks at things like government and 4_____ care. Melbourne, Australia ranks highly. Another list includes climate and nature. Munich and Tokyo are often its 5_____ cities. A popular entertainment 6_____ ranks Chicago number one. These lists can be helpful, but you should be in a city to really 7_____ it.

UNIT 03

Carrie's Problem

캐리의 고민 상담

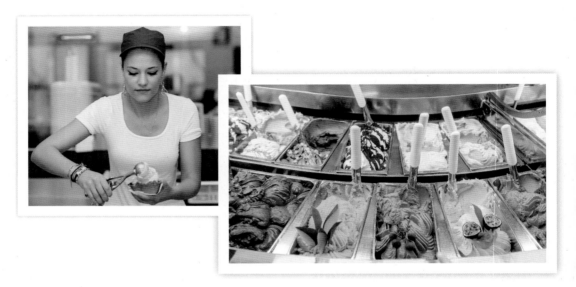

● **Where is the girl working at in the picture?**

① at a supermarket ② at an ice cream shop

◎ FROM THE WORDS | 다음 글을 읽고, 각 단어들과 그 의미를 연결해 보세요.

Q: 저는 집에서 가까운 한 아르바이트 자리에 ¹**apply**하여 합격했습니다. 같이 일할 ²**staff** 모두 친절한 것 같지만, 다시 생각해 보게 됩니다. 제가 ³**confident**하지 않아 일을 망치면 어쩌죠? 어떤 ⁴**advice**라도 ⁵**appreciate**할게요.

A: 시작 전에 ⁶**quit**하기엔 ⁷**shame**이지요. 새로운 시작에 앞서 ⁸**anxious**한 것은 정상이에요. 괜찮은 것처럼 ⁹**pretend**해 보세요. 그러면 결국 정말 그렇게 될 거예요.

ⓐ_____ *v.* 그만두다 ⓑ_____ *v.* ~인 척하다 ⓒ_____ *n.* (전체) 직원

ⓓ_____ *adj.* 자신감 있는 ⓔ_____ *v.* 고마워하다 ⓕ_____ *v.* 지원하다

ⓖ_____ *adj.* 불안한, 초조한 ⓗ_____ *n.* 조언, 충고 ⓘ_____ *n.* 딱한 일, 아쉬운 일

SKIM THE TEXT | 굵은 글씨로 된 단어들을 위주로 글을 빠르게 훑어 읽고 질문에 답하세요.

Time: 30 seconds

Dear Dr. M,

Last month, I **applied for** my first **part-time job** and got it. It's at an ice cream **shop near my house**, and the **staff** there all seem very **friendly**. I'm supposed to **start next Monday**, but am now **having second thoughts**. I'm extremely nervous that I won't do a good job. **What if** my co-workers **don't like me** because I keep **making mistakes**, or because I'm **not confident**? A lot of people from my school go to this shop, which makes it worse. I've become **so stressed out that** I'm **wondering if I** should even **go** …

Dear Carrie,

It would be **a shame to quit** before you even start. It's **normal to feel anxious** whenever you **try new things**. Here's how to deal with it: **Pretend to be confident** even though you're not, and **eventually you will be**. My first job was answering the phone at a dentist's office, and I **had to speak clearly and confidently**. I was **terrified, but pretended not** to be. After a while, my "confident" voice **became natural** …

Q 글의 내용과 가장 잘 어울리는 속담은?

① There is no smoke without fire.

② Self-trust is the first secret of success.

③ A poor workman blames his tools.

Dear Dr. M,

Last month, I applied for my first part-time job and got it. It's at an ice cream shop near my house, and the staff there all seem very friendly. I'm supposed to start next Monday, but am now having second thoughts. I'm extremely nervous that I won't do a
5 good job. What if my co-workers don't like me __(a)__ I keep making mistakes, or __(b)__ I'm not confident? A lot of people from my school go to this shop, which makes it worse. I've become so stressed out that I'm wondering if I should even go. Any advice would be appreciated.

Carrie, 17

10 Dear Carrie,

It would be a shame to quit before you even start. It's normal to feel anxious whenever you try new things. Here's how to deal with it: Pretend to be __(c)__ even though you're not, and eventually you will be. My first job was answering the phone at a dentist's office, and I had to speak clearly and confidently. I was terrified, but pretended
15 not to be. After a while, my "confident" voice became natural. So, walk into that shop on Monday with a big smile, as if you've done it a million times before. Good luck!

(205 words)

*have second thoughts 다시 생각해 보다

Q1 글을 통해 알 수 있는 Carrie의 성격으로 가장 알맞은 것은?

① brave ② careless ③ creative ④ positive ⑤ shy

Q2 글의 빈칸 (a)와 (b)에 공통으로 들어갈 말로 가장 알맞은 것은?

① although ② because ③ instead ④ so that ⑤ unless

Q3 글을 읽고 답할 수 <u>없는</u> 질문은?

① Where did Carrie get her job?
② When is Carrie scheduled to start?
③ How many co-workers will Carrie have?
④ What was Dr. M's first job?
⑤ How did Dr. M feel on the first day?

Q4 글의 빈칸 (c)에 들어갈 말을 글에서 찾아 쓰세요.

→ _____

◎ READ AGAIN & THINK MORE | 글을 다시 읽고 질문에 답하세요.

[INFERENCE] **According to the passage, what can you infer from the following sentences?**

I was terrified, but pretended not to be. After a while, my "confident" voice became natural.

① The writer is no longer afraid of anything.
② The writer's confidence increased over time.
③ The writer thinks you should not hide your fear.

[SUMMARY] **Complete the summary using the words in the passage.**

Carrie wrote a letter to Dr. M asking for 1_____. She is going to start her first part-time 2_____ at an ice cream shop. She worries about how she will do and whether her 3_____ will like her. Many people from her 4_____ go to this place. She is thinking about not going. Dr. M answers that Carrie shouldn't 5_____. People often feel 6_____ when they do something new. Dr. M's advice is for Carrie to go to work 7_____. After a while, she will really feel confident.

UNIT 04

Driving Safety

안전 운전하기

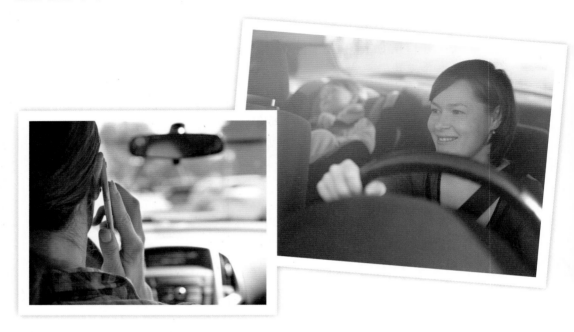

● **What should you do when you drive?**
 ① fasten your seatbelt ② answer your phone

 FROM THE WORDS | 다음 글을 읽고, 각 단어들과 그 의미를 연결해 보세요.

당신의 ¹**article**을 읽고, 휴대 전화 때문에 교통사고가 ²**increase**하고 있음을 알았다. 이 행동은
특히 젊은 사람들 사이에 ³**common**하다. 운전 중에는 휴대 전화의 '⁴**disturb**하지 마세요'
⁵**feature**를 사용해야 한다. 이 앱을 ⁶**purchase**하면, 차가 움직이는 것을 휴대 전화가 알도록
⁷**enable**해주어, 운전자가 ⁸**attention**을 유지하게 도와준다. 목숨을 ⁹**risk**할 만큼 중요한 전화나
문자 메시지는 없다.

ⓐ_____ *n.* 기사 ⓑ_____ *n.* 주의, 집중 ⓒ_____ *adj.* 흔한

ⓓ_____ *v.* 방해하다 ⓔ_____ *v.* 가능하게 하다 ⓕ_____ *v.* 구입하다

ⓖ_____ *n.* 증가 ⓗ_____ *n.* 기능, 특징 ⓘ_____ *v.* ~을 걸다, 위태롭게 하다

◎ SKIM THE TEXT | 굵은 글씨로 된 단어들을 위주로 글을 빠르게 훑어 읽고 질문에 답하세요.

Time: 25 seconds

To the Editor:

Thank you for **your recent article** on **the increase in car accidents**. I learned many of them are **caused by cell phones**. People **look at their phones** too often **while driving**. It causes them to **make mistakes**. This dangerous problem seems to be especially **common among young people**. The other day, I was riding **in my friend's car**. As we got near a traffic light, she **received a text message** from her mom. Right away, she **started typing** a reply and went **through a red light**. We were **nearly hit** by another car! It was very frightening.

People should **turn off** their phones or **put them away** while driving. However, I know that some people are **not willing** to do this. Those people should at least **use the "do not disturb" feature** on their phones. This feature is available on most **new phones** and can be purchased as **an app**. It **enables** the **phone to "know"** when you are **in a moving car**. Then **the phone stops** calls, texts, and other messages from coming in. That way, drivers can **keep their attention** on the road …

Q 글을 쓴 목적으로 가장 알맞은 것은?

① to ask for an explanation

② to express anger about an article

③ to tell people to do something

To the Editor:

Thank you for your recent article on the increase in car accidents. I learned many of them are caused by cell phones. People look at their phones too often while driving. It causes them to make mistakes. This dangerous problem seems to be especially common among young people.

The other day, I was riding in my friend's car. As we got near a traffic light, she received a text message from her mom. Right away, she started typing a reply and went through a red light. We were nearly hit by another car! It was very _____.

People should turn off their phones or put them away while driving. However, I know that some people are not willing to do this. Those people should at least use the (a) "do not disturb" feature on their phones. This feature is available on most new phones and can be purchased as an app. It enables the phone to "know" when you are in a moving car. Then the phone stops calls, texts, and other messages from coming in. That way, drivers can keep their attention on the road.

No call or text is worth risking your life. Every driver should remember (b) this!

Sincerely,

Emma G. (205 words)

Q1 글쓴이에 대한 내용으로 일치하지 <u>않는</u> 것은?

① She agrees with the article.
② Her friend was driving the car.
③ She was in a car accident.
④ She is against texting while driving.
⑤ She recommends an app.

Q2 글의 빈칸에 들어갈 말로 가장 알맞은 것은?

① boring　　② exciting　　③ frightening　　④ late　　⑤ safe

Q3 글의 밑줄 친 (a) **"do not disturb" feature**에 대한 내용으로 알맞은 것은?

① 특정 대상만 구입할 수 있다.

② 달리는 차 안에서 사용 가능하다.

③ 모든 휴대 전화에 기본으로 장착되어 있다.

④ 같은 차를 탑승한 모두가 다 같이 쓸 수 있다.

⑤ 음성 대신 진동으로 문자 메시지 수신을 알려준다.

Q4 글의 밑줄 친 (b) **this**가 의미하는 것을 우리말로 쓰세요.

→ _____

◎ READ AGAIN & THINK MORE | 글을 다시 읽고 질문에 답하세요.

INFERENCE According to the passage, what can you infer from the following sentence?

However, I know that some people are not willing to do this.

① Some people are very attached to their phones.

② Some people do not care about driving safety.

③ Some people are too lazy to turn off their phones.

SUMMARY Complete the summary using the words in the passage.

Thank you for the 1_____ about accidents caused by cellphone use.
2_____ people do this too often. Recently, I was in my 3_____ car and
she got a text message. She started typing a(n) 4_____ and ran through a red
light. We almost had an accident! Drivers should turn off or put away their
5_____. Or they can use the "do not 6_____" feature. It tells the phone
when you're in a(n) 7_____ car, and the phone stops calls and messages.

Emergency Medical Technicians

응급 구조 요원에 대해

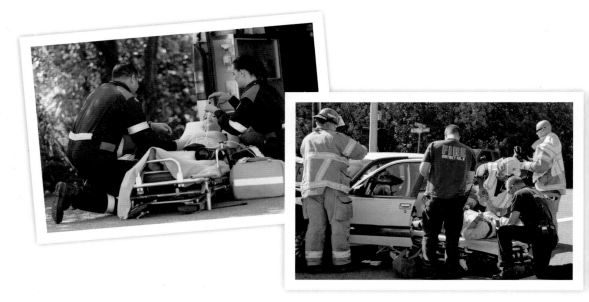

● **What do EMTs (Emergency Medical Technicians) do for their job?**

① help people in need ② teach people at college

◎ FROM THE WORDS | 다음 글을 읽고, 각 단어들과 그 의미를 연결해 보세요.

저는 EMT로서 구급차를 타고 사고나 ¹**sudden** 질병, 화재, 폭력, ²**crime** 현장으로 출동합니다.

현장에 도착하면, ³**first aid**나 필요한 ⁴**medication**을 제공하고, 병원으로 ⁵**transport**합니다.

EMT가 되려면, 고등학교 ⁶**graduate**이어야 하고, 대학 과정을 ⁷**complete**해야 합니다. 이 직업은 ⁸**rewarding**하지만, 많은 ⁹**responsibility**로 인해 스트레스도 큽니다.

ⓐ _____ *n.* 졸업자 ⓑ _____ *v.* 수송하다 ⓒ _____ *n.* 응급 처치

ⓓ _____ *n.* 약물, 투약 ⓔ _____ *v.* 완료하다, 끝마치다 ⓕ _____ *n.* 책임, 의무

ⓖ _____ *adj.* 급작스러운 ⓗ _____ *n.* 범죄 ⓘ _____ *adj.* 보람 있는

◎ SKIM THE TEXT | 굵은 글씨로 된 단어들을 위주로 글을 빠르게 훑어 읽고 질문에 답하세요.

Time: 30 seconds

… This week, we spoke with an **EMT** to **learn answers** to **some common questions** about the job.

Q: What do EMTs do?

A: *EMT* means "**emergency medical technician**." As an EMT, I work on an **ambulance** and respond to **emergency calls**. They include accidents, sudden illnesses, fires, and violent crimes. When we arrive at the scene, we provide **first aid** and necessary **medications**. We also move the patient into the ambulance for **transport to the hospital**. Along the way, we gather information about the **patient's medical history and needs**.

Q: How do you become an EMT?

A: You must be a **high-school graduate**. Then, you have to **complete a course** at a **college or university** …

Q: What do you like about being an EMT? What don't you like?

A: It is a very **rewarding job** because you **help people** every day. At the same time, it is a **stressful** job with **a lot of responsibility**. You often have to **work long hours**. Many EMTs are happy staying in their job for life. However, many others decide to continue their studies and **become nurses or doctors**.

Q 글의 목적으로 가장 알맞은 것은?

① to advertise a job opening

② to give general information of a job

③ to explain why the writer chose his job

Each week, this magazine highlights a different career. This week, we spoke with an EMT to learn answers to some common questions about the job.

Q: What do EMTs do?

A: EMT means "emergency medical technician." As an EMT, I work on an ambulance
5 and respond to emergency calls. They include accidents, sudden illnesses, fires, and violent crimes. (A) <u>Along the way, we gather information about the patient's medical history and needs.</u> (B) <u>We also move the patient into the ambulance for transport to the hospital.</u> (C) <u>When we arrive at the scene, we provide first aid and necessary medications.</u>

10 *Q:* How do you become an EMT?

A: You must be a high-school graduate. Then, you have to complete a course at a college or university. A basic course is usually one or two semesters long and costs about 1,000 dollars.

Q: What do you like about being an EMT? What don't you like?"

15 *A:* It is a very rewarding job because you help people every day. At the same time, <u>it is a stressful job</u> with a lot of responsibility. You often have to work long hours. Many EMTs are happy staying in their job for life. However, many others decide to continue their studies and become nurses or doctors. (202 words)

Q1 글에서 **EMT**가 대응하는 응급 상황으로 언급되지 <u>않은</u> 것은?

① 화재 ② 사고 ③ 병환 ④ 실종 ⑤ 폭행

Q2 문장 (A)~(C)를 글의 흐름에 알맞게 배열한 것은?

① (A) — (B) — (C)
② (B) — (A) — (C)
③ (B) — (C) — (A)
④ (C) — (A) — (B)
⑤ (C) — (B) — (A)

Q3 글을 읽고 EMT에 대해 답할 수 <u>없는</u> 질문은?

① EMT의 기본 임무는 무엇입니까?

② EMT는 환자들을 직접 상대합니까?

③ 훈련 과정의 난이도는 어느 정도입니까?

④ 기본 과정 수료에 드는 비용은 얼마입니까?

⑤ EMT로 일한 사람들은 향후 어떤 길을 택합니까?

Q4 글에서 밑줄 친 **it is a stressful job**이라고 한 이유 두 가지를 우리말로 쓰세요.

→ _____

READ AGAIN & THINK MORE | 글을 다시 읽고 질문에 답하세요.

[INFERENCE] **According to the passage, what can you infer from the following sentence?**

A basic course is usually one or two semesters long and costs about 1,000 dollars.

① Training courses are considered too expensive.

② Some courses are longer and more expensive.

③ Some people don't agree with the course's length.

[SUMMARY] **Complete the summary using the words in the passage.**

I am an EMT, or emergency medical technician. I ride in a(n) 1_____ to emergencies and provide 2_____ aid and medication. We may also take patients to the 3_____ and gather information about them on the way. To be an EMT, you must 4_____ from high school and complete a(n) 5_____ of one or two semesters. I find my job 6_____ because I can help people, but it can be stressful. Some EMTs go on to 7_____ nurses or doctors.

UNIT 06

Fiestas Patrias

파트리아스 축제와 만나다

● **How do people usually celebrate their country's independence?**

① have trips ② have festivals

 FROM THE WORDS | 다음 글을 읽고, 각 단어들과 그 의미를 연결해 보세요.

나는 남아메리카를 ¹ **backpack**하기로 하고, ² **detailed**한 계획을 짰다. 모든 것이 순조로웠던 여행의 ³ **halfway**, 나는 칠레 ⁴ **coast**를 따라 올라가는 버스를 탔다. 중간에 버스를 놓치고 ⁵ **panic**하려던 순간, 어디선가 들리는 음악 소리에 ⁶ **curious**해졌다. 해변으로 가자, 칠레의 ⁷ **independence**를 기념하는 축제가 진행되고 있었다. 아이들은 해변에서 ⁸ **kite**를 날리고 있었고, 나는 그 ⁹ **celebration**에 동참했다.

ⓐ _____ *n.* 해안 ⓑ _____ *v.* 겁에 질리다 ⓒ _____ *n.* 독립

ⓓ _____ *adv.* 중간쯤, 중도에 ⓔ _____ *v.* 배낭여행 하다 ⓕ _____ *n.* 축하

ⓖ _____ *adj.* 세세한 ⓗ _____ *adj.* 호기심이 나는 ⓘ _____ *n.* 연

SKIM THE TEXT
Time: 30 seconds | 굵은 글씨로 된 단어들을 위주로 글을 빠르게 훑어 읽고 질문에 답하세요.

… Before starting college, I wanted to do some **traveling**. So I decided to spend **two months backpacking** in South America. It was **exciting but scary**, since I was **going alone**. To feel more relaxed, I made a **detailed travel schedule**. "Everything will be OK if I follow the plan," I told myself. **Halfway** through my trip, everything was **going well**. I was taking a **bus up the coast of Chile**. It was a 10-hour ride, so we **stopped in** a little **beach town** for dinner. But I was **late getting back** to the station, and the **bus left without me**. This wasn't part of my plan. I wasn't sure what to do next. Just as I started to panic, I **heard music** coming from the beach nearby. I became curious and started **walking toward the music**. There were **thousands of people** on that beach! It was September 18, the first day of *Fiestas Patrias* — native land holidays, **a celebration of Chile's independence**. Some people were playing traditional **music and dancing**, while others were **eating** *empanadas*, delicious bread pastries. Children were **flying kites** as the sun set. I put down my backpack and **joined the celebration**. Even though it was unplanned, **it was the best day** of my whole trip!

Q 글의 주제로 가장 알맞은 것은?

① an important holiday in Chile

② a travel problem that turned out well

③ tips for traveling through South America

READ THE PASSAGE | 다음 글을 읽고 질문에 답하세요.

When traveling, remember that you can't _____ everything.

Before starting college, I wanted to do some traveling. So I decided to spend two months backpacking in South America. It was exciting but scary, since I was going alone. To feel more relaxed, I made a detailed travel schedule. "Everything will be OK if I follow the plan," I told myself.

Halfway through my trip, everything was going well. I was taking a bus up the coast of Chile. It was a 10-hour ride, so we stopped in a little beach town for dinner. But I was late getting back to the station, and the bus left without me. This wasn't part of my plan. I wasn't sure what to do next. Just as I started to panic, I heard music coming from the beach nearby. I became curious and started walking toward the music.

There were thousands of people on that beach! It was September 18, the first day of *Fiestas Patrias* — native land holidays, a celebration of Chile's independence. Some people were playing traditional music and dancing, while others were eating *empanadas*, delicious bread pastries. Children were flying kites as the sun set. I put down my backpack and joined the celebration. Even though it was unplanned, it was the best day of my whole trip! (217 words)

*native land 조국, 모국

Q1 글의 빈칸에 들어갈 말로 가장 알맞은 것은?

① carry ② forget ③ pack ④ plan ⑤ watch

Q2 글에서 언급되지 <u>않은</u> 것은?

① 글쓴이의 여행 기간
② 글쓴이가 방문한 도시들
③ Fiestas Patrias의 의미
④ Fiestas Patrias가 열리는 시기
⑤ 축제에서 먹는 음식

Q3 글의 내용과 일치하면 T, 그렇지 않으면 F를 쓰세요.

(1) 글쓴이는 혼자 떠나는 여행에 익숙했다. _____

(2) 글쓴이는 음악 소리에 이끌려 해변으로 갔다. _____

(3) 글쓴이는 축제 도중에도 걱정을 떨치지 못했다. _____

Q4 글의 밑줄 친 <u>This</u>가 의미하는 내용을 우리말로 쓰세요.

→ _____

READ AGAIN & THINK MORE | 글을 다시 읽고 질문에 답하세요.

[INFERENCE] **According to the passage, what can you infer from the following sentences?**

It was exciting but scary, …To feel more relaxed, I made a detailed travel schedule.

① It is always better to travel with a group.

② Careful planning can make me feel less nervous.

③ Following a strict schedule is often stressful, but useful.

[SUMMARY] **Complete the summary using the words in the passage.**

I went on a backpacking 1_____ alone in South America before college.
To feel more relaxed, I carefully planned my travel 2_____. During the trip,
my 3_____ stopped in a small town in Chile, and it left without me. I was
scared and didn't know what to do. Then, I heard 4_____ coming from the
beach. 5_____ of people were there for *Fiestas Patrias*, a holiday celebrating
Chile's 6_____. People were eating, playing music, dancing, and having fun.
I decided to 7_____ them and had a great time.

Guitar Maker

기타의 장인

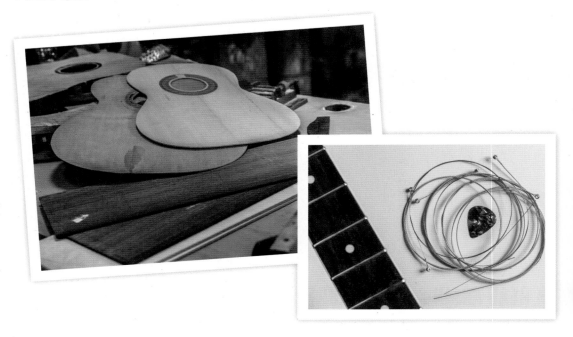

● **What can you make with these parts?**

① a guitar ② a violin

◎ FROM THE WORDS | 다음 글을 읽고, 각 단어들과 그 의미를 연결해 보세요.

기타는 한 사람이 ¹**invent**한 ²**instrument**가 아니라, 여러 세기에 걸쳐 발전했다. 그러나 그 가운데, 현대 기타의 아버지로 ³**recognize**되는 Antonio Torres Jurado가 있다. 그는 당시 기타 음질에 ⁴**satisfied**하지 않고, 자신만의 ⁵**experiment**를 시도했다. 그의 기타는 ⁶**body**가 더욱 컸고, 줄이 ⁷**attach**된 부분인 사운드보드가 얇았다. 결과물에 ⁸**impress**된 사람들이 모방하기 시작하여, 그의 ⁹**influence**는 현대로도 이어진다.

ⓐ _____ *n.* 악기 ⓑ _____ *n.* 실험 ⓒ _____ *v.* 발명하다

ⓓ _____ *v.* 깊은 인상을 주다 ⓔ _____ *n.* 몸체 ⓕ _____ *n.* 영향

ⓖ _____ *v.* 붙이다, 첨부하다 ⓗ _____ *v.* 인정하다, 알아보다 ⓘ _____ *adj.* 만족하는

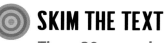

SKIM THE TEXT | 굵은 글씨로 된 단어들을 위주로 글을 빠르게 훑어 읽고 질문에 답하세요.

Time: 30 seconds

The guitar was not invented by a single person. It **developed over centuries.** However, **Antonio Torres Jurado** is recognized as **the father of the modern guitar.**

By the **1790s, acoustic guitars looked** a lot **like** they do **today** …

They had **six strings** and were **shaped** mostly like **modern** guitars. But **Torres**, who was born in 1817, **wasn't satisfied** with their sound. **In 1842**, he set up his own guitar-making shop and **began to experiment.**

Every guitar has a **soundboard.** This is the **top piece of the guitar's body**, where the strings are attached. Compared to older guitars, **Torres's new guitars** had **bigger bodies and thinner soundboards.** Another change was to the inside of the guitar. **Long, thin pieces of wood** are glued to the **inside of the soundboard.** This makes the guitar's body strong, but Torres didn't like the sound it made. For the first time, Torres **spread these pieces** out, into a **fan shape.** With these changes, Torres's guitars had **a much louder, richer sound.**

Other instrument makers were impressed. They quickly started to **copy his design.** Modern guitar makers still use Torres's ideas. **His influence** can be seen in **almost all acoustic guitars today.**

Q 글의 주제로 가장 알맞은 것은?

① how acoustic guitars are different

② how one man influenced guitar-making

③ how musical instruments have developed

The guitar was not invented by a single person. It developed over centuries. However, Antonio Torres Jurado is recognized as the father of the modern guitar.

By the 1790s, acoustic guitars looked a lot like they do today. (Acoustic guitars are those that don't use electricity.) They had six strings and were shaped mostly like modern guitars. But Torres, who was born in 1817, wasn't satisfied with their sound. In 1842, he set up his own guitar-making shop and began to experiment.

(A) Every guitar has a soundboard. (B) Compared to older guitars, Torres's new guitars had bigger bodies and thinner soundboards. (C) Another change was to the inside of the guitar. (D) Long, thin pieces of wood are glued to the inside of the soundboard. (E) This makes the guitar's body strong, but Torres didn't like the sound it made. For the first time, Torres spread these pieces out, into a fan shape. (a) , Torres's guitars had a much louder, richer sound.

Other instrument makers were impressed. They quickly started to copy his design. Modern guitar makers still use Torres's ideas. His influence can be seen in almost all (b) today. (204 words)

Q1 글의 (A)~(E) 중, 다음 문장이 들어갈 위치로 가장 알맞은 곳은?

> This is the top piece of the guitar's body, where the strings are attached.

① (A)　　　　② (B)　　　　③ (C)　　　　④ (D)　　　　⑤ (E)

Q2 글의 빈칸 (a)에 들어갈 말로 가장 알맞은 것은?

① With these changes
② Besides these changes
③ Such as these changes
④ In spite of these changes
⑤ According to these changes

Q3 글의 내용과 일치하는 것은?

① 어쿠스틱 기타는 1700년대에 존재하지 않았다.

② 1790년대의 기타는 지금과 매우 다른 모양이었다.

③ Torres가 만든 기타는 예전 기타보다 줄이 더 많았다.

④ 전형적인 기타 줄은 사운드보드에 부착되어 있다.

⑤ Torres의 발상은 그의 생전에는 호응을 얻지 못했다.

Q4 글의 빈칸 (b)에 알맞은 말을 글에서 찾아 두 단어로 쓰세요.

→ _____

READ AGAIN & THINK MORE | 글을 다시 읽고 질문에 답하세요.

[INFERENCE] According to the passage, what can you infer from the following sentence?

In 1842, he set up his own guitar-making shop and began to experiment.

① Torres invented a new type of guitar music.

② Torres taught many other people how to make guitars.

③ Torres built guitars in different ways to see what worked.

[SUMMARY] Complete the summary using the words in the passage.

No single person invented the 1_____, but Antonio Torres Jurado helped
develop it into its 2_____ form. In the early 1800s, guitars looked mostly like
they do today. But Torres wanted to improve their 3_____. At his shop, he
made guitars with bigger 4_____ and thinner soundboards. He also changed
how the thin pieces of wood were glued to the 5_____. As a result, his
guitars had a(n) 6_____, better sound. Other guitar makers began to
7_____ his designs, and they still do today.

How to Become an Olympian

올림픽 출전의 꿈

● **Where can you see these competitions together?**

① the Olympic Games ② the World Cup Games

◎ FROM THE WORDS | 다음 글을 읽고, 각 단어들과 그 의미를 연결해 보세요.

올림픽에는 전문 ¹**athlete**뿐 아니라, ²**amateur**들도 출전할 수 있다. 그들이 꿈을 ³**achieve**하는 과정을 지켜보는 것은 ⁴**inspiring**한 일이다. 마른 체격이나 ⁵**strict**한 훈련이 필수인 종목도 있고, ⁶**physical**한 면보다 기술이 우선인 종목도 있다. 올림픽에 출전해 ⁷**compete**하고 싶다면, 종목의 ⁸**popularity**를 고려해 결정하라. 다만, 올림픽에 쉬운 길은 없다. 무슨 종목이든 ⁹**dedication**이 필요하다.

ⓐ_____ *n.* 헌신 ⓑ_____ *n.* (운동) 선수 ⓒ_____ *adj.* 신체적인

ⓓ_____ *v.* 달성하다, 성취하다 ⓔ_____ *n.* 인기(도) ⓕ_____ *n.* 비전문가

ⓖ_____ *adj.* 엄격한, 혹독한 ⓗ_____ *v.* 겨루다, 경쟁하다 ⓘ_____ *adj.* 영감을 주는

◎ SKIM THE TEXT | 굵은 글씨로 된 단어들을 위주로 글을 빠르게 훑어 읽고 질문에 답하세요.

Time: 30 seconds

The Olympic Games, held every four years, are **unique in sports**. They include some professional athletes. But they are **the world's biggest sporting event for amateurs**. Most Olympians aren't famous, but **ordinary people**. It's inspiring to hear their stories and watch them achieve their dreams. And it makes you **wonder if you could do that**, too. How to become an Olympian depends on the sport. For many events, both **natural talent** and **hard work** are necessary. To be a sprinter or figure skater, you need talent, a lean body type, and strict training. **Other sports** depend **more on skills than physical fitness**. Curling and shooting are examples. For every event, though, **practice is the most important** thing. Most athletes work for eight years or more before they make it to the Games.

Do you dream of competing in the Olympics, but you don't know **what sport to choose**? **Consider the popularity** of different events. Rowing and horse riding are two of the easier Olympic events to enter. This is **never because anyone can do** them well, **but because** there is **less competition**. In fact, there is no easy road to the Olympics. **Dedication is important** even for less-popular events …

Q 글의 제목으로 가장 알맞은 것은?

① Achieving Your Olympic Dream

② The Most Popular Olympic Sport

③ Why We Watch the Olympic Games

The Olympic Games, held every four years, are unique in sports. They include some professional athletes. But they are the world's biggest sporting event for amateurs. Most Olympians aren't famous, but ordinary people. It's inspiring to hear their stories and watch them achieve their dreams. And it makes you _____ if you could do that,
5 too.

How to become an Olympian depends on the sport. For many events, both natural talent and hard work are necessary. To be a sprinter or figure skater, you need talent, a lean body type, and strict training. Other sports depend more on skills than physical fitness. Curling and shooting are examples. For every event, though, practice is the
10 most important thing. Most athletes work for eight years or more before they make it to the Games.

Do you dream of competing in the Olympics, but you don't know what sport to choose? Consider the popularity of different events. Rowing and horse riding are two of the easier Olympic events to enter. This is never because anyone can do them well,
15 but because there is less competition. In fact, there is no easy road to the Olympics. Dedication is important even for these less-popular events. Few people make it to the Games without first falling in love with their sport. **(215 words)**

*sprinter 단거리 주자 **shooting 사격 ***rowing 조정

Q1 글에서 올림픽에 관해 언급되지 <u>않은</u> 것은?

① 개최 빈도 ② 출전 대상 ③ 대회 규모

④ 인기 종목 ⑤ 경쟁이 덜한 종목

Q2 글의 빈칸에 들어갈 말로 가장 알맞은 것은?

① compare ② experience ③ remember

④ understand ⑤ wonder

Q3 글의 내용과 일치하면 T, 그렇지 않으면 F를 쓰세요.

(1) All Olympic sports require a high level of physical fitness. _____

(2) Most Olympians have at least eight years' experience. _____

(3) A typical Olympian really loves his or her sport. _____

Q4 글의 밑줄 친 <u>them</u>에 해당하는 것 두 가지를 찾아 우리말로 쓰세요.

→ _____

READ AGAIN & THINK MORE | 글을 다시 읽고 질문에 답하세요.

INFERENCE **According to the passage, what can you infer from the following sentences?**

Rowing and horse riding are two of the easier Olympic events… never because anyone can do them well, but because there is less competition.

① There are very few rowing and horse riding events in the Olympics.

② You can learn rowing and horse riding faster than most other sports.

③ Fewer people compete in rowing and horse riding than in other events.

SUMMARY **Complete the summary using the words in the passage.**

The Olympic Games are special, as they include 1_____, not just professional athletes. 2_____ people can become Olympians. For some sports, you need natural 3_____ along with hard training. For others, like curling, you mainly need skills rather than 4_____ fitness. But all Olympic sports require years of 5_____. If you want to be in the Olympics, you might want to try rowing and horse riding. They are easier to enter because there is less 6_____. However, you should really 7_____ the sport.

In Outer Space

우주에서는 어떻게 변할까?

● **What makes a human float in space?**

① the force of gravity ② the lack of gravity

 FROM THE WORDS | 다음 글을 읽고, 각 단어들과 그 의미를 연결해 보세요.

우주에서는 ¹ **gravity**의 ² **lack**으로 인해 사람의 ³ **appearance**에 변화가 일어난다. 얼굴이
⁴ **puffy**해지는 등의 이러한 변화는 ⁵ **astronaut**들이 지구로 돌아오면 사라진다. 우주에서는 방사능
으로부터 ⁶ **protection**을 받지 못하고 ⁷ **exposure**되는 위험에 놓인다. ⁸ **identical** 쌍둥이를
조사한 결과 ⁹ **gene**에도 변화가 생긴 것으로 나타났다.

ⓐ_____ *n.* 유전자 ⓑ_____ *n.* 외모 ⓒ_____ *n.* 중력

ⓓ_____ *n.* 노출 ⓔ_____ *n.* 우주 비행사 ⓕ_____ *n.* 부족, 결핍

ⓖ_____ *adj.* 부은 ⓗ_____ *n.* 보호 ⓘ_____ *adj.* 일란성의

 SKIM THE TEXT | 굵은 글씨로 된 단어들을 위주로 글을 빠르게 훑어 읽고 질문에 답하세요.
Time: 25 seconds

Life in space differs from life on Earth. How does being in space **affect the body**? …

First of all, **the lack of gravity changes your appearance**. The fluids in your body do not go down toward your feet. As a result, your **face looks puffy**. Without gravity, your **muscles become smaller**. The bones in your back are not pressed together, so you **become a little taller**. For example, the astronaut Scott Kelly grew two inches during his year on the International Space Station. Changes like these eventually **disappear after** your **return to Earth**.

The **effects of radiation** are more serious. Earth's magnetic field normally protects us from harmful radiation. In space, we **lack this protection**. Scientists think that **long-term exposure** to radiation in space **increases the risk of cancer**.

Maybe the most interesting effect is on **DNA**. When Scott Kelly returned to Earth, scientists **compared his genes** to those of his identical twin brother. They found that some of Scott's genes were **working differently from his brother's**. These changes **may not disappear**. Someday, we may fully understand the effects of space on human bodies …

Q 글의 주제로 가장 알맞은 것은?

① how people get used to life in space
② how an astronaut lives safely in space
③ how life in space affects the human body

Life in space differs from life on Earth. How does being in space affect the body? Thanks to research on space travelers, we are learning the answer to this question.

First of all, (a) the lack of gravity changes your appearance. The fluids in your body do not go down toward your feet. As a result, your face looks puffy. Without gravity,
5 your muscles become smaller. The bones in your back are not pressed together, so you become a little taller. For example, the astronaut Scott Kelly grew two inches during his year on the International Space Station. Changes like these eventually disappear after your return to Earth.

(A) The effects of radiation are more serious. (B) Earth's magnetic field normally
10 protects us from harmful radiation. (C) It is caused by rocks deep within the earth. (D) In space, we lack this protection. (E) Scientists think that long-term exposure to radiation in space increases the risk of cancer.

Maybe the most interesting effect is on DNA. When (b) Scott Kelly returned to Earth, scientists compared his genes to those of his identical twin brother. They found
15 that some of Scott's genes were working differently from his brother's. These changes may not disappear. Someday, we may fully understand the effects of space on human bodies. But we have a lot more research to do so. (208 words)

*fluid 유동체(액체 및 기체) **radiation 방사선 ***magnetic field 자기장

Q1 글에서 밑줄 친 (a)로 인한 변화가 일어나는 곳으로 언급되지 <u>않은</u> 것은?

① 얼굴 ② 키 ③ 근육 ④ 피부 ⑤ 척추

Q2 글의 (A)~(E) 중, 전체 흐름과 관계<u>없는</u> 문장은?

① (A) ② (B) ③ (C) ④ (D) ⑤ (E)

Q**3** 글의 내용과 일치하는 것은?

① In space, fluids in your body go downward.

② Earth's magnetic field blocks harmful radiation.

③ Space radiation is not thought to be dangerous.

④ Scott Kelly is fatter now because of his trip to space.

⑤ Kelly's genes were compared to those of other astronauts.

Q**4** 글의 밑줄 친 (b) <u>Scott Kelly</u>의 직업을 나타낸 표현 두 가지를 글에서 찾아 쓰세요.

→ _____

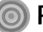

READ AGAIN & THINK MORE | 글을 다시 읽고 질문에 답하세요.

[INFERENCE] **According to the passage, what can you infer from the following sentence?**

Changes like these eventually disappear after your return to Earth.

① Astronauts grow shorter after they return.

② Astronauts grow weaker after they return.

③ Astronauts remain the same as in space after they return.

[SUMMARY] **Complete the summary using the words in the passage.**

According to the research on astronauts, life in 1_____ affects the human body in many ways. The lack of gravity changes your 2_____. Your face looks puffy, your muscles become 3_____, and you might grow taller. These effects 4_____ once you get back to Earth. Harmful 5_____ in space causes a more serious problem, since it may increase the risk of 6_____. Finally, scientists found that one astronaut's 7_____ had changed. This may not disappear. These effects need to be studied more fully.

Jonas Salk

조너스 소크의 위대한 업적

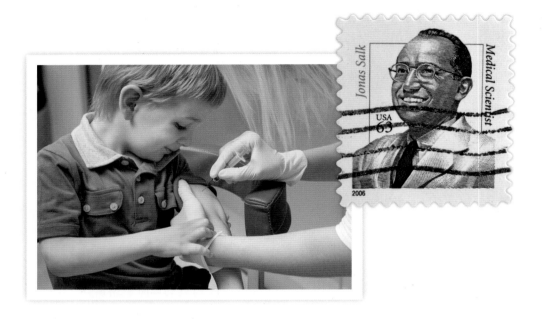

● **Why are vaccines important?**

① They keep you safe from diseases.　　　② They help you heal faster.

🎯 FROM THE WORDS | 다음 글을 읽고, 각 단어들과 그 의미를 연결해 보세요.

20세기 중반에는 많은 아이들이 소아마비에 ¹**infect**되었다. 이 병은 ²**fever**, 몸살 증상으로 시작해 죽음에도 이르게 했는데, 아무런 ³**cure**가 없었다. 이 질병이 ⁴**peak**에 이르렀을 때는, 수많은 사람들을 ⁵**paralyze**되게 했다. 소크는 자신의 ⁶**laboratory**에서 백신을 실험하고 연구를 ⁷**perfect**했다. 그는 결과를 라디오에서 ⁸**announce**했고, 그 후로 ⁹**countless**한 생명을 살렸다.

ⓐ _____ *n.* 열병, 열　　　ⓑ _____ *v.* 마비시키다　　　ⓒ _____ *n.* 치료법

ⓓ _____ *v.* 발표하다, 알리다　ⓔ _____ *n.* 실험실　　　　ⓕ _____ *n.* 최고조, 정점

ⓖ _____ *v.* 감염시키다　　　ⓗ _____ *v.* 완성시키다　　　ⓘ _____ *adj.* 셀 수 없는

◎ SKIM THE TEXT | 굵은 글씨로 된 단어들을 위주로 글을 빠르게 훑어 읽고 질문에 답하세요.

Time: 30 seconds

… That is because **thousands of kids** became **infected with polio**. Polio is a **virus** that spread easily during the warmer months. It mainly **affected children**. At first, polio feels like the flu, causing fever, sore throat, and body aches. But it can **cause paralysis or even death**. There was **no cure**. Then came **Jonas Salk**.

He was **a medical researcher** who was born in New York in 1914. He was the first member of his family **to go to college**. As a medical student, he **studied the flu virus** and later **helped develop flu vaccines**. In the late 1940s, Salk became the head of his own research laboratory. He began **working on a vaccine for polio**. At that time, the disease was at its peak. It **killed or paralyzed** more than **500,000 people worldwide** every year.

By 1950, Salk started testing his polio vaccine, and he **perfected it in 1955**. In April of that year, Salk **announced his achievement** over the radio. His success in creating an effective vaccine **made him very famous**.

Today, most people around the world are **protected** against polio. Actually, it has **nearly died out**. And **Jonas Salk** is remembered as **a hero who saved countless lives**.

Q 글의 제목으로 가장 알맞은 것은?

① The World's First Vaccine Ever
② Polio: What a Frightening Disease
③ A Scientist's Great Medical Success

In the mid-20th century, summer was a scary time for many parents. _____ thousands of kids became infected with polio. Polio is a virus that spread easily during the warmer months. (a) It mainly affected children. At first, polio feels like the flu, causing fever, sore throat, and body aches. But (b) it can cause paralysis or even death. There was no cure. Then came Jonas Salk.

Jonas Salk was a medical researcher who was born in New York in 1914. He was the first member of his family to go to college. As a medical student, he studied the flu virus and later helped develop flu vaccines. In the late 1940s, Salk became the head of his own research laboratory. He began working on a vaccine for polio. At that time, the disease was at (c) its peak. It killed or paralyzed more than 500,000 people worldwide every year.

By 1950, Salk started testing his polio vaccine, and he perfected (d) it in 1955. In April of that year, Salk announced his achievement over the radio. His success in creating an effective vaccine made him very famous.

Today, most people around the world are protected against polio. Actually, (e) it has nearly died out. And Jonas Salk is remembered as a hero who saved countless lives. **(214 words)**

*polio 소아마비 **paralysis 마비 ***vaccine 백신

Q1 글의 빈칸에 들어갈 말로 가장 알맞은 것은?

① Besides,
② Moreover,
③ That is how
④ On the other hand,
⑤ That is because

Q2 글의 밑줄 친 (a)~(e) 중, 가리키는 대상이 나머지 넷과 다른 것은?

① (a) ② (b) ③ (c) ④ (d) ⑤ (e)

Q3 글에서 언급되지 <u>않은</u> 내용은?

① how the disease affected children

② what Salk studied before polio

③ when polio was most deadly

④ how the vaccine was tested

⑤ when the vaccine was announced

Q4 글의 밑줄 친 <u>his achievement</u>가 의미하는 내용을 우리말로 간략히 쓰세요.

→ _____

READ AGAIN & THINK MORE | 글을 다시 읽고 질문에 답하세요.

[INFERENCE] **According to the passage, what can you infer from the following sentence?**

He was the first member of his family to go to college.

① Salk's parents were not highly educated.

② Salk's other family members were not very smart.

③ Salk's family didn't want to support his scientific career.

[SUMMARY] **Complete the summary using the words in the passage.**

Many children caught polio during the 1_____ in the 1900s. The polio virus spread easily and caused 2_____ and even death. It had no cure. Jonas Salk, a medical researcher, had studied the 3_____ and helped develop vaccines for it. In the 1940s, when polio was at its 4_____, Salk began working on a polio vaccine. He started 5_____ it in 1950 and perfected it in 1955. The 6_____ was announced on the radio, making Salk famous. Thanks to Salk, most people are now 7_____, and the disease has almost died out.

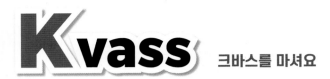

Kvass

크바스를 마셔요

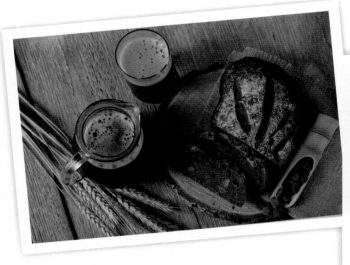

How would you describe the drink?

① fresh and light　　　　② dark and bubbly

⊙ FROM THE WORDS | 다음 글을 읽고, 각 단어들과 그 의미를 연결해 보세요.

크바스는 '[1] **liquid** 빵'이라고도 불리는 차갑고 [2] **bubbly**한 음료이다. 크바스를 만들기 위해서, 우선 호밀빵을 물에 [3] **soak**한 후에 [4] **yeast**를 첨가한다. 그러면 빵의 당분과 [5] **react**하여 거품과 [6] **acid**가 생기고, 따라서 약간 시큼한 [7] **flavor**가 난다. 이 [8] **process**는 맥주 제조와 [9] **similar**하지만, 크바스에는 알코올이 거의 없다.

ⓐ _____ *n.* 맛　　　　ⓑ _____ *adj.* 거품이 나는　　　　ⓒ _____ *n.* 효모

ⓓ _____ *n.* 산　　　　ⓔ _____ *n.* 과정　　　　ⓕ _____ *n.* 액체

ⓖ _____ *adj.* 비슷한　　　　ⓗ _____ *v.* 반응하다　　　　ⓘ _____ *v.* (액체 속에 푹) 담그다

SKIM THE TEXT
Time: 25 seconds

굵은 글씨로 된 단어들을 위주로 글을 빠르게 훑어 읽고 질문에 답하세요.

During hot summer days in **Russia**, people line up to buy **a cold, bubbly drink** on the street. This is *kvass*, sometimes called "**Russian cola**" or "**liquid bread**." It has been **popular** with Russians **for centuries**.

Historians are **not sure when** people **started making** kvass. It was first mentioned **in writing in 989 BCE**. But it was probably **invented hundreds of years before** that. Over time, the drink **spread from Russia to its neighbors**, including Ukraine and Poland.

Making kvass is pretty simple. **Rye bread is soaked in water**. Then **yeast is added**, which reacts with the sugar in the bread. The reaction **creates bubbles** and a small amount of **acid**. This gives the drink **a slightly sour flavor**. The process is **similar to making beer**, but kvass has **almost no alcohol** content (0.05-1.44%). It is enjoyed by **people of all ages**.

The acid in kvass doesn't only improve the taste. It also **kills bacteria**. When clean water is hard to find, kvass is still **safe to drink**. This helps explain its popularity over the years. It is the **flavor**, however, that **people really love** …

Q 글의 요지로 가장 알맞은 것은?

① Kvass is a very popular Russian drink with a long tradition.
② Kvass is not just a Russian drink, but loved worldwide.
③ It's hard to make Kvass, but it's an important Russian tradition.

During hot summer days in Russia, people line up to buy a cold, bubbly _____ on the street. This is *kvass*, sometimes called "Russian cola" or "liquid bread." It has been popular with Russians for centuries.

Historians are not sure when people started making kvass. It was first mentioned in writing in 989 BCE. But it was probably invented hundreds of years before that. Over time, the drink spread from Russia to its neighbors, including Ukraine and Poland.

Making kvass is pretty simple. Rye bread is soaked in water. (A) The reaction creates bubbles and a small amount of acid. (B) Then yeast is added, which reacts with the sugar in the bread. (C) This gives the drink a slightly sour flavor. The process is similar to making beer, but kvass has almost no alcohol content (0.05-1.44%). It is enjoyed by people of all ages.

The acid in kvass doesn't only improve the taste. It also kills bacteria. When clean water is hard to find, kvass is still safe to drink. This helps explain its popularity over the years. It is the flavor, however, that people really love. As an old Russian saying goes, "Bad kvass is better than good water." **(198 words)**

*rye bread 호밀빵

Q1 글의 빈칸에 들어갈 말로 알맞은 것은?

① beer ② bread ③ drink ④ food ⑤ water

Q2 문장 (A)~(C)를 글의 흐름에 알맞게 배열한 것은?

① (A) — (B) — (C)
② (B) — (A) — (C)
③ (B) — (C) — (A)
④ (C) — (A) — (B)
⑤ (C) — (B) — (A)

Q3 글을 읽고 대답할 수 <u>없는</u> 질문은?

① In what countries do people drink kvass?
② What are the main ingredients in kvass?
③ How long does it take to make kvass?
④ How much alcohol does kvass contain?
⑤ What is the reason kvass is so popular?

Q4 글의 밑줄 친 <u>This</u>가 가리키는 내용을 우리말로 쓰세요.

→ _____

READ AGAIN & THINK MORE | 글을 다시 읽고 질문에 답하세요.

[INFERENCE] According to the passage, what can you infer from the following sentence?

As an old Russian saying goes, "Bad kvass is better than good water."

① You need good water to make good kvass.
② Many Russians would rather drink kvass than water.
③ Russians believe that drinking kvass is necessary for health.

[SUMMARY] Complete the summary using the words in the passage.

For centuries, Russians have enjoyed drinking cold 1_____ during hot summers.
Kvass is made by first soaking rye bread in 2_____. When yeast is added, a
reaction creates 3_____ and a small amount of acid. The acid makes it taste
slightly 4_____. Kvass is similar to beer but has almost no 5_____.
The acid in it kills bacteria, so it is 6_____ to drink when there is no clean
water. However, most people drink it because they love the 7_____.

UNIT 12

Life Hacks for Students

새 학기를 위한 꿀팁

● **What are these items useful for?**

① sleeping ② studying

 FROM THE WORDS | 다음 글을 읽고, 각 단어들과 그 의미를 연결해 보세요.

새로운 학기를 맞아 더욱 ¹ **efficiently**하게 공부하기 위한 몇 가지 ² **trick**을 공유합니다. 기상 후 ³ **upbeat**한 노래들을 선곡하여, 기운을 ⁴ **boost**하세요. 준비하는 시간과 동일한 노래 재생 시간을 설정하는 것은 상습 지각생을 위한 ⁵ **valuable**한 팁입니다. ⁶ **essential**한 노트 필기에서는 공책 앞의 몇 장을 ⁷ **blank**로 남겨 두세요. 그 밖에, ⁸ **peppermint** 사탕은 ⁹ **concentration**을 높여 주는 효과가 있습니다.

ⓐ _____ *n.* 집중, 집중력 ⓑ _____ *adv.* 효율적으로 ⓒ _____ *v.* 북돋우다

ⓓ _____ *adj.* 필수적인 ⓔ _____ *adj.* 즐거운, 신나는 ⓕ _____ *n.* 비결, 요령

ⓖ _____ *adj.* 텅 빈 ⓗ _____ *n.* 박하, 페퍼민트 ⓘ _____ *adj.* 귀중한, 가치 있는

◎ SKIM THE TEXT
Time: 30 seconds | 굵은 글씨로 된 단어들을 위주로 글을 빠르게 훑어 읽고 질문에 답하세요.

Another school semester has begun. Over the years, I've learned a few **tricks that help me manage my time**, **study more efficiently**, and **control my stress**. I hope you find them useful, too.

My **first tip** works for anyone, but it's especially valuable **if you often run late: Make a playlist** of some of **your favorite upbeat songs**. The playlist should last **the same amount of time** that you need to **get ready for school**. Start playing it as soon as you wake up. The music will both **boost your mood** and help you **keep track of time**. When the playlist is over, you know it's time to go.

Next, as you know, taking good notes in class is essential. I always **leave the first few pages in my notebooks blank**. That way, at exam time, I can use those pages to **create a table of contents**. I also suggest **writing in blue ink**. Research shows that notes written in blue are **easier to remember**.

Finally, keep a supply of **peppermint candy** in your backpack. It sounds strange, but peppermint is proven to **improve your concentration** and **help you relax** …

Q 글의 제목으로 가장 알맞은 것은?

① Tips for Doing Better at Tests
② How to Study More Efficiently
③ Setting Goals for the Semester

Another school semester has begun. Over the years, I've learned a few tricks that help me manage my time, study more efficiently, and control my stress. I hope you find them useful, too.

My first tip works for anyone, but it's especially valuable if you often run late: Make a playlist of some of your favorite upbeat songs. The playlist should last the same amount of time that you need to get ready for school. Start playing it as soon as you wake up. The music will both boost your mood and help you keep track of time. When the playlist is over, you know _____.

Next, as you know, taking good notes in class is essential. I always leave the first few pages in my notebooks blank. That way, at exam time, I can use those pages to create a table of contents. (a) I also suggest writing in blue ink. Research shows that notes written in blue are easier to remember.

Finally, keep a supply of peppermint candy in your backpack. It sounds strange, but peppermint is proven to improve your concentration and help you relax. Try it while you're studying, and — if your teacher allows it — while you're taking tests. (205 words)

*a table of contents 목차

Q1 글에서 언급되지 <u>않은</u> 내용은?

① 음악 목록이 유용한 이유　　② 음악을 처음 재생하는 시간
③ 좋은 공책을 고르는 법　　④ 공책 필기에 좋은 펜 색깔
⑤ 구비해 두면 좋은 사탕의 종류

Q2 글의 빈칸에 들어갈 말로 가장 알맞은 것은?

① it's time to go
② it's already late
③ you should turn it off
④ you're not ready
⑤ you really like the music

Q3 글의 밑줄 친 (a)의 이유를 우리말로 간략히 쓰세요.

→ _____

Q4 글을 통해 알 수 있는 것은?

① 일찍 등교하는 습관이 좋다.

② 공부에는 집중력이 가장 중요하다.

③ 공책 필기에는 연필보다 펜이 좋다.

④ 박하사탕은 평상시에는 좋지 않다.

⑤ 시험 시간에는 사탕 반입이 금지될 수 있다.

READ AGAIN & THINK MORE | 글을 다시 읽고 질문에 답하세요.

[INFERENCE] **According to the passage, what can you infer from the following sentence?**

That way, at exam time, I can use those pages to create a table of contents.

① The writer thinks many students do not take enough notes.

② The writer thinks exam time is when you're the most stressed.

③ The writer thinks it's important for your notes to be well-organized.

[SUMMARY] **Complete the summary using the words in the passage.**

Here are some 1_____ that help me study better and manage stress. First, make a playlist of your 2_____ songs. The playlist should last as long as it takes you to get 3_____. When it's over, you know it's 4_____ to go. Leave the first few pages 5_____ in your notebooks, so that you can make a table of contents later. Taking notes in 6_____ ink may help your memory. Lastly, try peppermint candy while studying or taking tests. It relaxes you and helps your 7_____.

Mumbai's Dabbawalas

집밥 배달원, 다바왈라

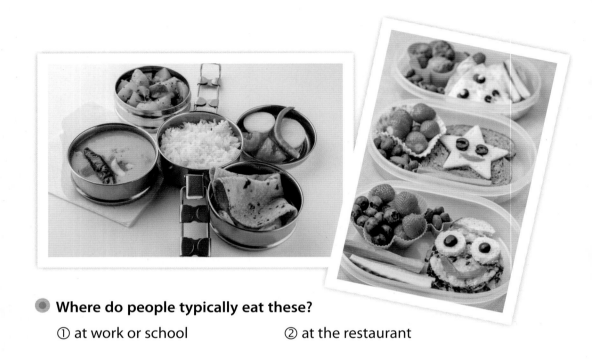

● **Where do people typically eat these?**

① at work or school ② at the restaurant

◎ FROM THE WORDS | 다음 글을 읽고, 각 단어들과 그 의미를 연결해 보세요.

점심때 집에서 만든 ¹**meal**을 먹고 싶었던 인도의 어느 은행원이 ²**brilliant**한 생각을 해냈다. 직장에서 일하는 ³**customer**들을 위해, 점심 ⁴**delivery** 사업을 시작한 것이다. 이 집밥 배달원들은 dabbawala라고 불리는데, ⁵**translate**하면 '통을 나르는 자'라는 뜻이다. 이들은 지역의 기차를 타고 점심을 담은 ⁶**metal**로 된 도시락 통을 고객에게 배달한다. ⁷**self-employed**한 신분인 이들은 ⁸**efficiency**와 ⁹**reliability**로 인해 세계적으로 유명해졌다.

ⓐ _____ *n.* 효율성 ⓑ _____ *n.* 배달 ⓒ _____ *n.* 금속

ⓓ _____ *n.* 고객 ⓔ _____ *adj.* 훌륭한 ⓕ _____ *n.* 신뢰할 수 있음, 확실성

ⓖ _____ *n.* 식사 ⓗ _____ *v.* 번역하다 ⓘ _____ *adj.* 자영업의

SKIM THE TEXT

굵은 글씨로 된 단어들을 위주로 글을 빠르게 훑어 읽고 질문에 답하세요.

Time: 30 seconds

In 1890, a banker in Mumbai, India, had a **brilliant idea**. His name was Mahadeo Havaji Bachche. He **wanted** to enjoy **home-cooked meals for lunch**. Many other office workers did, too. But this was **difficult because** of Mumbai's **terrible traffic**. Trips home for lunch were almost impossible. So Bachche **began a meal-delivery service**. It **started with** about **100 men**, but those 100 men would later **grow into the thousands**. Today they are **known as** *dabbawalas*.

Dabbawala can be translated as "**one who carries a box**." Those boxes are actually large metal tins that usually contain rice, curry, vegetables, bread, and a dessert. The **5,000** *dabbawalas* **deliver** about **200,000** of these **home-cooked lunches** every day. To transport the meals, they **use the local railways** as well as **bicycles**. They also **pick up the tins** when their customers **finish eating**, and they **return** them home. They make very **few mistakes** and are **rarely late**. These workers are **self-employed** and make a **good living** by local standards. They get paid about US$125.00 per month. Most take pride in their work.

They have become **world-famous** for their **efficiency and reliability** …

Q 글의 주제로 가장 알맞은 것은?

① the man who hired the first dabbawalas

② the quality of food delivered by dabbawalas

③ the history of and information about dabbawalas

In 1890, a banker in Mumbai, India, had a brilliant idea. His name was Mahadeo Havaji Bachche. (A) He wanted to enjoy home-cooked meals for lunch. (B) But this was difficult because of Mumbai's terrible traffic. (C) Trips home for lunch were almost impossible. (D) So Bachche began a meal-delivery service. (E) It started with about 100 men, but those 100 men would later grow into the thousands. Today they are known as *dabbawalas*.

Dabbawala can be translated as "one who carries a box." Those boxes are actually large metal tins that usually contain rice, curry, vegetables, bread, and a dessert. The 5,000 *dabbawalas* deliver about 200,000 of these home-cooked lunches every day. To transport the meals, they use the local railways as well as bicycles. They also pick up the tins _____ their customers finish eating, and they return them home. They (a) make very few mistakes and (b) are rarely late. These workers are self-employed and make a good living by local standards. They get paid about 125 dollars per month. Most take pride in their work.

They have become world-famous for their efficiency and reliability. Even researchers at Harvard Business School have studied the *dabbawalas'* system. **(199 words)**

*tin (금속) 용기, 통

Q1 글의 (A)~(E) 중, 다음 문장이 들어갈 위치로 가장 알맞은 곳은?

> Many other office workers did, too.

① (A) ② (B) ③ (C) ④ (D) ⑤ (E)

Q2 글의 빈칸에 들어갈 말로 가장 알맞은 것은?

① before ② instead ③ unless ④ when ⑤ while

Q3 글의 밑줄 친 (a)와 (b)를 각각 한 마디로 표현한 단어를 글에서 찾아 쓰세요.

(a) _____ (b) _____

Q4 Dabbawalas에 관한 글의 내용과 일치하는 것은?

① They are about 100 of them today.

② They carry tins made with wood.

③ They ride buses and bicycles.

④ They both deliver and pick up the lunch boxes.

⑤ They are employees of a big company.

READ AGAIN & THINK MORE | 글을 다시 읽고 질문에 답하세요.

(INFERENCE) **According to the passage, what can you infer from the following sentences?**

These workers … make a good living by local standards. They get paid about 125 dollars per month.

① It is hard to make good money by working in Mumbai.

② Many Mumbai workers make less money than dabbawalas do.

③ 125 dollars per month is not enough to make a good living in India.

(SUMMARY) **Complete the summary using the words in the passage.**

Mahadeo Havaji Bachche was a banker in Mumbai in 1890. He liked to eat home-cooked 1_____, but it was hard to go home for lunch because of 2_____. With about 100 men, he started a meal-delivery 3_____. The delivery men were called dabbawalas, and today there are 4_____ of them. Every day, by trains and 5_____, dabbawalas deliver 200,000 large 6_____ with food to workers in Mumbai. They are 7_____ and very reliable, and they make a good living.

UNIT 14

Nighttime in the Desert

한밤 중 사막에서는 무슨 일이

● **Where can you usually see these animals?**

① in the cities　　　　　　　　② in the desert

🎯 FROM THE WORDS | 다음 글을 읽고, 각 단어들과 그 의미를 연결해 보세요.

나는 ¹**biology** 선생님인 아버지로부터 ²**outdoors**를 즐기는 법을 배웠다. 사막 동물들은 밤이 되어 땅이 식으면, 차가워진 ³**pavement**에 ⁴**attract**되어 나온다. 창문 밖으로 손전등을 ⁵**shine** 하자, ⁶**lizard** 등 수많은 사막 동물들이 보였다. 아버지가 바닥에 있는 나무토막 같은 것을 ⁷**point** 하여 보았더니, ⁸**triangular**한 머리 모양을 하고 매우 위험한 ⁹**bite**로 유명한 방울뱀이 있었다.

ⓐ＿＿＿＿ *adj.* 삼각형의　　　ⓑ＿＿＿＿ *n.* 생물(학)　　　ⓒ＿＿＿＿ *n.* 도마뱀

ⓓ＿＿＿＿ *v.* 비추다　　　ⓔ＿＿＿＿ *v.* 가리키다　　　ⓕ＿＿＿＿ *n.* 포장도로

ⓖ＿＿＿＿ *n.* 야외, 전원　　　ⓗ＿＿＿＿ *n.* 물기, 묾　　　ⓘ＿＿＿＿ *v.* 끌어들이다

SKIM THE TEXT | 굵은 글씨로 된 단어들을 위주로 글을 빠르게 훑어 읽고 질문에 답하세요.
Time: 25 seconds

My dad, a biology teacher, taught me to **love the outdoors**. I still remember our first **camping trip in the desert**. The first two nights, we stayed at our campsite and enjoyed the stars. But on the third night, we went "**night driving**."

Dad said night driving is a **good way to see desert animals**. Most of them **only come out at night**, as the ground cools. They're especially **attracted to roads** because pavement **cools faster**. So, **after dark**, he and I took our flashlights and got into the car. We **found a side road** with no traffic. And dad **drove very slowly** as I **shined my light** out the window. When we stopped for a **closer look**, I couldn't believe it: The road was **crawling with desert life**! …

Dad pointed to **a stick in the road** and said, "That's why." I looked closer, until I saw the **triangular head** and heard the **rattling sound**. It wasn't a stick; **it was a rattlesnake**, which has a very dangerous bite. I was **glad we took the car**!

Q 글을 쓴 목적으로 가장 알맞은 것은?

① to give advice about camping in the desert
② to persuade the reader to try "night driving"
③ to describe an interesting experience in nature

READ THE PASSAGE | 다음 글을 읽고 질문에 답하세요.

My dad, a biology teacher, taught me to love the outdoors. I still remember our first camping trip in the desert. The first two nights, we stayed at our campsite and enjoyed the stars. But on the third night, we went "night driving."

Dad said (a) night driving is a good way to see desert animals. Most of them only come out at night, as the ground cools. They're especially attracted to roads because pavement cools faster. So, after dark, he and I took our flashlights and got into the car. We found a side road with no traffic. And dad drove very slowly as I shined my light out the window. When we stopped for a closer look, I couldn't believe it: The road was crawling with desert life! There were dozens of lizards, geckos, and pretty (mostly harmless) snakes. But my favorites were these cute little kangaroo rats. "This is so cool," I said, "but why take the car? Couldn't we see everything better on foot?"

Dad pointed to a stick in the road and said, "_____" I looked closer, until I saw the triangular head and heard the rattling sound. It wasn't a stick; it was a rattlesnake, which has a very dangerous bite. I was glad we took the car! (214 words)

*gecko 도마뱀붙이 **kangaroo rat 캥거루쥐 ***rattlesnake 방울뱀

Q1 글을 통해 알 수 없는 내용은?

① 글쓴이가 여행한 시기
② 글쓴이 아버지의 직업
③ '한밤의 드라이브'의 목적
④ 목격한 동물들의 종류
⑤ 동물을 보기 위해 사용한 도구

Q2 글의 내용과 일치하면 T, 그렇지 않으면 F를 쓰세요.

(1) 글쓴이는 여행에서 매일 밤 사막 동물들을 볼 수 있었다. _____
(2) 글쓴이는 동물들이 싫어할까봐 손전등을 사용하지 않았다. _____
(3) 뱀 중에는 위험한 것도 있고 위험하지 않은 것도 있다. _____

Q**3** 글의 밑줄 친 (a)의 이유를 우리말로 간략히 쓰세요.

→ _____

Q**4** 글의 빈칸에 들어갈 말로 가장 알맞은 것은?

① That's why.

② My pleasure.

③ Help yourself.

④ Don't be afraid.

⑤ I don't know, either.

READ AGAIN & THINK MORE | 글을 다시 읽고 질문에 답하세요.

[INFERENCE] **According to the passage, what can you infer from the following sentences?**

It wasn't a stick; it was a rattlesnake … I was glad we took the car!

① The writer was too tired to walk.

② The writer is afraid of rattlesnakes.

③ The writer has never seen a rattlesnake before.

[SUMMARY] **Complete the summary using the words in the passage.**

My dad took me on a camping trip in the 1_____. We went "night driving"
to see desert 2_____, because they mostly come out at night. As dad drove
slowly along the 3_____, I looked out the window with my 4_____.
I was surprised to see all the lizards, snakes, and kangaroo rats. It was cool, but I
asked dad why we couldn't go on 5_____. When he pointed out a(n)
6_____ in the road, I understood why we took the 7_____.

Online Rudeness

온라인상의 무례

● **What do we use social media for?**

① to communicate better ② to hide our identities

FROM THE WORDS | 다음 글을 읽고, 각 단어들과 그 의미를 연결해 보세요.

사람들은 실생활에 비해 온라인에서 [1]**impolite**한 말을 많이 하는 [2]**tend**다. 자신의 [3]**identity**를 숨기면서 수많은 사람과 [4]**communicate**하기 때문이다. 그러나 이는 생긴 지 얼마 안 된 문제이므로 나는 [5]**optimistic**한 입장이다. 일례로, 예전에 흔했던 공공 흡연은 이제 [6]**unhealthy**하게 여겨져 [7]**ban**되는 곳이 많다. 많은 사람들이 [8]**support**하면, 나쁜 행동은 충분히 [9]**overcome**할 수 있다.

ⓐ _____ *adj.* 무례한, 실례되는 ⓑ _____ *v.* 극복하다 ⓒ _____ *adj.* 낙관적인

ⓓ _____ *v.* 금지하다 ⓔ _____ *v.* ~한 경향이 있다 ⓕ _____ *n.* 신분, 정체

ⓖ _____ *adj.* 유해한 ⓗ _____ *v.* 의사소통하다 ⓘ _____ *v.* 지지하다

SKIM THE TEXT
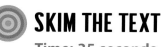

굵은 글씨로 된 단어들을 위주로 글을 빠르게 훑어 읽고 질문에 답하세요.

Time: 35 seconds

People tend to **use more impolite language online** than in real life. They are also **more likely to be rude** to others. The **reasons** are easy to understand. One is that people can **keep their identities a secret**. Another is that users are **often in a hurry**. And they can **communicate with thousands of strangers** online in one day — which is **not** how **real life** works …

But I believe there is **reason to be optimistic**: We are **still new** at social media, and we **can get better** at it.

There is **an example** from recent history. Not long ago, **people smoked almost everywhere**. Then we **learned how unhealthy** second-hand smoke is. One California **city banned smoking** in bars and restaurants in 1990. In 2004, Ireland became the first **country to ban smoking** in workplaces. **The idea caught on. Today, many countries** limit public smoking. **People support these rules**, because they make our shared spaces safer and more pleasant.

Social media is only about twenty years old. We have **overcome other bad behaviors**, and we **can overcome online rudeness, too**. It will just take our **time and effort**.

Q 글의 요지로 가장 알맞은 것은?

① Social media has changed how we talk to each other in real life.

② Rudeness on social media is similar to smoking around other people.

③ We can improve our online manners like we've improved in other ways.

People tend to use more impolite language online than in real life. They are also more likely to be rude to others. The reasons are easy to understand. One is that people can keep their identities a secret. Another is that users are often in a hurry. And they can communicate with thousands of strangers online in one day — which is not how

5 (a) works.

So, will social media ever be a kinder place? Most people seem to think not. But I believe there is reason to be optimistic: We are still new at social media, and we can get better at it.

There is an example from recent history. Not long ago, people smoked almost

10 everywhere. Then we learned how unhealthy second-hand smoke is. One California city banned smoking in bars and restaurants in 1990. In 2004, Ireland became the first country to ban smoking in workplaces. The idea caught on. Today, many countries limit public smoking. People support these rules, (b) they make our shared spaces safer and more pleasant.

15 Social media is only about twenty years old. We have overcome other bad behaviors, (c) we can overcome online rudeness, too. It will just take our time and effort. **(202 words)**

*second-hand smoke 간접흡연 **shared 나누어 쓰는

Q1 글에 드러난 글쓴이의 태도로 가장 알맞은 것은?

① careful ② cold ③ confused ④ pleased ⑤ positive

Q2 글의 내용과 일치하지 <u>않는</u> 것은?

① 사람들은 실제보다 온라인상에서 더 무례한 경향이 있다.

② 온라인상에서 무례한 이유 중 하나는 조급함 때문이다.

③ 사람들은 소셜 미디어의 사용자들이 점점 더 친절해질 거라고 믿는다.

④ 공공장소에서의 흡연은 예전에 비해 많이 줄어들었다.

⑤ 소셜 미디어의 역사는 길지 않다.

Q3 글의 빈칸 (a)에 알맞은 말을 글에서 찾아 두 단어로 쓰세요.

→ _____

Q4 글의 빈칸 (b)와 (c)에 들어갈 말이 차례대로 바르게 짝지어진 것은?

① because — and
② although — and
③ because — although
④ and — although
⑤ and — because

◎ READ AGAIN & THINK MORE | 글을 다시 읽고 질문에 답하세요.

[INFERENCE] **According to the passage, what can you infer from the following sentences?**

Then we learned how unhealthy second-hand smoke is. One California city banned smoking in bars and restaurants in 1990.

① Most places allowed public smoking before 1990.
② Smoking used to be especially common in California.
③ Many people still don't believe second-hand smoke is dangerous.

[SUMMARY] **Complete the summary using the words in the passage.**

People tend to be ruder online. This is because people can keep their identities a(n) 1_____. Also, communication happens very fast. And people are communicating with many 2_____ at once, which is not like real life. However, social media is still 3_____. In the past, people 4_____ almost everywhere. Then, people learned how 5_____ second-hand smoke is, and started making rules against it. Today, most countries limit 6_____ smoking. We can do the same with social media, but it will take 7_____ and effort.

UNIT 16

Plastic Straws

플라스틱 빨대가 불러 온 재앙

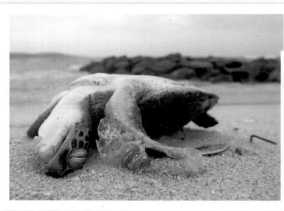

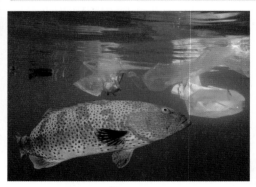

● **What could have killed these sea animals?**

① plastic waste　　　　　　② recycled paper

 FROM THE WORDS │ 다음 글을 읽고, 각 단어들과 그 의미를 연결해 보세요.

바다에 쓰레기들로 ¹**consist**된 섬이 ²**rapidly** 늘어나고 있다고 ³**expert**들이 주장한다.
이 쓰레기는 ⁴**marine** 생물에 해를 입히므로, 사용을 ⁵**decrease**해야 한다. 바다의 ⁶**pollution**에
대한 대중의 ⁷**awareness**도 점차 높아지고 있다. 일부 회사는 플라스틱을 다른 재료로 ⁸**replace**
하고, 일부 정부는 금지법을 내놓고 있다. 어떤 방안이든, 플라스틱에 맞서 ⁹**battle**을 시작하는 것은
옳은 일이다.

ⓐ _____ *adv.* 빨리, 급속히　　　ⓑ _____ *n.* 전투, 싸움　　　ⓒ _____ *n.* 오염

ⓓ _____ *n.* 전문가　　　　　　ⓔ _____ *v.* 줄이다　　　　　ⓕ _____ *n.* 인식, 관심

ⓖ _____ *adj.* 해양의　　　　　ⓗ _____ *v.* 대체하다　　　　ⓘ _____ *v.* ~으로 이루어져 있다

SKIM THE TEXT | 굵은 글씨로 된 단어들을 위주로 글을 빠르게 훑어 읽고 질문에 답하세요.

Time: 30 seconds

The **Great Pacific Garbage Patch** is a **collection of trash** floating in the **Pacific Ocean**. It lies between Hawaii and California. Experts believe it covers **1.6 million km²**, and it is **growing rapidly**. The patch consists **mostly of plastic**. Plastic in the ocean **harms marine life**, from whales and sea lions to turtles and birds. As public awareness of ocean pollution increases, **interest in fighting it increases** as well. **One way to reduce** plastic pollution is to **decrease our use of plastic straws**.

People use a **huge number of plastic straws** every day. Then they are simply **thrown away** and **rarely recycled**. This may be because they are so small. Now, more and more **companies** are **replacing them with paper or metal** ones. Also, some **governments** are **making laws** to put a **ban on using them**.

Not everyone agrees that these laws are necessary. Some people point out that straws **make up only a small percentage** of the total plastic in the oceans. **Environmentalists admit** this is true. However, they say it is still **good to start our battle** against plastic waste somewhere.

Q 글의 요지로 가장 알맞은 것은?

① It is difficult to ban plastic straws because they are so popular.
② Plastic straws may be a cause of the Great Pacific Garbage Patch.
③ Many people are against plastic straws because of ocean pollution.

The Great Pacific Garbage Patch is a collection of trash floating in the Pacific Ocean. (a) It lies between Hawaii and California. Experts believe (b) it covers 1.6 million km², and (c) it is growing rapidly. (d) The patch consists mostly of plastic. Plastic in the ocean harms marine life, from whales and sea lions to turtles and birds. As public awareness

5 of ocean pollution increases, interest in fighting (e) it increases as well. One way to reduce plastic pollution is to decrease our use of plastic straws.

People use a huge number of _____ every day. Then they are simply thrown away and rarely recycled. This may be because they are so small. Now, more and more companies are replacing them with paper or metal ones. Also, some governments are

10 making laws to put a ban on using them.

Not everyone agrees that these laws are necessary. Some people point out that straws make up only a small percentage of the total plastic in the oceans. Environmentalists admit this is true. However, they say it is still good to start our battle against plastic waste somewhere. **(183 words)**

*sea lion 바다사자 **environmentalist 환경 운동가

Q1 글의 밑줄 친 (a)~(e) 중, 가리키는 대상이 나머지와 **다른** 것은?

① (a) ② (b) ③ (c) ④ (d) ⑤ (e)

Q2 글의 빈칸에 들어갈 말로 가장 알맞은 것은?

① trash
② companies
③ paper cups
④ paper straws
⑤ plastic straws

Q3 글을 통해 답할 수 <u>없는</u> 질문은?

① Why are most plastic straws not recycled?

② What can plastic straws be replaced with?

③ How big is the Great Pacific Garbage Patch?

④ Which governments have banned plastic straws?

⑤ What animals are affected by plastic in the ocean?

Q4 글의 밑줄 친 <u>These laws</u>가 의미하는 것을 우리말로 간략히 쓰세요.

→ _____

 # READ AGAIN & THINK MORE | 글을 다시 읽고 질문에 답하세요.

[INFERENCE] **According to the passage, what can you infer from the following sentence?**

Some people point out that straws make up only a small percentage of the total plastic in the oceans.

① Some people are asking for a much wider ban on plastic products.

② Some people don't think plastic plays a big role in polluting the ocean.

③ Some people think stopping using plastic straws won't make a big difference.

[SUMMARY] **Complete the summary using the words in the passage.**

The Great Pacific Garbage patch is a growing collection of 1_____ in the Pacific Ocean. Most of the patch is 2_____, which harms many kinds of marine life. The public is increasingly interested in reducing our use of plastic 3_____ as a way to solve the problem. They are very common and rarely 4_____. Many companies are 5_____ them, and some 6_____ are banning them. Although straws make up only a(n) 7_____ part of the plastic in the ocean, maybe it's still good to do something.

Queen Nefertiti

이집트의 여왕 네페르티티

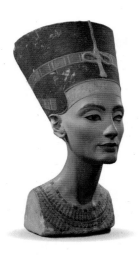

● **Who does this sculpture describe?**

① a King of Germany ② an ancient Egyptian woman

 FROM THE WORDS | 다음 글을 읽고, 각 단어들과 그 의미를 연결해 보세요.

독일의 한 박물관의 주요 ¹ **attraction**은 한 여성을 ² **depict**한 ³ **sculpture**이다. 이는 기원전
14 세기의 ⁴ **ancient**의 이집트 작품으로, 주인공 네페르티티 여왕은 왕과 ⁵ **equal**한 대우를 받았고,
전투에서 직접 나가 ⁶ **enemy**에 맞서 싸웠던 것으로 보인다. 또한, 이집트의 ⁷ **religion**을 바꾸어,
유일신을 ⁸ **worship**하는 체제로 변화시키기도 했다. 그러나 그녀의 말년은 아직까지도 수수께끼로
⁹ **remain**해 있다.

ⓐ_____ *adj.* 동등한, 평등한 ⓑ_____ *n.* 종교 ⓒ_____ *n.* 적

ⓓ_____ *v.* 예배하다, 숭배하다 ⓔ_____ *v.* ~으로 남다 ⓕ_____ *n.* 조각상

ⓖ_____ *n.* 명물, 명소 ⓗ_____ *v.* 묘사하다, 그리다 ⓘ_____ *adj.* 고대의

SKIM THE TEXT | 굵은 글씨로 된 단어들을 위주로 글을 빠르게 훑어 읽고 질문에 답하세요.

Time: 35 seconds

Every year, about half a million people visit the **Neues Museum** in Berlin, Germany. This museum's **main attraction** is an **ancient sculpture** that depicts **the head and neck of a lovely woman**. This sculpture was **created in 1345 BCE**. It is one of the most **famous symbols of Egypt**. The woman is **Queen Nefertiti**, whose name means "the beautiful one has come." She's the only Egyptian queen that appears in ancient works of art.

Queen Nefertiti and her husband, Pharaoh Akhenaten, **lived in the 14th century BCE**. Nefertiti was not only **known for her beauty**, but she was also **unusually powerful**. Her husband seemed to treat her as an equal. In several ancient artworks, she is **bravely fighting Egypt's enemies** in battle. Nefertiti and her husband also **changed the Egyptian religion**. They were the first leaders to **worship only one god — Aten**, god of the sun.

However, there is a **mystery about Nefertiti**. Twelve years after she became queen, **depictions of her in art** suddenly **stopped**. Some experts think she **died**. Others think she **replaced her husband as pharaoh**. In ancient Egypt, only men were supposed to be pharaohs. So, she would have **dressed as a man** and **hidden her real identity**. There are many more other guesses, but it still remains a **mystery to this day**.

Q 글의 제목으로 가장 알맞은 것은?

① See Nefertiti at the Neues Museum

② The Power and Mystery of Nefertiti

③ The Tragic Death of an Egyptian Queen

READ THE PASSAGE | 다음 글을 읽고 질문에 답하세요.

Every year, about half a million people visit the Neues Museum in Berlin, Germany. This museum's main attraction is an ancient sculpture that depicts the head and neck of a lovely woman. This sculpture was created in 1345 BCE. It is one of the most famous symbols of Egypt. The woman is Queen Nefertiti, whose name means "the beautiful one has come." She's the only Egyptian queen that appears in (a) works of art.

Queen Nefertiti and her husband, Pharaoh Akhenaten, lived in the 14th century BCE. Nefertiti was not only known for her beauty, but she was also unusually powerful. Her husband seemed to treat her as an equal. In several (b) artworks, she is bravely fighting Egypt's enemies in battle. Nefertiti and her husband also changed the Egyptian religion. They were the first leaders to worship only one god—Aten, god of the sun.

However, there is a <u>mystery about Nefertiti</u>. Twelve years after she became queen, depictions of her in art suddenly stopped. Some experts think she died. Others think she replaced her husband as pharaoh. In ancient Egypt, only men were supposed to be pharaohs. So, she would have dressed as a man and hidden her real identity. There are many more other guesses, but it still remains a mystery to this day. (217 words)

*Pharaoh 파라오 (고대 이집트의 왕)

Q1 글의 빈칸 (a)와 (b)에 공통으로 들어갈 말로 가장 알맞은 것은?

① ancient ② different ③ modern ④ real ⑤ religious

Q2 글을 통해 Nefertiti에 관해 알 수 있는 내용은?

① 출신 배경
② 이름의 의미
③ 가장 막강한 적
④ 사망 연도
⑤ 후계자

Q3 글의 내용과 일치하면 T, 그렇지 않으면 F를 쓰세요.

(1) The sculpture of Queen Nefertiti was the most popular among other Egyptian queens.

(2) Queen Nefertiti was famous for her beauty, but she didn't have any power.

(3) Before Nefertiti, pharaohs worshipped more than one god.

Q4 글의 밑줄 친 <u>mystery about Nefertiti</u>가 의미하는 내용을 우리말로 간략히 쓰세요.

→ _____

READ AGAIN & THINK MORE | 글을 다시 읽고 질문에 답하세요.

[INFERENCE] **According to the passage, what can you infer from the following sentences?**

In ancient Egypt, only men were supposed to be pharaohs. So, she would have dressed as a man and hidden her real identity.

① Her husband forced her to hide in order to keep her safe.
② Egyptians would not knowingly allow a woman to be pharaoh.
③ Men and women were generally treated equally in ancient Egypt.

[SUMMARY] **Complete the summary using the words in the passage.**

A popular 1_____ at the Neues Museum is an ancient 2_____ of the lovely Queen Nefertiti. It was made in 1345 BCE and is a famous 3_____ of Egypt. Nefertiti, the wife of Pharaoh Akhenaten, was so beautiful and unusually 4_____. She and her husband were the first leaders to 5_____ only one god, Aten. Nefertiti is shown in many ancient artworks, but this 6_____ 12 years after she became queen. No one knows why. She may have died, or she may have replaced her husband as 7_____.

UNIT 18

Reading Shakespeare
셰익스피어 작품 읽기

● **Which did Shakespeare write?**

① *Romeo & Juliet* ② *A Christmas Carol*

 FROM THE WORDS | 다음 글을 읽고, 각 단어들과 그 의미를 연결해 보세요.

셰익스피어의 작품은 ¹**unforgettable**할 만큼 좋지만, 어려운 ²**language** 때문에 읽기 어렵다. 그러나 이미 사람들에게 ³**familiar**한 작품을 고르면, ⁴**struggle**하는 것을 줄일 수 있을 것이다. 현대어로 번역된 ⁵**edition**을 구하고, 역사적 ⁶**background**를 조사해 두어라. 읽으면서 혼동되는 부분은 따로 ⁷**explanation**을 찾아서 읽어 보아라. 많은 ⁸**patience**가 필요하겠지만, 끝에는 ⁹**accomplishment**의 보람을 느낄 것이다.

ⓐ _____ *adj.* 잊지 못할 ⓑ _____ *n.* 인내, 참을성 ⓒ _____ *n.* 성취

ⓓ _____ *v.* 힘겹게 나아가다 ⓔ _____ *n.* 판(출간된 책) ⓕ _____ *n.* 배경

ⓖ _____ *n.* 설명 ⓗ _____ *n.* 언어, 표현 ⓘ _____ *adj.* 친숙한, 익숙한

SKIM THE TEXT
Time: 35 seconds

굵은 글씨로 된 단어들을 위주로 글을 빠르게 훑어 읽고 질문에 답하세요.

Shakespeare's plays are **difficult to read**. It is **not because of the stories or characters**. The characters in his unforgettable stories could easily live in the 21st century. **It's the language. English** has **changed greatly** since the 1600s. If you're reading Shakespeare for the first time, here are **ways to make it easier** and more enjoyable.

Start by choosing one of the more **popular plays**, such as *Romeo and Juliet* or *Hamlet*. If you are already **familiar** with the **story**, you won't struggle as much. **Find a "translated" edition** of the play. These editions have **Shakespeare's words on the left-hand** page, and a **modern English translation on the right**. Read **the Shakespeare page first**, and then **check the translation** to see how much you understood. Keep a dictionary ready as well. **When you're done**, do some **research online** about the **historical background** of the play. Look up **explanations** for any parts that confused you.

After all that, **read** the play **again, without help**. You'll be surprised at how much faster you can read and understand it. Also, you'll enjoy a **sense of accomplishment**. Appreciating Shakespeare takes some **patience and effort**, but you'll find that it's **worth it**.

Q 글의 주제로 가장 알맞은 것은?

① advice for beginner readers of Shakespeare

② reasons people enjoy reading Shakespeare

③ historical background of Shakespeare's plays

READ THE PASSAGE | 다음 글을 읽고 질문에 답하세요.

Shakespeare's plays are difficult to read. It is not because of the stories or characters. The characters in his unforgettable stories could easily live in the 21st century. It's the language. English has changed greatly since the 1600s. If you're reading Shakespeare for the first time, here are ways to make it easier and more enjoyable.

5 (A) Start by choosing one of the more popular plays, such as *Romeo and Juliet* or *Hamlet*. (B) If you are already familiar with the story, you won't struggle as much. (C) Find a "translated" edition of the play. (D) There are so many famous plays that Shakespeare wrote. (E) These editions have Shakespeare's words on the left-hand page, and a modern English translation on the right. Read the Shakespeare page first, and 10 then check the translation to see how much you _____ . Keep a dictionary ready as well. When you're done, do some research online about the historical background of the play. Look up explanations for any parts that confused you.

After all that, read the play again, without help. You'll be surprised at how much faster you can read and understand it. Also, you'll enjoy a sense of accomplishment. 15 Appreciating Shakespeare takes some patience and effort, but you'll find that it's worth it. (197 words)

Q1 글의 (A)~(E) 중, 전체 흐름과 관계<u>없는</u> 문장은?

① (A) ② (B) ③ (C) ④ (D) ⑤ (E)

Q2 글을 읽고 답할 수 <u>없는</u> 질문은?

① Why is reading Shakespeare hard?
② Why is it better to read a popular play?
③ What kind of edition should I get?
④ What type of dictionary should I use?
⑤ What should I do after the first reading?

Q3 글의 빈칸에 알맞은 말을 글에서 찾아 알맞은 형태로 바꾸어 쓰세요.

→ _____

Q4 글의 밑줄 친 **all that**에 해당되지 <u>않는</u> 것은?

① 적합한 작품 선정하기

② 역사적 배경 조사하기

③ 어려운 부분 설명 찾기

④ 모르는 단어 찾아보기

⑤ 현대 언어로 번역해 보기

READ AGAIN & THINK MORE | 글을 다시 읽고 질문에 답하세요.

[INFERENCE] **According to the passage, what can you infer from the following sentence?**

The characters in his unforgettable stories could easily live in the 21st century.

① Shakespeare's plays are old but still meaningful today.

② Many modern stories are based on Shakespeare's work.

③ Shakespeare made some good guesses about the future.

[SUMMARY] **Complete the summary using the words in the passage.**

Today, Shakespeare's plays are hard to read because 1_____ has changed a lot. However, there are 2_____ to make it easier. First, choose a play with a familiar story, like *Romeo and Juliet*. Read a(n) 3_____ that has a modern English "translation." Use a(n) 4_____ for difficult words, and do some 5_____ about the play when you're done. Then read it again without 6_____. You'll be able to read it 7_____, and also be glad you made the effort.

UNIT 19

Superman 슈퍼맨의 탄생

● **Who has special powers and fights against crime?**

① an action star ② a superhero

 FROM THE WORDS | 다음 글을 읽고, 각 단어들과 그 의미를 연결해 보세요.

오늘날 연예계에서 활약하는 ¹**superheroes** 중의 하나인 슈퍼맨의 ²**origin** 이야기를 알고 있는 가? 그가 태어난 '크립톤'이라는 ³**planet**은 곧 ⁴**explode**할 운명이었다. 그 사실을 알게 된 그의 부모는 작은 ⁵**spacecraft**에 그를 태워 탈출시켰고, 지구에서 한 ⁶**ordinary**한 부부가 그를 ⁷**adopt**하여 키웠다. 이 이야기를 한 ⁸**publisher**가 만화로 펴냈고, 아직도 많은 팬들이 ⁹**grateful**해 한다.

ⓐ_____ *adj.* 고마워하는 ⓑ_____ *n.* 슈퍼히어로 ⓒ_____ *n.* 기원, 출신

ⓓ_____ *v.* 입양하다 ⓔ_____ *n.* 우주선 ⓕ_____ *n.* 행성

ⓖ_____ *n.* 출판사 ⓗ_____ *v.* 폭발하다, 터지다 ⓘ_____ *adj.* 보통의, 평범한

SKIM THE TEXT | 굵은 글씨로 된 단어들을 위주로 글을 빠르게 훑어 읽고 질문에 답하세요.

Time: 35 seconds

The world loves **comic books**. And the world loves **superheroes**. The entertainment world today is filled with superheroes. However, serious fans remember that it **all began with Superman**. He's a superhero with **two interesting origin stories**.

In the comics, Superman was **born on the planet Krypton**. When he was a baby, his parents discovered that Krypton would **soon explode**. To save him, they built **a small spacecraft** and **sent him to Earth** at the last moment. An **ordinary couple** on Earth **adopted** him and **named him Clark**. Clark Kent **grew up** to be a **shy, quiet newspaper reporter**. Yet his **secret identity, Superman**, had **amazing powers**. He used them to **fight crime**.

In real life, Superman started out **differently**. There were **two teenage friends** in Cleveland in 1932. Their names were **Jerry Siegel and Joe Shuster**, and they were **both small and shy**. Their classmates looked down on them. In a way, they were **like Clark Kent**. Together they **created a comic-book character** who used **his powers to protect the weak**. They tried to sell their idea to several publishers but failed. Then they **finally sold** the character to Action Comics for 130 dollars. Shuster and Siegel never got rich by creating Superman …

Q 글의 제목으로 가장 알맞은 것은?

① The World's Favorite Comic Book
② The Stories Behind the First Superhero
③ The Greatest Comic Book Authors of All Time

(A) The world loves comic books. (B) And the world loves superheroes. (C) The entertainment world today is filled with superheroes. (D) He's a superhero with two interesting origin stories. (E)

In the comics, Superman was born on the planet Krypton. When he was a baby, his parents discovered that Krypton would soon explode. To save him, (a) they built a small spacecraft and sent him to Earth at the last moment. An ordinary couple on Earth adopted him and named him Clark. Clark Kent grew up to be a shy, quiet newspaper reporter. Yet his secret identity, Superman, had amazing powers. He used (b) them to fight crime.

In real life, Superman started out differently. There were two teenage friends in Cleveland in 1932. Their names were Jerry Siegel and Joe Shuster, and they were both small and shy. Their classmates looked down on them. In a way, _____. Together they created a comic-book character who used his powers to protect the weak. They tried to sell their idea to several publishers but failed. Then they finally sold the character to Action Comics for 130 dollars. Shuster and Siegel never got rich by creating Superman. But they have millions of grateful fans who know these origin stories. (215 words)

Q1 글의 (A)~(E) 중, 다음 문장이 들어갈 위치로 가장 알맞은 곳은?

> However, serious fans remember that it all began with Superman.

① (A) ② (B) ③ (C) ④ (D) ⑤ (E)

Q2 글을 통해 알 수 <u>없는</u> 내용은?

① 슈퍼맨이 지구에 온 이유
② 슈퍼맨이 지구에서 살았던 곳
③ 슈퍼맨의 평상시 직업
④ Siegel과 Shuster의 출신지
⑤ 슈퍼맨 캐릭터를 구입한 회사

정답 및 해설 p. 42

Q3 글의 밑줄 친 (a), (b)가 각각 가리키는 것을 쓰세요.

(a) _____ (b) _____

Q4 글의 빈칸에 들어갈 말로 가장 알맞은 것은?

① they liked comic books

② they were like Clark Kent

③ they acted like Superman

④ they were quiet but strong

⑤ they didn't like their classmates

READ AGAIN & THINK MORE | 글을 다시 읽고 질문에 답하세요.

[INFERENCE] **According to the passage, what can you infer from the following sentences?**

When he was a baby, his parents discovered that Krypton would soon explode. To save him, they built a small spacecraft and sent him to Earth at the last moment.

① In the end, Krypton did not actually explode.

② Superman's real parents were originally from Earth.

③ Superman's parents were not able to save themselves.

[SUMMARY] **Complete the summary using the words in the passage.**

There are many popular 1_____ from comic books. But Superman was the first. According to the comics, Superman was born on 2_____. His parents sent him to Earth just before their 3_____ exploded. He became Clark Kent, a shy newspaper 4_____. He used his special powers to fight crime, but he kept his identity a(n) 5_____. In real life, Superman was created by two teenage 6_____, Jerry Siegel and Joe Shuster. Like Clark Kent, they were shy. They sold their idea to a company. It never made them rich, but many 7_____ remember them.

The Miserly Beggar

인색한 거지의 후회

● **What is a beggar like?**

① a person who is rude and tough ② a person who asks people for money

 FROM THE WORDS | 다음 글을 읽고, 각 단어들과 그 의미를 연결해 보세요.

¹**generous**한 왕이 마을로 온다는 소문을 듣고, 한 거지가 ²**excitedly**하게 기다렸다. 왕이 마을로 ³**approach**했을 때, 그는 ⁴**beg**할 준비를 마치고 있었다. "내 가야 할 ⁵**journey**가 아직 멀었으니, 네가 가진 쌀의 ⁶**grain**을 내게 나눠 주거라." 왕이 ⁷**horseback** 위에서 부탁하자, 거지는 ⁸**annoyed**했지만 쌀을 조금 주었다. 그러나 나중에 집에 돌아왔을 때, 거지는 자신의 ⁹**terrible**한 실수를 깨달았다.

ⓐ_____ *adj.* 관대한, 너그러운 ⓑ_____ *n.* 말의 등 ⓒ_____ *adj.* 끔찍한

ⓓ_____ *adj.* 짜증이 나는 ⓔ_____ *n.* 여정, 여행 ⓕ_____ *n.* 낟알, 곡물

ⓖ_____ *v.* 다가가다[오다] ⓗ_____ *adv.* 흥분하여, 신나게 ⓘ_____ *v.* 구걸하다, 애원하다

SKIM THE TEXT | 굵은 글씨로 된 단어들을 위주로 글을 빠르게 훑어 읽고 질문에 답하세요.

Time: 25 seconds

Once upon a time, there was **a poor man** who lived by **begging**. One day, he heard that **the king** was **passing through town** that day. This king was known to be **very generous**, so **the man set down his begging bowl** by the road and **waited excitedly** for the king to arrive.

After a while, **a kindly old man stopped** to **fill the beggar's bowl** with rice. But at the same time, **the king was approaching** on horseback. **The beggar pushed the old man away** and shouted, "**My king, what can you give me**?" The king stopped and held out his hand, saying, "I've had a long journey. **Will you give me some rice first**?" The beggar was annoyed, but **he took five grains of rice** from his bowl and put them in the king's hand. **The king took the rice** and rode away, which made **the beggar very angry**.

When **the beggar returned home** that evening, he **found a bag** on the floor. The bag was filled with **thousands of grains of rice** — and **five gold coins**, one for each grain of rice he had given the king. The beggar **realized his terrible mistake**: "If I had been more generous," he thought, "I would be a rich man today."

Q 글의 내용과 가장 잘 어울리는 속담은?

① The early bird catches the worm.

② Help others, and you will be helped.

③ Good things come to those who wait.

READ THE PASSAGE | 다음 글을 읽고 질문에 답하세요.

Once upon a time, there was a poor man who lived by begging. One day, (a) he heard that the king was passing through town that day. This king was known to be very generous, so (b) the man set down his begging bowl by the road and waited excitedly for the king to arrive.

5 After a while, a kindly old man stopped to fill the beggar's bowl with rice. But at the same time, the king was approaching on horseback. (c) The beggar pushed the old man away and shouted, "My king, what can you give me?" The king stopped and held out (d) his hand, saying, "I've had a long journey. Will you give me some rice first?" The beggar was annoyed, but he took five grains of rice from (e) his bowl and put them in the

10 king's hand. The king took the rice and rode away, which made the beggar very angry.

When the beggar returned home that evening, he found a bag on the floor. The bag was filled with thousands of grains of rice — and _____ gold coin(s), one for each grain of rice he had given the king. The beggar realized his terrible mistake: "If I had been more generous," he thought, "I would be a rich man today." (209 words)

Q1 글의 밑줄 친 (a)~(e) 중, 가리키는 대상이 나머지 넷과 다른 것은?

① (a) ② (b) ③ (c) ④ (d) ⑤ (e)

Q2 글의 내용과 일치하는 것은?

① The beggar didn't look forward to the king's arrival.

② A man tried to help the beggar before the king arrived.

③ The beggar asked the king for some rice and coins.

④ The beggar was happy to give his rice to the king.

⑤ The king sent a bag filled with gold coins to the beggar.

Q**3** 글의 빈칸에 들어갈 말로 가장 알맞은 것은?

① one

② a couple of

③ a few

④ five

⑤ thousands of

Q**4** 글의 밑줄 친 **his terrible mistake**가 의미하는 내용을 우리말로 간략히 쓰세요.

→ _____

READ AGAIN & THINK MORE | 글을 다시 읽고 질문에 답하세요.

(INFERENCE) **According to the passage, what can you infer from the following sentence?**

The beggar pushed the old man away and shouted, "My king, what can you give me?"

① The old man often helped the beggar before.

② The beggar didn't feel grateful to the old man.

③ The beggar did not expect much from the king.

(SUMMARY) **Complete the summary using the words in the passage.**

One day, a(n) 1_____ heard the king was passing through town. The beggar was excited because the king was very 2_____. As the beggar waited, a kindly old man tried to put rice in his 3_____. But at the same time, the king was approaching. The king asked the beggar for some 4_____. The beggar gave him five grains, and the king rode away. When the beggar returned home, he found a(n) 5_____ of rice. There were also five gold 6_____, one for each grain he'd given the king. He realized his terrible 7_____.

Under the Weather

날씨가 기분에 미치는 영향

● **How does the weather affect people?**

① It influences what we will be.　　　　② It influences how we feel.

FROM THE WORDS | 다음 글을 읽고, 각 단어들과 그 의미를 연결해 보세요.

> [1]**Psychologist**들은 [2]**weather**가 우리의 기분에 영향을 미친다고 믿는다. 일조량이 뇌의
> [3]**chemical**에 변화를 일으켜, 특정 계절에 [4]**depressed**한 사람도 있다. 온도도 [5]**matter**하기에,
> 무더울 때는 [6]**uncomfortable**하게 되어 싸움도 늘어난다. 보통, 비는 추위와 [7]**link**되며,
> 일조량이 적은 날에는 슬픔을 느끼기 쉽다. 이 특성들을 [8]**divide**한 자료를 근거로, 날씨에 따라
> [9]**personality**를 나누기도 한다.

ⓐ _____ *adj.* 불편한, 거북한　　　ⓑ _____ *n.* 성격, 인격　　　ⓒ _____ *adj.* 우울한

ⓓ _____ *n.* 날씨　　　ⓔ _____ *n.* 심리학자　　　ⓕ _____ *n.* 화학 물질

ⓖ _____ *v.* 관련 짓다, 연관시키다　　　ⓗ _____ *v.* 나누다, 분리하다　　　ⓘ _____ *v.* 중요하다

SKIM THE TEXT

굵은 글씨로 된 단어들을 위주로 글을 빠르게 훑어 읽고 질문에 답하세요.

Time: 35 seconds

Many **psychologists believe** that **weather affects how we feel** in many ways. One of the best-known effects of weather on mood is **Seasonal Affective Disorder (SAD)**. People with SAD become **depressed** during a certain time of year, usually **from fall to winter**. This is probably because of **a lack of sunlight**. Shorter days can cause **changes** in some **brain chemicals**, which might **control mood and sleep**.

Temperature and rain matter, too. **Fighting and violence** increase during **hot weather**, maybe because people **feel uncomfortable**. But **not all kinds of bad weather** increase violence. People tend to **eat more** when it's **cold or rainy**. Our **brains** seem to **link rain with cold**, even if it's warm outside. And eating warms the body. **Sadness** is also more **common on rainy days** since there's **less sunlight**.

Of course, **weather doesn't affect** everyone **the same way**. One study found that people have one of **four different "weather personalities."** Almost **half the people** in the study **weren't affected**. The rest were divided by which kind of weather affects them the most. **Summer Lovers** were the biggest group. Sunshine makes these people very happy. The next most common type was **Summer Haters**, who feel worse in warm, sunny weather. Finally, there were **Rain Haters** …

Q 글의 요지로 가장 알맞은 것은?

① Weather can influence how people feel.

② Some people notice weather more than others.

③ Sudden weather changes are bad for your health.

Many psychologists believe that weather affects _____ in many ways. One of the best-known effects of weather on mood is Seasonal Affective Disorder (SAD). People with SAD become depressed during a certain time of year, usually from fall to winter. This is probably because of a lack of sunlight. Shorter days can cause changes in some brain chemicals, which might control mood and sleep.

Temperature and rain matter, too. (A) Fighting and violence increase during hot weather, maybe because people feel uncomfortable. (B) But not all kinds of bad weather increase violence. (C) People tend to eat more when it's cold or rainy. (D) Our brains seem to link rain with cold, even if it's warm outside. (E) Sadness is also more common on rainy days since there's less sunlight.

Of course, weather doesn't affect everyone the same way. One study found that people have one of four different "weather personalities." Almost half the people in the study weren't affected. The rest were divided by which kind of weather affects them the most. Summer Lovers were the biggest group. Sunshine makes these people very happy. The next most common type was Summer Haters, who feel worse in warm, sunny weather. Finally, there were Rain Haters. These people feel quite down on rainy days. **(215 words)**

Q1 글의 빈칸에 들어갈 말로 가장 알맞은 것은?

① how we look

② how we feel

③ how we fight

④ what we say

⑤ what we eat

Q2 글의 (A)~(E) 중, 다음 문장이 들어갈 위치로 가장 알맞은 곳은?

And eating warms the body.

① (A) ② (B) ③ (C) ④ (D) ⑤ (E)

Q3 글의 내용과 일치하지 <u>않는</u> 것은?

① SAD affects people most during colder seasons.

② A decrease in sunlight may affect brain chemicals.

③ When it is cold or rainy, people tend to eat more.

④ The most common weather personality is Rain Hater.

⑤ Some people's moods may not depend on the weather.

Q4 글의 밑줄 친 <u>The rest</u>에 해당하는 세 집단을 찾아 쓰세요.

→ _____

READ AGAIN & THINK MORE | 글을 다시 읽고 질문에 답하세요.

[INFERENCE] **According to the passage, what can you infer from the following sentence?**

Fighting and violence increase during hot weather, maybe because people feel uncomfortable.

① Fighting doesn't become more common when it's very cold.

② Violent crime and fighting is probably lowest in the summer.

③ Cold weather makes people more uncomfortable than hot weather.

[SUMMARY] **Complete the summary using the words in the passage.**

Many psychologists think that 1_____ affects our moods. For example, people with Seasonal Affective Disorder get 2_____, usually from fall to winter. It is probably because of the lack of 3_____. Also, there is more violence during 4_____ weather. And people eat more and feel sadder in 5_____ weather. But not everyone is affected in the same way, and one study found that people have different "weather 6_____." About half seem unaffected. The rest are 7_____ Lovers, Summer Haters, or Rain Haters.

Witwatersrand Gold

비트바테르스란트의 금광

● **Can you guess the meaning of "gold rush"?**

　① to gather to find gold　　　　　② to hurry to buy jewelry

FROM THE WORDS | 다음 글을 읽고, 각 단어들과 그 의미를 연결해 보세요.

남아프리카 공화국에 있는 한 **¹ cliff**의 **² underneath**에 금이 있다는 **³ rumor**가 퍼졌다.
이 고원은 지하에 있던 바다가 사라지고 남은 곳이라고 했다. 결국, 이곳은 세계에서 가장 거대한 황금
⁴ layer를 **⁵ contain**하고 있던 것으로 밝혀졌다. 수많은 사람들이 금을 **⁶ mine**하러 몰려들었고,
곧 도시가 **⁷ found**되었다. 이 도시는 세계 금광의 **⁸ capital**로 발전했지만, 20세기 후반에 들어
⁹ decline했다.

ⓐ _____ *adv.* 밑에, 아래에　　　ⓑ _____ *n.* 중심지, 수도　　　ⓒ _____ *v.* 쇠퇴하다, 감소하다

ⓓ _____ *v.* 포함하다, 품다　　　ⓔ _____ *n.* 층, 단면　　　ⓕ _____ *v.* 캐다, 채굴하다

ⓖ _____ *v.* 세우다, 설립하다　　ⓗ _____ *n.* 절벽　　　　ⓘ _____ *n.* 소문

◎ SKIM THE TEXT | 굵은 글씨로 된 단어들을 위주로 글을 빠르게 훑어 읽고 질문에 답하세요.

Time: 35 seconds

Witwatersrand Ridge is **a long, rocky cliff in South Africa.** In the 19th century, there were rumors that **huge amounts of gold were hidden** underneath it. Many **people tried to find** the gold but **failed**. In 1886, an Australian named **George Harrison finally succeeded**. His discovery was historic.

There **used to be an underground sea** beneath the ridge. When this **sea disappeared**, it left behind **a giant area** about 400 kilometers long. This area contained **the biggest layer of gold in the world**. The news spread fast. Thousands of **people arrived** in the area **to mine the gold**. Thanks to this "gold rush," **the city of Johannesburg was founded**. Only ten years later, Johannesburg had become **the country's largest city** and **the world capital of gold mining**. What's more, **South Africa's currency, the rand**, is named for Witwatersrand.

Over the next century, **over 42 million kilograms of gold** were mined from the area. The gold business has **declined since the late 1900s**. Johannesburg's **economy has declined** as well. Nevertheless, Witwatersrand is **still known as "El Dorado," "the city of gold."** It has produced almost 50 percent of all the gold ever taken from the earth.

Q 글의 주제로 가장 알맞은 것은?

① the history of the city of Johannesburg
② the history of the gold business in the world
③ the history and importance of Witwatersrand

READ THE PASSAGE | 다음 글을 읽고 질문에 답하세요.

Witwatersrand Ridge is a long, rocky cliff in South Africa. In the 19th century, there were rumors that huge amounts of gold were hidden underneath it. Many people tried to find the gold but failed. In 1886, an Australian named George Harrison finally succeeded. His discovery was historic.

5　　There used to be an underground sea beneath the ridge. When this sea disappeared, it left behind a giant area about 400 kilometers long. This area contained the biggest layer of gold in the world. The news spread fast. Thousands of people arrived in the area to mine the gold. Thanks to <u>this "gold rush,"</u> the city of Johannesburg was founded. Only ten years later, Johannesburg had become the country's largest city and the world capital of gold mining. What's more, South Africa's currency, the rand, is named for
10　Witwatersrand.

　　Over the next century, over 42 million kilograms of gold were mined from the area. The gold business has declined since the late 1900s. Johannesburg's economy has declined as well. _____, Witwatersrand is still known as "El Dorado," "the city of
15　gold." It has produced almost 50 percent of all the gold ever taken from the earth. (196 words)

*ridge 산등성이, 산마루　**currency 통화

Q1 글의 내용과 일치하면 T, 그렇지 않으면 F를 쓰세요.

(1) People started to come to Witwatersrand to find gold in 1886.　_____

(2) It took Johannesburg 10 years to be the country's biggest city.　_____

(3) Johannesburg's economy has been declining since the late 1900s.　_____

Q2 글을 통해 알 수 있는 내용은?

① 금에 대한 소문이 퍼진 방법

② 금 채굴의 최초 방식

③ 금을 찾아 온 사람들의 출신지

④ 요하네스버그 도시 이름의 유래

⑤ 역대 비트바테르스란트의 금 채굴량

Q3 글의 밑줄 친 **this "gold rush"**가 의미하는 내용을 우리말로 간략히 쓰세요.

→ _____

Q4 글의 빈칸에 들어갈 말로 가장 알맞은 것은?

① Finally

② For this reason

③ Obviously

④ Meanwhile

⑤ Nevertheless

READ AGAIN & THINK MORE | 글을 다시 읽고 질문에 답하세요.

[INFERENCE] According to the passage, what can you infer from the following sentence?

Only ten years later, Johannesburg had become the country's largest city and the world capital of gold mining.

① The population of Johannesburg grew very quickly.

② There were few other gold mines in the world at that time.

③ Johannesburg soon become the capital of South Africa.

[SUMMARY] Complete the summary using the words in the passage.

In 1886, George Harrison found 1_____ in South Africa. His discovery was under Witwatersrand Ridge, which had the largest 2_____ of gold in the world. Thousands of people came to 3_____ it. As a result, Johannesburg was 4_____ and soon became the country's 5_____ city. South Africa's 6_____ was even named for Witwatersrand. In the late 1900s, the gold business started to 7_____, and so did Johannesburg. But Witwatersrand has produced almost 50 percent of the gold ever mined.

Year 2050

2050년, 미래에 대하여

● **Which field will be more developing as the future comes?**

① law ② technology

 FROM THE WORDS | 다음 글을 읽고, 각 단어들과 그 의미를 연결해 보세요.

¹**Technology** ²**field**의 전문가들이 내놓은 미래에 대한 ³**prediction**은 다음과 같다.

컴퓨터는 1,000배나 강력할 것이나, 같은 수준으로 ⁴**cost**할 것이다. 오락물은 ⁵**interactive**하게

되어, 영화 주인공들과 직접 ⁶**conversation**이 가능할 것이다. 여행에서의 흥미로운

⁷**possibility**로는, 특수 ⁸**vehicle**로 지하 ⁹**tube**를 통해 이동하는 것이다.

ⓐ _____ *n.* 가능성, 가능함 ⓑ _____ *n.* 대화, 회화 ⓒ _____ *n.* 분야, 지역

ⓓ _____ *n.* (과학) 기술 ⓔ _____ *v.* (비용이) 들다 ⓕ _____ *n.* 탈것, 운송 수단

ⓖ _____ *n.* 관, 통 ⓗ _____ *n.* 예측, 예상 ⓘ _____ *adj.* 상호적인

SKIM THE TEXT

굵은 글씨로 된 단어들을 위주로 글을 빠르게 훑어 읽고 질문에 답하세요.

Time: 30 seconds

People in the **technology field** like to make **predictions about the future**. Here are three of our favorite ideas about **what life will be** like in **the year 2050**.

… **Computer chips** will be **1,000 times** as **powerful** as they are today. Yet they will **cost the same**. This means you could buy **a laptop for 50 cents**. But we probably won't need laptops anymore. Future computers will be **tiny**. They could be built into our pens, glasses, and even clothing.

… **Virtual reality (VR)** is developing quickly, and most forms of **entertainment** will become more **like video games**. For example, people won't just watch a movie. Instead, **VR headsets** will let us be **in the movie** and have **actual conversations with the characters**.

… People will be **moving much faster** within the same country and **even between countries**. The **Hyperloop** is an exciting possibility. This is **a long tube under the ground**. It will be able to move **small vehicles** filled with people **at 1,200 km/h**. The basic idea for the Hyperloop has already been tested with some success …

Q 글의 제목으로 가장 알맞은 것은?

① Computers in 2050: What to Expect

② Technology Experts Predict the Future

③ Will the World Be Better or Worse in 2050?

READ THE PASSAGE | 다음 글을 읽고 질문에 답하세요.

People in the technology field like to make predictions about the future. Here are three of our favorite ideas about what life will be like in the year 2050.

Computers will be smaller and more powerful. (A) Computer chips will be 1,000 times as powerful as they are today. (B) Yet they will cost the same. (C) This means you
5 could buy a laptop for 50 cents. (D) Laptops are more useful than desktop computers. (E) But we probably won't need laptops anymore. Future computers will be tiny. They could be built into our pens, glasses, and even clothing.

Entertainment will be _____. Virtual reality (VR) is developing quickly, and most forms of entertainment will become more like video games. For example, people
10 won't just watch a movie. Instead, VR headsets will let us be in the movie and have actual conversations with the characters.

Travel will be easier. People will be moving much faster within the same country and even between countries. The Hyperloop is an exciting possibility. This is a long tube under the ground. It will be able to move small vehicles filled with people at 1,200
15 km/h. The basic idea for the Hyperloop has already been tested with some success. By 2050, we may be traveling from Paris to Rome in a few minutes! (206 words)

*virtual reality(VR) 가상 현실

Q1 글에서 언급되지 <u>않은</u> 것은?

① how powerful computers will be
② which things will contain computers
③ how much VR headsets will cost
④ what the Hyperloop does
⑤ how fast the Hyperloop will go

Q2 글의 (A)~(E) 중, 전체 흐름과 관계<u>없는</u> 문장은?

① (A) ② (B) ③ (C) ④ (D) ⑤ (E)

Q3 글의 빈칸에 들어갈 말로 가장 알맞은 것은?

① appreciated

② interactive

③ international

④ unforgettable

⑤ unnecessary

Q4 글의 밑줄 친 부분이 가능한 이유를 우리말로 간략히 쓰세요.

→ _____

READ AGAIN & THINK MORE | 글을 다시 읽고 질문에 답하세요.

INFERENCE According to the passage, what can you infer from the following sentence?

The basic idea for the Hyperloop has already been tested with some success.

① People cannot ride in the Hyperloop yet.

② Several Hyperloops are now actually being built.

③ Some scientists think the Hyperloop will never work.

SUMMARY Complete the summary using the words in the passage.

People who work with 1_____ have interesting ideas about life in 2050. One is that 2_____ will have much more power, but cost the 3_____. They'll also be much 4_____. They'll be built into everyday things like our clothes. Virtual reality will make 5_____ interactive. Movies, for example, will be more like video games. Finally, 6_____ will be much faster and easier. The Hyperloop is an underground 7_____ that will move vehicles at 1,200 km/h. Trips that now take hours will take only minutes.

Zinc & the Common Cold

아연이 감기에 좋다고?

● **What do these foods have in common?**

① They're high in zinc. ② They're high in fat.

◎ FROM THE WORDS | 다음 글을 읽고, 각 단어들과 그 의미를 연결해 보세요.

아연은 면역력을 **¹strengthen**해 주고 몸이 **²heal**하는 것을 도와준다. 감기 **³symptom**이 있을 때는 병을 앓는 기간을 줄여 주는 효과도 있다. 바이러스가 몸에서 **⁴multiply**하는 것을 막아준다는 **⁵evidence**도 있다. 그러나 감기 **⁶treatment**를 다룬 연구에서 많은 수의 대상을 **⁷involve**하지 않았다. 아연은 **⁸toxic** 위험성도 있으며, 일부는 별로 **⁹effective**하지 않다는 주장도 있다.

ⓐ _____ n. 증상 ⓑ _____ n. 치료 ⓒ _____ v. 증가시키다, 번식하다

ⓓ _____ v. 수반하다, 참여시키다 ⓔ _____ n. 증거 ⓕ _____ v. 강화하다

ⓖ _____ v. 치유하다, 낫게 하다 ⓗ _____ adj. 유독한, 독성의 ⓘ _____ adj. 효과적인

SKIM THE TEXT
Time: 30 seconds

굵은 글씨로 된 단어들을 위주로 글을 빠르게 훑어 읽고 질문에 답하세요.

Zinc is an **essential** mineral for human health. It **strengthens the immune system** and helps **the body heal.** Lately, it has become **a popular treatment for colds**, although not everyone agrees it's effective. Here's what you need to know.

The Evidence: Several studies have found that zinc helps people **get rid of a cold faster**. It can **reduce the length of a cold** by a day or more. **Zinc products** include liquids (which you drink), lozenges (like candies, which you suck on), or sprays (which go into the nose). These products seem to work by **stopping the virus from multiplying**. However, **some experts** say that these studies did not involve enough people, so **we can't trust the results.**

The Risks: There are possible **side effects**. Some people experience **an upset stomach** and **a dry mouth**. Worse, some people who used zinc sprays have **lost their sense of smell**. Zinc also can be **toxic** if you take too much. It may **harm the nervous system.**

Conclusion: A lozenge or liquid with zinc may help shorten your cold. For best results, **use** it **as soon as your cold symptoms start**. And never use more than **the recommended amount.**

Q 글의 목적으로 가장 알맞은 것은?

① to explain how zinc helps to shorten a cold

② to compare the different types of zinc products

③ to discuss the effects and safety of zinc products

Zinc is an essential mineral for human health. It strengthens the immune system and helps the body heal. Lately, it has become a popular treatment for _____, although not everyone agrees it's effective. Here's what you need to know.

The Evidence: Several studies have found that zinc helps people get rid of a cold faster. It can reduce the length of a cold by a day or more. Zinc products include liquids (which you drink), lozenges (like candies, which you suck on), or sprays (which go into the nose). These products seem to work by stopping the virus from multiplying. However, some experts say that these studies did not involve enough people, so we can't trust the results.

(a) **The Risks:** There are possible side effects. Some people experience an upset stomach and a dry mouth. Worse, some people who used zinc sprays have lost their sense of smell. Zinc also can be toxic if you take too much. It may harm the nervous system.

Conclusion: A lozenge or liquid with zinc may help shorten your cold. For (b) best results, use it as soon as your cold symptoms start. And never use more than the recommended amount. (196 words)

*immune system 면역 체계 **nervous system 신경계

Q1 글의 내용과 일치하지 <u>않는</u> 것은?

① Zinc has positive effects on the immune system.
② Taking zinc can shorten your cold.
③ Zinc products kill the cold virus.
④ Zinc may cause some side effects.
⑤ Taking too much zinc can be harmful.

Q2 글의 빈칸에 들어갈 말로 가장 알맞은 것은?

① colds　　② studies　　③ products　　④ side effects　　⑤ nervous systems

Q3 글의 밑줄 친 (a) **The Risks**에 해당하지 <u>않는</u> 것은?

① 면역 체계 약화　　② 배탈　　③ 구강 건조　　④ 신경계 손상　　⑤ 후각 상실

Q4 글의 밑줄 친 (b) **best results**를 위해 제안한 것 두 가지를 우리말로 간략히 쓰세요.

→ _____ , _____

READ AGAIN & THINK MORE │ 글을 다시 읽고 질문에 답하세요.

[INFERENCE] **According to the passage, what can you infer from the following sentence?**

However, some experts say that these studies did not involve enough people, so we can't trust the results.

① These experts think it is dangerous to treat a cold with zinc.

② These experts want more evidence about the effectiveness of zinc.

③ Other experts found that zinc is effective to people with a cold.

[SUMMARY] **Complete the summary using the words in the passage.**

Zinc is a(n) 1_____ that helps keep us healthy. Recently, it has become

a popular 2_____ medicine, too. Zinc medicines may be 3_____,

lozenges, or nose sprays. Studies found that these can help people get rid of a cold

faster. However, some 4_____ don't think those studies are good enough.

Also, zinc products can have 5_____ effects, including an upset stomach. The

6_____ may ruin your sense of smell, and too much zinc can harm the

7_____ system. If you use zinc, do not use more than recommended.

어법끝 START 2.0의
최신 개정판

어법끝 START

능 · 고등 내신 어법의
기본 개념 익히기

1 대수능, 모의고사 27개년 기출문제 반영한 빈출 어법 포인트
2 단계적 학습으로 부담 없는 어법학습 가능
3 반복 학습을 도와주는 미니 암기북 추가 제공
4 고등 어법 입문자 추천

출제량 40% 증가 **내신 서술형 문항 추가** **미니 암기북 추가 제공**

고등 어법 입문 (예비고1~고1)	고등 내신 서술형 입문 (고1~고2)	고등 어법 실전 적용 (고2)	수능 어법 실전 마무리 (고3~고등 심화)

어법끝 START · 실력다지기

| 수능·내신 어법 기본기 |

· 수능, 모의고사 최신 경향 반영
· 부담 없는 단계적 어법 학습
· 적용 복습용 다양한 문제 유형 수록

어법끝 서술형

| 서술형 빈출 유형 · 기준 학습 |

· 출제 포인트별 서술형 빈출 유형 수록
· 단계별 영작 문항 작성 가이드 제공
· 출제자 시각에서 출제 문장 예상하기 훈련

어법끝 ESSENTIAL

| 고등 실전 어법의 완성 |

· 역대 기출의 출제 의도와 해결전략 제시
· 출제진의 함정 및 해결책 정리
· 누적 테스트, 실전모의고사로

어법끝 실전 모의고사

| 수능 어법의 실전 감각 향상 |

· 완벽한 기출 분석 및 대처법 소개
· TOP 5 빈출 어법 및 24개 기출 어법 정리
· 최신 경향에 꼭 맞춘 총 288문항

1 구문

판매 1위 '천일문' 콘텐츠를 활용하여 정확하고 다양한 구문 학습

(끊어읽기) (해석하기) (문장 구조 분석) (해설·해석 제공) (단어 스크램블링) (영작하기)

2 문법·서술형

쎄듀의 모든 문법 문항을 활용하여 내신까지 해결하는 정교한 문법 유형 제공

(객관식과 주관식의 결합) (문법 포인트별 학습) (보기를 활용한 집합 문항) (내신대비 서술형) (어법+서술형 문제)

3 어휘

초·중·고·공무원까지 방대한 어휘량을 제공하며 오프라인 TEST 인쇄도 가능

(영단어 카드 학습) (단어 ↔ 뜻 유형) (예문 활용 유형) (단어 매칭 게임)

4 선생님 보유 문항 이용

(Online Test) (OMR Test)

Advanced ❶
정답 및 해설

READING Q

정답 및 해설

Advanced ❶

UNIT 01 At the Aquarium

p. 08	②									
	FROM THE WORDS	ⓐ 3	ⓑ 1	ⓒ 6	ⓓ 5	ⓔ 7	ⓕ 4	ⓖ 2	ⓗ 8	ⓘ 9
p. 09	SKIM THE TEXT	①								
pp. 10-11	READ THE PASSAGE	Q1 ④		Q2 ①		Q3 ②		Q4 (a) Otto (the Octopus) (b) Octopuses		
p. 11	READ AGAIN & THINK MORE	INFERENCE ①								
		SUMMARY 1 aquarium 2 mollusk 3 soft 4 tank 5 lived 6 pipe 7 escaping								

● SKIM THE TEXT p. 09

Q 수족관 견학을 하다가 수조가 비어 있는 것을 발견했는데, 문어가 수조를 빠져나가 탈출에 성공한 내용이므로 제목으로 ①이 알맞다.

해석 | ① 위대한 탈출 　　② 문어의 삶 　　③ 연체동물의 다양한 종

● READ THE PASSAGE p. 10

직독직해

¹ "OK, everyone, / we've seen the squids, the oysters, and the giant clam.
좋아요, 여러분 　　/ 우리는 오징어와 굴, 대합조개를 보았습니다.

² That's all the mollusk species / that we have here at the aquarium.
그건 모두 연체동물 종입니다 　　/ 우리가 여기 수족관에 가지고 있는.

³ Let's see / how much you remember / so far. ⁴ "What does 'mollusk' mean?" /
봅시다 / 여러분들이 얼마나 많이 기억하는지 / 지금까지. '연체'란 무엇을 의미하나요? /

the guide asked, / looking at the students.
가이드가 물었다 　　/ 학생들을 바라보며.

⁵ "It means 'soft,' / because mollusks have soft bodies, /
그것은 '부드러운'을 의미합니다 / 왜냐하면 연체동물들은 부드러운 몸체를 가지고 있으니까요 /

a girl answered proudly.
한 여학생이 자랑스럽게 대답했다.

⁶ "Correct. / Does anyone have any questions / before we move on?"
맞습니다. / 질문 있는 사람 있나요 　　/ 다음으로 이동하기 전에?

⁷ "Yes, why is this tank empty?" / one boy asked. ⁸ "The sign says / that Otto
네, 이 수조는 왜 비어 있나요? 　　/ 한 남학생이 물었다. 　　표지판은 말하는데 / 오토 문어가

the Octopus lives here, / but I don't see an octopus."
여기 산다고 　　　　/ 그러나 저는 문어가 보이지 않거든요.

⁹ The guide explained, / "Actually, that's an interesting story.
가이드가 설명했다 　　/ 사실, 그것은 재미있는 이야기이랍니다.

¹⁰ Octopuses are a type of mollusk, too. ¹¹ Otto the Octopus lived there /
문어들도 일종의 연체동물이죠. 　　　　오토 문어는 그곳에 살았답니다 /

전문해석

¹좋아요, 여러분, 우리는 오징어와 굴, 대합조개를 보았습니다. ²그건 모두 우리가 여기 수족관에 가지고 있는 연체동물 종입니다. ³여러분들이 지금까지 얼마나 많이 기억하는지 봅시다. ⁴'연체'란 무엇을 의미하나요?" 가이드가 학생들을 바라보며 물었다.

⁵"그것은 '부드러운'을 의미합니다. 왜냐하면 연체동물들은 부드러운 몸체를 가지고 있으니까요." 한 여학생이 자랑스럽게 대답했다.

⁶"맞습니다. 다음으로 이동하기 전에, 질문 있는 사람 있나요?"

⁷"네, 이 수조는 왜 비어 있나요?" 한 남학생이 물었다. ⁸"표지판은 오토 문어가 여기 산다고 말하는데, 저는 문어가 보이지 않거든요."

⁹가이드가 설명했다, "사실, 그것은 재미있는 이야기이랍니다. ¹⁰문어들도 일종의 연체동물이죠. ¹¹오토 문어는 그곳에 몇 주 전까지 살았답니다. ¹²그런데 어느 날 밤, 수족관이 문을 닫았을 때, 그는 탈출할 방법을

until a few weeks ago. **¹²**But one night, / he found a way to escape / when the
몇 주 전까지. 그런데 어느 날 밤 / 그는 탈출할 방법을 찾아냈습니다 / 수족관이

aquarium was closed. **¹³**Otto saw an opening at the top of his tank / and
문을 닫았을 때. 오토는 수조 꼭대기에 열린 곳을 보고 /

managed to move through the opening. **¹⁴**And when he was on the floor, / he
용케도 그 열린 곳을 통해 나갈 수 있었습니다. 그리고 바닥에 있을 때 / 그는

found a hole there, / which was connected to a pipe / that leads to the ocean.
거기서 구멍 하나를 찾았는데 / 그것은 파이프에 연결되어 있었습니다 / 바다로 이어지는.

¹⁵He squeezed through the pipe / and into the sea." **¹⁶**"Wow!" the boy said.
그는 파이프로 비집고 들어가 / 바다로 나갔답니다. "우와!" 그 소년이 말했다.

¹⁷"It's hard to believe / that octopuses are really that intelligent."
믿기가 힘들어요 / 문어들이 그렇게 똑똑하다는 것을.

¹⁸"I know, but they are. **¹⁹**They're very curious animals / that love to explore
알아요, 그렇지만 그래요. 그들은 매우 호기심 많은 동물이랍니다 / 주변 환경을 탐험하는 것을

their environment. **²⁰**And, unfortunately for us, / they're excellent at escaping!"
아주 좋아하는. 그리고 우리에게는 애석하게도 / 그들은 탈출에 매우 능하답니다!

찾아냈습니다. **¹³**오토는 수조 꼭대기에 열린 곳을 보고, 용케도 그 열린 곳을 통해 나갈 수 있었습니다. **¹⁴**그리고 바닥에 있을 때, 그는 거기서 구멍 하나를 찾았는데, 그것은 바다로 이어지는 파이프에 연결되어 있었습니다. **¹⁵**그는 파이프로 비집고 들어가 바다로 나갔답니다."

¹⁶"우와!" 그 소년이 말했다. **¹⁷**"문어들이 그렇게 똑똑하다는 것을 믿기가 힘들어요." **¹⁸**"알아요, 그렇지만 그래요. **¹⁹**그들은 주변 환경을 탐험하는 것을 아주 좋아하는 매우 호기심 많은 동물이랍니다. **²⁰**그리고 우리에게는 애석하게도, 그들은 탈출에 매우 능하답니다!"

주요 어휘

• aquarium 수족관 • so far 지금까지 • proudly 자랑스럽게 • sign 표지판 • lead to ~으로 이어지다 • explore 탐험하다
• unfortunately 애석하게도

주요 구문

¹we've seen the squids, the oysters, and the giant clam. ▶ we've seen은 we have seen을 줄여 쓴 것으로 현재 완료를 나타낸다. 현재 완료는 「have + p.p.」의 형태로, 과거에서부터 현재까지 이어져 오고 있는 일이나 과거의 일이 현재에도 영향을 미칠 때 쓴다. 이 문장에서는 과거의 시점에서부터 지금까지 하고 있는 '계속'의 의미이다.

⁴"What does 'mollusk' mean?" the guide asked, **looking at the students**. ▶ looking at the students는 분사구문으로 and the guide looked ~가 원래 문장이다. 분사구문은 접속사와 주어를 생략하고 동사를 분사형태로 바꾸어 쓰며, '동시동작'을 나타낸다.

¹⁴And when he was on the floor, he found *a hole* there, **which** was connected to a pipe that leads to the ocean. ▶ which는 주격 관계대명사의 계속적 용법으로, 선행사인 a hole에 대한 부수적인 정보를 제공하고 있다. 계속적 용법의 관계대명사는 「접속사 + 대명사」로 바꿔 쓸 수 있는데, 이 문장에서는 and it으로 바꿔 쓸 수 있다.

문제 해설

Q1 Otto는 수조 위에 열린 부분이 있는 것을 발견했고, 그곳을 통해 빠져나가 탈출에 성공했다고 했다.
　　해석 | ① 단어 '연체'는 '부드러운'을 의미한다. ② 문어는 연체동물이다. ③ Otto는 몇 주 전에 탈출했다. ④ Otto는 달아나기 위해 수조를 깨뜨렸다. ⑤ 문어는 탐험하는 것을 즐긴다.

Q2 표지판에는 문어가 산다고 되어 있는데 수조에 보이지 않는 이유를 묻고 있다. 따라서 왜 '비어 있는지'를 묻는 것이 자연스러우므로 empty가 알맞다.
　　해석 | ① 텅 빈 ② 어두운 ③ 가득 찬 ④ 작은 ⑤ 젖은

Q3 문어가 수족관을 탈출한 과정으로, 문어가 탈출 방법을 발견했는데(A), 수조 위에 뚫린 부분을 보고, 그 곳을 통해 수조 밖으로 나와(C), 바닥에 있는 구멍을 통해 밖으로 나갔다(B)의 순서가 가장 적절하다.

Q4 (a)는 수조를 탈출해 바다로 나간 주체이므로 Otto (the Octopus), (b)는 주위 탐험을 즐기는 습성을 가진 동물 전체를 가리키므로 Octopuses가 알맞다.

● READ AGAIN & THINK MORE　p. 11

INFERENCE ▶ 앞에 Otto의 탈출 이야기를 한 다음, 문어들을 통틀어 지칭하며 탈출에 능하다고 했으므로, Otto가 문어로서 특이한 편은 아니었음을 추론할 수 있다.

해석 | 그리고 우리에게는 애석하게도, 그들은 탈출에 매우 능하답니다!

① Otto는 문어로서는 그렇게 특이한 편은 아니다.

② 수족관은 또 다른 문어를 원하지 않는다.

③ 문어들은 다른 동물들 주위에서 사는 것을 좋아하지 않는다.

SUMMARY 해석 | 학생들은 ¹ 수족관 견학 중이다. 그들은 다양한 종류의 ² 연체동물들을 보았다. 이것들은 오징어나 대합조개처럼 ³ 부드러운 몸체를 가진 동물들이다. 그러나 한 ⁴ 수조가 비어 있고, 한 학생이 왜인지 묻는다. 가이드는 학생에게 문어 Otto가 거기 ⁵ 살았다고 말해준다. 어느 날 밤, Otto는 수족관을 탈출했다. 그는 바닥의 구멍을 빠져나가, ⁶ 파이프를 통해, 바다로 빠져나갔다. 그 가이드는 또한 문어들이 매우 똑똑하며 ⁷ 탈출에 능하다고 말해준다.

UNIT 02 Best Places to Live

p. 12	①	
	FROM THE WORDS	ⓐ 2 ⓑ 6 ⓒ 8 ⓓ 9 ⓔ 3 ⓕ 4 ⓖ 5 ⓗ 7 ⓘ 1
p. 13	SKIM THE TEXT	②
pp. 14-15	READ THE PASSAGE	Q**1** (1) T (2) F (3) T Q**2** ⑤ Q**3** ③
		Q**4** (annual) lists of "the most livable cities in the world"
p. 15	READ AGAIN & THINK MORE	INFERENCE ③
		SUMMARY 1 world 2 livable 3 different 4 health
		5 top 6 magazine 7 know

● SKIM THE TEXT p. 13

Q 다양한 '가장 살기 좋은 도시' 목록이 매년 발행되고 있는데, 이 목록들은 각각 다른 기준을 따른다는 것이 요지이므로 ②가 알맞다.

해석 | ① 모든 신문이 '가장 살기 좋은 도시' 목록을 발표하는 것은 아니다.

② 세계의 '가장 살기 좋은 도시' 목록들은 다양한 답을 제시해준다.

③ 사람들은 새로운 도시로 이사하기 전에 세세한 조사를 해야 한다.

● READ THE PASSAGE p. 14

직독직해

¹ More people travel the world / than ever. ² And these world travelers need
더욱 많은 사람들이 세계를 여행한다 / 어느 때보다. 그리고 이 세계 여행자들은 정보를 필요로 한다

information / about new and unfamiliar places. ³ That's why / annual lists of
/ 새롭고 익숙하지 않은 장소들에 대한. 그것이 이유이다 /

"the Most livable cities in the world" / have become so common.
'세계에서 가장 살기 좋은 도시'의 연례 목록이 / 그토록 흔하게 된.

전문해석

¹ 어느 때보다 더욱 많은 사람들이 세계를 여행한다. ² 그리고 이 세계 여행자들은 새롭고 익숙하지 않은 장소들에 대한 정보를 필요로 한다. ³ 그것이 '세계에서 가장 살기 좋은 도시'의 연례 목록이 그토록 흔하게 된 이유이다. ⁴ 이 목록들은 도시들을 얼마나

⁴These lists rank cities / by how nice they are to live, work, or travel in.
이 목록들은 도시들을 순위를 매긴다 / 얼마나 살기 좋고, 일하기 좋고, 여행하기 좋은지에 따라.

⁵The purpose is to help people decide / where to go in the world.
그 목적은 사람들이 결정하는 데 도움을 주는 것이다 / 세계에서 어디로 가야 할지.

⁶Yet each one of these lists is different.
그러나 이 목록은 제각각 다르다.

⁷The best-known "livable cities" survey is done / by a British newspaper.
가장 잘 알려진 '살기 좋은 도시' 조사는 시행된다 / 한 영국 신문사에 의해.

⁸For this list, / experts compare 140 cities / by quality of government, education,
이 목록을 위해 / 전문가들은 140개 도시를 비교한다 / 정부, 교육, 의료 서비스,

health care, and culture. **⁹**Melbourne, Australia, has been the number-one city /
문화의 질에 따라. 호주의 멜버른은 1위를 차지해왔다 /

seven times. **¹⁰**One international lifestyle magazine compares cities /
일곱 번에 걸쳐. 한 국제적인 생활 잡지는 도시들을 비교한다 /

a little differently. **¹¹**It looks at things / like climate, safety, and access to nature.
조금 다르게. 그것은 것들을 본다 / 기후, 안전, 그리고 자연으로의 접근성과 같은.

¹²This Magazine's top cities often include Munich and Tokyo. **¹³**If you're looking
이 잡지의 상위 도시에는 뮌헨이나 도쿄가 자주 포함된다. 만약 여러분이

for great food or nightlife, / you might try Chicago. **¹⁴**A popular US
좋은 음식이나 야간 유흥을 찾는다면 / 시카고를 시도해보면 어떨까 싶다.

entertainment magazine recently named it / the best city in the world.
한 인기 있는 미국 연예 잡지는 최근 그곳을 지정했다 / 세계에서 최고 도시로.

¹⁵Cities are complex places. **¹⁶**And different people want different things.
도시들은 복잡한 곳이다. 그리고 다른 사람들은 다른 것들을 원한다.

¹⁷So it's hard to say / which city is truly the number-one place. **¹⁸**Lists like these
그렇기 때문에 말하기는 힘들다 / 어떤 도시가 진정한 최고의 곳이라고. 이와 같은 목록들은

can help you make a decision. **¹⁹**But you won't really know / until you get there.
여러분이 결정하는 데 도움을 줄 수 있다. 그러나 여러분은 실제로 알 수 없을 것이다 / 그곳에 가보기까지는.

살기 좋고, 일하기 좋고, 여행하기 좋은지에 따라 순위를 매긴다. **⁵** 그 목적은 사람들이 세계에서 어디로 가야 할지 결정하는 데 도움을 주는 것이다. **⁶** 그러나 이 목록은 제각각 다르다.

⁷ 가장 잘 알려진 '살기 좋은 도시' 조사는 한 영국 신문사에 의해 시행된다. **⁸** 이 목록을 위해, 전문가들은 140개 도시를 정부, 교육, 의료 서비스, 문화의 질에 따라 비교한다. **⁹** 호주의 멜버른은 일곱 번에 걸쳐 1위를 차지해왔다. **¹⁰** 한 국제적인 생활 잡지는 도시들을 조금 다르게 비교한다. **¹¹** 그것은 기후, 안전, 그리고 자연으로의 접근성과 같은 것들을 본다. **¹²** 이 잡지의 상위 도시에는 뮌헨이나 도쿄가 자주 포함된다. **¹³** 만약 여러분이 좋은 음식이나 야간 유흥을 찾는다면, 시카고를 시도해보면 어떨까 싶다. **¹⁴** 한 인기 있는 미국 연예 잡지는 최근 세계에서 최고 도시로 그곳을 지정했다.

¹⁵ 도시들은 복잡한 곳이다. **¹⁶** 그리고 다른 사람들은 다른 것들을 원한다. **¹⁷** 그렇기 때문에 어떤 도시가 진정한 최고의 곳이라고 말하기는 힘들다. **¹⁸** 이와 같은 목록들은 여러분이 결정하는 데 도움을 줄 수 있다. **¹⁹** 그러나 여러분은 그곳에 가보기까지는 실제로 알 수 없을 것이다.

주요 어휘 ·······

• unfamiliar 잘 모르는 • survey 조사 • quality 질 • education 교육 • international 국제적인 • differently 다르게
• climate 기후 • safety 안전 • include 포함하다 • entertainment 연예, 오락 • decision 결정

주요 구문 ·······

⁴ These lists rank cities by **how nice they are to live, work, or travel in**.
▶ how nice they are to live ~는 전치사 by 뒤에 명사구로 쓰인 간접의문문이다. 간접의문문의 어순은 「의문사 + 주어 + 동사」인데, 의문사가 how일 경우 뒤에는 형용사 또는 부사가 온다. 이때의 to부정사는 형용사 nice를 수식하는 부사적 용법으로 쓰였다.

¹³ If you're looking for great food or nightlife, you **might** try Chicago.
▶ might는 may의 과거형이지만, 단독으로 기능을 갖고 쓰이는 경우가 더 많다. 이 문장에서는 '정중한 제안'을 하는 의미이다.

¹⁴ A popular US entertainment magazine recently **named** *it the best city in the world*.
▶ name이 동사로 쓰이면, 「name + A + B」의 구조로 'A를 B로 명명하다, 지정하다'라는 의미를 나타낸다.

문제 해설 ·······

Q1 한 국제적인 생활 잡지에 따르면 뮌헨과 도쿄는 종종 최상위 도시에 속한다고 했으므로 (2)는 일치하지 않는다.
　　해석 | (1) 한 영국의 신문사가 가장 유명한 목록을 가지고 있다.
　　　　 (2) 뮌헨은 자주 목록의 하위에 위치한다.
　　　　 (3) 시카고는 음식과 야간 유흥에서 좋은 도시이다.

Q2 공통된 주제의 목록들에 대한 소개 후, 모든 목록이 다르다는 내용이 나오므로, 내용의 전환을 의미하는 Yet(그러나)이 가장 알맞다.

해석 | ① 마침내 ② 예를 들어 ③ 대신에 ④ 그때 ⑤ 그러나

Q3 주어진 문장은 살기 좋은 도시의 기준을 말하는 것이므로, 잡지를 소개한 문장과 그 잡지가 꼽은 도시의 예가 나오는 문장 중간 (C)에 위치하는 것이 가장 알맞다.

해석 | 그것은 기후, 안전, 그리고 자연으로의 접근성과 같은 것들을 본다.

Q4 매년 발간되는 '세상에서 가장 살기 좋은 도시'에 대한 목록을 소개한 후에, '이와 같은 목록들'이 도움이 될 것이라고 했다.

● READ AGAIN & THINK MORE p. 15

INFERENCE ▶ 도시는 복잡한 곳이고, 사람마다 다른 것을 원하기 때문에, 모두에게 맞는 목록이 없으며 단순하게 고를 수 없다는 뜻을 내포하고 있으므로 ③ 이 알맞다.

해석 | 도시들은 복잡한 곳이다. 그리고 다른 사람들은 다른 것들을 원한다.
　　　① 많은 사람들은 도시에 사는 것을 좋아하지 않는다.
　　　② 당신이 새로운 도시로 이사를 할 때는 힘들다.
　　　③ 살기에 가장 좋은 도시를 고르는 것은 쉽지 않다.

SUMMARY 해석 | 사람들은 어느 때보다 더욱 많이 ¹ 세계를 여행한다. 어디에 갈지 결정하기 위해, '세상에서 가장 ² 살기 좋은 도시'의 목록은 도움을 줄 수 있다. 이런 연례 목록은 그러나 모두 ³ 다르다. 한 유명한 목록은 정부나 ⁴ 의료 서비스와 같은 것들을 본다. 호주의 멜버른은 높은 순위에 오른다. 또 다른 목록은 기후나 자연을 포함한다. 뮌헨이나 도쿄는 자주 그것의 ⁵ 최상위 도시에 있다. 한 인기 있는 연예 ⁶ 잡지는 시카고 를 1위로 꼽는다. 이 목록들은 도움이 될 수 있지만, 그것을 ⁷ 알기 위해서는 당신이 도시에 있어야 한다.

UNIT 03 Carrie's Problem

p. 16	②	
	FROM THE WORDS	ⓐ 6　ⓑ 9　ⓒ 2　ⓓ 3　ⓔ 5　ⓕ 1　ⓖ 8　ⓗ 4　ⓘ 7
p. 17	SKIM THE TEXT	②
pp. 18-19	READ THE PASSAGE	Q1 ⑤　　Q2 ②　　Q3 ③　　Q4 confident
p. 19	READ AGAIN & THINK MORE	**INFERENCE** ②　**SUMMARY** 1 advice　2 job　3 co-workers　4 school　5 quit　6 anxious　7 confidently

● SKIM THE TEXT p. 17

Q 새로 구한 아르바이트 자리를 겁이 나서 갈지 말지 걱정하는 여학생에게 자신을 믿는 자신감을 갖고 도전해보라고 조언하는 글이므로 ②가 어울린다.

해석 | ① 불 없이는 연기가 나지 않는다.
　　　② 자기 신뢰가 성공의 첫 번째 비결이다.
　　　③ 서투른 일꾼이 도구를 탓한다.

● READ THE PASSAGE p.18

직독직해 ..

Dear Dr. M,
친애하는 M 박사님,

1 Last month, / I applied for my first part-time job / and got it. **2** It's at an ice
지난달에 / 저는 제 최초의 아르바이트 일에 지원해 / 그 자리를 얻었습니다. 그것은 아이스크림

cream shop / near my house, / and the staff there all seem very friendly.
가게이며 / 저희 집 근처에 있는 / 그곳의 직원들은 모두 매우 친절한 것 같았습니다.

3 I'm supposed to start / next Monday, / but am now having second thoughts.
저는 시작하도록 되어 있는데 / 다음 주 월요일에 / 그러나 다시 생각하게 됩니다.

4 I'm extremely nervous / that I won't do a good job. **5** What if my co-workers
저는 극심하게 불안합니다 / 제가 일을 잘하지 못할까 봐. 만약 제 동료들이 저를

don't like me / because I keep making mistakes, / or because I'm not
좋아하지 않으면 어쩌죠 / 제가 계속 실수를 하기 때문에 / 혹은 자신감이 없기 때문에?

confident? **6** A lot of people from my school go to this shop, / which makes it
우리 학교에서 많은 사람들이 이 가게에 가는데 / 그것은 사태를 더 악화시킵니다.

worse. **7** I've become so stressed out / that I'm wondering / if I should even go.
저는 너무도 스트레스를 받아서 / 의문을 품고 있답니다 / 과연 가야 하는지 조차.

8 Any advice would be appreciated. Carrie, 17
어떤 조언이라도 감사하게 받을게요. 17살 캐리 드림

Dear Carrie,
친애하는 캐리,

9 It would be a shame to quit / before you even start. **10** It's normal / to feel
그만 둔다면 너무 아쉬운 일이 될 거예요 / 시작도 하기 전에. 정상이거든요 / 불안한 기분을

anxious / whenever you try new things. **11** Here's / how to deal with it: /
느끼는 것은 / 언제든 당신이 새로운 것을 시작할 때. 여기 있습니다 / 그것을 대처할 방법이 /

Pretend to be confident / even though you're not, / and eventually you will be.
자신감 있는 척해보세요 / 그렇지 않더라도 / 그러면 결국 그렇게 될 것입니다.

12 My first job was answering the phone / at a dentist's office, / and I had to
저의 최초의 일은 전화 받는 일이었는데 / 치과에서 / 저는 명확하고

speak clearly and confidently. **13** I was terrified, / but pretended not to be.
자신 있게 말을 해야 합니다. 저는 너무도 겁이 났지만 / 아닌 척했습니다.

14 After a while, / my "confident" voice became natural. **15** So, walk into that
얼마 후에 / 저의 '자신 있는' 목소리는 자연스럽게 되었답니다. 그러니, 월요일에 가게로

shop on Monday / with a big smile, / as if you've done it / a million times before.
걸어 들어가세요 / 큰 미소를 띠고 / 그것을 해 본 적 있는 것처럼 / 예전에 백만 번은.

16 Good luck!
행운을 빌어요!

전문해석 ..

친애하는 M 박사님,
1 지난달에 저는 제 최초의 아르바이트 일에 지원해 그 자리를 얻었습니다. **2** 그것은 저희 집 근처에 있는 아이스크림 가게이며, 그곳의 직원들은 모두 매우 친절한 것 같았습니다. **3** 저는 다음 주 월요일에 시작하도록 되어 있는데, 지금 다시 생각하게 됩니다. **4** 저는 제가 일을 잘하지 못할까 봐 극심하게 불안합니다. **5** 만약 제가 계속 실수를 하기 때문에, 혹은 자신감이 없기 때문에, 제 동료들이 저를 좋아하지 않으면 어쩌죠? **6** 우리 학교에서 많은 사람들이 이 가게에 가는데, 그것은 사태를 더 악화시킵니다. **7** 저는 너무도 스트레스를 받아서, 과연 가야 하는지 조차 의문을 품고 있답니다. **8** 어떤 조언이라도 감사하게 받을게요.
17살 캐리 올림

친애하는 캐리,
9 시작도 하기 전에 그만 둔다면 너무 아쉬운 일이 될 거예요. **10** 언제든 당신이 새로운 것을 시작할 때 불안한 기분을 느끼는 것은 정상이거든요. **11** 그것을 대처할 방법이 여기 있습니다: 그렇지 않더라도 자신감 있는 척해보세요. 그러면 결국 그렇게 될 것입니다. **12** 저의 최초의 일은 치과에서 전화를 받는 일이었는데, 저는 명확하고 자신 있게 말을 해야 했습니다. **13** 저는 너무도 겁이 났지만, 아닌 척했습니다. **14** 얼마 후에, 저의 '자신 있는' 목소리는 자연스럽게 되었답니다. **15** 그러니, 예전에 백만 번은 해본 적 있는 것처럼, 월요일에 큰 미소를 띠고 가게로 걸어 들어가세요. **16** 행운을 빌어요!

주요 어휘 ..

• part-time 아르바이트 • friendly 친절한 • be supposed to ~하도록 되어 있다, ~인 것으로 여겨지다 • extremely 극심하게
• co-worker 동료 • stressed out 스트레스 받는 • wonder 의문을 품다 • normal 정상의 • whenever ~할 때는 언제든지
• deal with 대처하다 • eventually 결국 • dentist's office 치과 • clearly 명확하게 • confidently 자신감 있게 • terrified 겁이 난
• after a while 얼마 후에 • natural 자연스러운 • million 백만

⁵**What if** my co-workers don't like me?

▶ What if ~?는 '~이면 어쩌지?'라는 의미로 미래의 일을 가정해서 질문한다. 이때 if절에는 현재 시제로 미래의 일을 나타낸다.

⁶*A lot of people from my school go to this shop,* **which** *makes it worse.*

▶ 관계대명사의 계속적 용법으로, 선행사는 콤마(,) 앞에 나온 절 전체이다. 「접속사 + 대명사」로 바꿔 쓸 수 있는데, 이 문장에서는 and this로 바꿔 쓸 수 있다.

¹⁵*So, walk into that shop on Monday with a big smile,* **as if** *you've done it a million times before.*

▶ as if는 '마치 ~인 것처럼'의 의미로 일어나지 않은 일을 가정하여 나타낸다. 이 문장에서는 현재와 반대되는 상황을 가정하고 있으며 현재 완료를 썼다.

문제 해설

Q1 다른 사람들이 자신을 어떻게 생각할까, 일을 못하면 어찌할까 두려워하는 여학생의 성격으로는 ⑤가 적절하다.

해석 | ① 용감한 ② 부주의한 ③ 창의적인 ④ 긍정적인 ⑤ 수줍은

Q2 같이 일하는 동료들이 자기를 좋아하지 않을 만한 이유가 이어지므로, because가 가장 적절하다.

해석 | ① ~에도 불구하고 ② 왜냐하면 ③ 대신에 ④ ~하기 위하여 ⑤ ~하지 않는 한

Q3 Carrie가 자신감 없는 자신의 모습 때문에 동료들이 자신을 좋아하지 않으면 어찌할지 고민했지만, 같이 일할 동료가 몇 명일지는 언급되지 않았다.

해석 | ① Carrie는 어디서 일자리를 구했는가?

② Carrie는 언제 일을 시작할 일정인가?

③ Carrie의 동료는 몇 명일 것인가?

④ M 박사의 첫 번째 직업은 무엇이었는가?

⑤ M 박사는 처음 시작한 날 어떤 기분이었는가?

Q4 Carrie가 자신감 없는 모습으로 고민하는 것에, 실제로는 그럴지라도 마치 자신 있는 것처럼 행동하라고 조언하는 부분이므로 confident(자신감 있는)가 알맞다.

● READ AGAIN & THINK MORE p. 19

INFERENCE ▶ 무서웠지만 아닌 척하려고 노력한 이후 실제로 자신감 있게 되었다는 내용에서, 시간이 지나며 글쓴이의 자신감이 실제로 상승했음을 추론할 수 있다.

해석 | 저는 너무도 겁이 났지만, 아닌 척했습니다. 얼마 후에, 저의 '자신 있는' 목소리는 자연스럽게 되었답니다.

① 글쓴이는 더 이상 아무것도 두려워하지 않는다.

② 시간이 지나며 글쓴이의 자신감도 상승했다.

③ 글쓴이는 두려움을 숨기지 말아야 한다고 생각한다.

SUMMARY 해석 | Carrie는 M 박사에게 ¹조언을 구하는 편지를 썼다. 그녀는 아이스크림 가게에서 처음으로 아르바이트 ²일을 시작할 예정이다. 그녀는 자신이 어떻게 할지, 그리고 ³동료들이 자신을 좋아 할지 걱정한다. 같은 ⁴학교에 다니는 많은 사람들이 이곳에 간다. 그녀는 가지 않는 것을 고려하고 있다. M 박사는 Carrie가 ⁵그만두지 말아야 한다고 답한다. 사람들은 새로운 것을 시작할 때 종종 ⁶초조하게 느낀다. M 박사의 조언은 Carrie가 ⁷자신감 있게 일터로 가는 것이다. 얼마 후에, 그녀는 정말로 자신감을 느낄 수 있을 것이다.

UNIT 04 Driving Safety

p. 20　①

FROM THE WORDS　ⓐ 1　ⓑ 8　ⓒ 3　ⓓ 4　ⓔ 7　ⓕ 6　ⓖ 2　ⓗ 5　ⓘ 9

p. 21　SKIM THE TEXT　③

pp. 22-23　READ THE PASSAGE　Q1 ③　Q2 ③　Q3 ②

Q4 목숨을 걸 만큼 가치 있는 전화나 문자 메시지는 없다는 것

p. 23　READ AGAIN & THINK MORE　[INFERENCE] ①

[SUMMARY] 1 article　2 Young　3 friend's　4 reply
5 phones　6 disturb　7 moving

● SKIM THE TEXT　p. 21

Q 한 독자가 기사 내용에 찬성하며, 사람들에게 안전 운전에 더욱 신경 써야 한다고 주장하는 글이므로 ③이 알맞다

해석 | ① 설명을 요구하기 위해　② 기사에 대한 노여움을 표현하기 위해　③ 사람들에게 무언가를 하라고 말하기 위해

● READ THE PASSAGE　p. 22

직독직해

To the Editor:
편집자님께,

¹Thank you for your recent article / on the increase in car accidents. ²I learned /
당신의 최근 기사에 감사드립니다　　/ 자동차 사고의 증가에 관한.　　알게 되었습니다 /

many of them are caused / by cell phones. ³People look at their phones
그 중 다수가 초래된다는 것을　/ 휴대 전화에 의해.　사람들은 그들의 전화를 너무 자주 봅니다

too often / while driving. ⁴It causes them / to make mistakes. ⁵This dangerous
/ 운전을 하는 동안.　그것은 그들을 만듭니다 / 실수하게.　이 위험한

problem seems to be especially common / among young people.
문제는 특히 흔한 것 같습니다　　/ 젊은 사람들 사이에서.

⁶The other day, / I was riding in my friend's car. ⁷As we got near a traffic light, /
지난 날　/ 저는 제 친구의 차를 타고 있었습니다.　우리가 신호등 가까이 갔을 때　/

she received a text message / from her mom. ⁸Right away, / she started
그녀는 문자 메시지 한 통을 받았습니다　/ 그녀의 엄마로부터.　즉시　/ 그녀는

typing a reply / and went through a red light. ⁹We were nearly hit /
답변을 치기 시작했고 / 빨간불을 통과해 갔습니다.　우리는 거의 치일 뻔했습니다 /

by another car! ¹⁰It was very frightening.
다른 차에!　　　매우 겁이 났습니다.

¹¹People should turn off their phones / or put them away / while driving.
사람들은 그들의 전화를 끄거나　　　/ 치워 두어야 합니다　/ 운전을 하는 동안.

¹²However, I know / that some people are not willing to do this. ¹³Those people
그러나, 저는 압니다 / 일부 사람들이 이렇게 하지 않으려 한다는 사실을.　그 사람들은

전문해석

편집자님께,

¹자동차 사고의 증가에 관한 당신의 최근 기사에 감사드립니다. ²그 중 다수가 휴대 전화에 의해 초래된다는 것을 알게 되었습니다. ³사람들은 운전을 하는 동안 너무 자주 그들의 전화를 봅니다. ⁴그것은 그들을 실수하게 만듭니다. ⁵이 위험한 문제는 젊은 사람들 사이에서 특히 흔한 것 같습니다. ⁶지난 날, 저는 제 친구의 차를 타고 있었습니다. ⁷우리가 신호등 가까이 갔을 때, 그녀는 그녀의 엄마로부터 문자 메시지 한 통을 받았습니다. ⁸즉시, 그녀는 답변을 치기 시작했고, 빨간불을 통과해 갔습니다. ⁹우리는 다른 차에 거의 치일 뻔했습니다! ¹⁰매우 겁이 났습니다.
¹¹운전을 하는 동안, 사람들은 그들의 전화를 끄거나 치워 두어야 합니다. ¹²그러나, 일부 사람들이 이렇게 하지 않으려 한다는 사실을 저는 압니다. ¹³그 사람들은 최소한 그들의 전화기에서 '방해 금지' 기능이라도 사용해야 합니다. ¹⁴이 기능은 대부분의 새

should at least use the "do not disturb" feature / on their phones. ¹⁴ This feature
최소한 '방해 금지' 기능이라도 사용해야 합니다 / 그들의 전화기에서. 이 기능은

is available / on most new phones / and can be purchased as an app. ¹⁵ It enables
사용이 가능하고 / 대부분의 새 전화기에서 / 어플로 구입될 수 있습니다. 그것은 전화기가

the phone to "know" / when you are in a moving car. ¹⁶ Then the phone stops
'알게' 해줍니다 / 당신이 움직이는 차에 있을 때. 그러면 전화기는

calls, texts, and other messages / from coming in. ¹⁷ That way, / drivers can keep
전화나 문자 그리고 다른 메시지를 막아줍니다 / 오는 것으로부터. 그런 식으로 / 운전자들은 주의를

their attention / on the road.
유지할 수 있습니다 / 도로에.

¹⁸ No call or text is worth risking your life. ¹⁹ Every driver should remember this!
어떤 전화나 문자 메시지도 당신의 목숨을 걸 만한 가치는 없습니다. 모든 운전자는 이것을 기억해야 합니다!

Sincerely,

Emma G.
엠마 G. 올림

전화기에서 사용이 가능하고, 어플로 구입될 수 있습니다. ¹⁵ 당신이 움직이는 차에 있을 때, 그것은 전화기가 '알게' 해줍니다. ¹⁶ 그러면 전화기는 전화나 문자 그리고 다른 메시지가 오는 것으로부터 막아줍니다. ¹⁷ 그런 식으로, 운전자들은 그들의 주의를 도로에 유지할 수 있습니다. ¹⁸ 어떤 전화나 문자 메시지도 당신의 목숨을 걸 만한 가치는 없습니다. ¹⁹ 모든 운전자는 이것을 기억해야 합니다!
엠마 G. 올림

주요 어휘

- especially 특히 • receive 받다 • text message 문자 메시지 • type 입력하다 • reply 답변 • nearly 거의
- frightening 무서운, 겁에 질린 • turn off 끄다 • put away 치워두다 • be willing to-v 기꺼이 ~하다 • available 사용 가능한
- be worth -ing ~할 가치가 있다 • sincerely 진심으로

주요 구문

³ People look at their phones too often **while** driving. ▶ while은 '~하는 동안'이라는 의미를 나타내는 접속사로, 동시에 일어나는 동작을 나타낸다. 이때, 두 동작을 하는 주어가 동일하다면 while이 이끄는 절에서 「주어 + be동사」를 생략할 수 있다. while people are driving에서 people are을 생략한 형태이다.

⁷ **As** we got near a traffic light, she received a text message from her mom.
▶ as는 여러 의미를 가지는데, 이 문장에서는 '~할 때'라는 의미의 접속사로 쓰였다.

¹⁴ This feature is available on most new phones and **can be purchased as** an app.
▶ can be purchased는 「조동사 + be + p.p.」의 형태로 조동사의 수동태이다. '구입되어질 수 있다'라는 의미를 나타낸다. 이 문장에서 as는 '~로(서)'라는 의미의 전치사로 쓰였다.

문제 해설

Q1 글쓴이의 친구가 운전 중에 문자 메시지를 보내다가 사고가 날 뻔했다고 했으므로 ③은 일치하지 않는다.
해석 | ① 글쓴이는 기사에 찬성한다. ② 글쓴이의 친구는 차를 운전하고 있었다. ③ 글쓴이는 차 사고를 당했다.
④ 글쓴이는 운전 중 문자 보내는 것에 반대한다. ⑤ 글쓴이는 한 어플을 추천한다.

Q2 운전 중 문자 메시지를 보내다가 사고가 날 뻔한 아슬아슬한 상황에 어울리는 말은 frightening(겁나는)이다.
해석 | ① 지루한 ② 흥미로운 ③ 겁나는 ④ 늦은 ⑤ 안전한

Q3 글에서 설명하는 "do not disturb" feature는 차가 달리는 중에 움직임을 감지하여, 문자 메시지나 전화가 오는 것을 막아주는 기능이다.

Q4 '목숨을 걸 만큼 가치 있는 전화나 문자 메시지는 없다'라고 말한 후, 모든 운전자들이 이를 꼭 유의해야 한다고 했다.

● READ AGAIN & THINK MORE p. 23

INFERENCE ▶ 운전 중에는 전화기를 끄거나 멀리 두어야 한다고 주장한 후, 일부 사람들이 이것을 하려 하지 않음을 알고 있다고 말한다. 따라서, 그 사람들이 자신들의 전화기에 집착한다는 것을 유추할 수 있다.
해석 | 그러나, 일부 사람들이 이렇게 하지 않으려 한다는 사실을 저는 압니다.
① 일부 사람들은 그들의 전화기에 매우 집착을 한다.

② 일부 사람들은 운전 중 안전에 대하여 신경 쓰지 않는다.

③ 일부 사람들은 너무 게을러서 그들의 전화기를 끄지 않는다.

SUMMARY 해석 | 휴대 전화 사용으로 인해 초래되는 사고들에 대한 **¹** 기사에 감사드립니다. **²** 젊은 사람들은 이것을 너무 자주 합니다. 최근에, 저는 제 **³** 친구의 차에 있었는데, 그녀가 문자 메시지를 받았습니다. 그녀는 **⁴** 답변을 치기 시작했고 빨간불을 지나쳤습니다. 우리는 거의 사고를 당할 뻔했습니다! 운전자들은 **⁵** 전화기를 끄거나 멀리 두어야 합니다. 아니면 **⁶** 방해 금지' 기능을 사용할 수 있습니다. 이것은 당신이 **⁷** 움직이는 차에 있을 때, 전화기에 알려주고, 그러면 전화기는 전화나 문자 메시지를 막아줍니다.

UNIT 05 Emergency Medical Technicians

p. 24	①									
	FROM THE WORDS	ⓐ 6	ⓑ 5	ⓒ 3	ⓓ 4	ⓔ 7	ⓕ 9	ⓖ 1	ⓗ 2	ⓘ 8

p. 25	SKIM THE TEXT	②

pp. 26-27	READ THE PASSAGE	Q1 ④ Q2 ⑤ Q3 ③

Q4 많은 책임이 뒤따르는 것과 자주 장시간 근무를 하는 것

p. 27	READ AGAIN & THINK MORE	**INFERENCE** ②

SUMMARY **1** ambulance **2** first **3** hospital **4** graduate
5 course **6** rewarding **7** become

● SKIM THE TEXT p. 25

Q 지문은 한 EMT가 자신의 직업에 대한 전반적인 질문에 대해 답변을 하는 인터뷰이므로 ②가 목적으로 알맞다.

해석 | ① 일자리가 생긴 것을 광고하려고 ② 한 직업에 대한 전반적인 정보를 주려고 ③ 글쓴이가 왜 자신의 직업을 택했는지 설명하려고

● READ THE PASSAGE p. 26

직독직해

¹ Each week, / this magazine highlights a different career. **²** This week, / we spoke
매주 / 이 잡지는 다른 직업을 조명해봅니다. 이번 주에는 / 전문 응급 구조

with an EMT / to learn answers to some common questions / about the job.
요원(EMT)과 이야기를 나누었습니다 / 몇몇 흔히 있는 질문들에 대한 답변을 알아보기 위해 / 그 직업에 대해.

Q: **³** What do EMTs do?
EMT는 무슨 일을 하나요?

A: **⁴** EMT means "emergency medical technician." **⁵** As an EMT, / I work on an
EMT는 '응급 의학 기술자'를 의미합니다. EMT로서 / 저는 구급차에서 일하며

ambulance / and respond to emergency calls. **⁶** They include / accidents, sudden
/ 응급 전화에 대응합니다. 그것들에는 포함됩니다 / 사고, 급작스러운

전문해석

¹ 매주 이 잡지는 다른 직업을 조명해봅니다. **²** 이번 주에는 그 직업에 대해 흔히 있는 질문들에 대한 답변을 알아보기 위해, 전문 응급 구조 요원(EMT)과 이야기를 나누었습니다.

Q: **³** EMT는 무슨 일을 하나요?

A: **⁴** EMT는 '응급 의학 기술자'를 의미합니다. **⁵** EMT로서 저는 구급차에서 일하며 응급 전화에 대응합니다. **⁶** 그것들에는 사고,

illnesses, fires, and violent crimes. ⁷When we arrive at the scene, / we provide
질병, 화재, 그리고 폭력 범죄가. 우리가 현장에 도착하면 / 우리는

first aid and necessary medications. ⁸We also move the patient / into
응급 처치나 필요한 약물을 제공합니다. 우리는 또한 환자를 옮기기도 합니다 /

the ambulance / for transport to the hospital. ⁹Along the way, / we gather
구급차로 / 병원으로 수송하기 위해. 가는 길에 / 우리는 정보를

information / about the patient's medical history and needs.
수집합니다 / 환자의 병력이나 요구에 대한.

Q: ¹⁰How do you become an EMT?
 어떻게 하면 EMT가 될 수 있습니까?

A: ¹¹You must be a high-school graduate. ¹²Then, you have to complete
 당신은 고등학교 졸업자이어야 합니다. 그런 다음, 과정을 이수해야 합니다

a course / at a college or university. ¹³A basic course is usually one or two
 / 전문 대학이나 종합 대학에서. 기본 과정은 보통 한 학기나 두 학기이며

semesters long / and costs about 1,000 dollars.
 / 1,000달러 정도의 비용이 듭니다.

Q: ¹⁴What do you like / about being an EMT? ¹⁵What don't you like?"
 좋은 점은 무엇입니까 / EMT가 되는 것에 대해? 좋지 않은 점은 무엇입니까?

A: ¹⁶It is a very rewarding job / because you help people every day. ¹⁷At the
 그것은 매우 보람 있는 직업입니다 / 매일 사람들을 도와줄 수 있기 때문에. 동시에

same time, / it is a stressful job / with a lot of responsibility. ¹⁸You often have
 / 스트레스 쌓이는 직업입니다 / 많은 책임이 동반되는. 당신은 종종 일을 해야 합니다

to work / long hours. ¹⁹Many EMTs are happy / staying in their job for life.
 / 긴 시간 동안. 많은 EMT들은 만족합니다 / 평생 그들의 직업에 머무는 데.

²⁰However, many others decide / to continue their studies / and become nurses
 그러나, 많은 다른 이들은 결정하고 / 공부를 계속하기로 / 간호사나 의사가 되기도 합니다.

or doctors.

급작스러운 질병, 화재, 그리고 폭력 범죄가 포함됩니다. ⁷우리가 현장에 도착하면, 우리는 응급 처치나 필요한 약물을 제공합니다. ⁸우리는 또한 환자를 병원으로 수송하기 위해 구급차로 옮기기도 합니다. ⁹가는 길에, 우리는 환자의 병력이나 요구에 대한 정보를 수집합니다.

Q: ¹⁰어떻게 하면 EMT가 될 수 있습니까?
A: ¹¹당신은 고등학교 졸업자이어야 합니다. ¹²그런 다음, 전문 대학이나 종합 대학에서 과정을 이수해야 합니다. ¹³기본 과정은 보통 한 학기나 두 학기이며 1,000달러 정도의 비용이 듭니다.

Q: ¹⁴EMT가 되는 것에 대해 좋은 점은 무엇입니까? ¹⁵좋지 않은 점은 무엇입니까?
A: ¹⁶매일 사람들을 도와줄 수 있기 때문에, 그것은 매우 보람 있는 직업입니다. ¹⁷동시에, 많은 책임이 동반되는 스트레스 쌓이는 직업입니다. ¹⁸당신은 종종 긴 시간 동안 일을 해야 합니다. ¹⁹많은 EMT들은 평생 그들의 직업에 머무는 데 만족합니다. ²⁰그러나, 많은 다른 이들은 공부를 계속하기로 결정하고 간호사나 의사가 되기도 합니다.

주요 어휘

- magazine 잡지 • highlight 조명하다, 강조하다 • career 직업 • EMT 전문 응급 구조 요원, 응급 의학 기술자 • emergency 응급
- medical 의학의 • technician 기술자 • ambulance 구급차 • respond 응답하다 • illness 질병 • violent 폭력적인
- scene 현장 • provide 제공하다 • necessary 필요한 • gather 수집하다 • course 과정 • college 전문 대학 • semester 학기
- stressful 스트레스 쌓이는 • for life 평생 • continue 계속하다

주요 구문

¹³A basic course is usually one or two semesters **long** and costs about 1,000 dollars.
 ▶ long은 부사로 명사 뒤에서 강조 용법으로 쓰여 어떤 일이 그 시간 내내 계속됨을 나타내고 있다.

¹⁹Many EMTs **are happy staying** in their job for life. ▶ 「be happy + -ing」 형태로 '~하는 데에 행복하다, 만족하다'라는 의미를 나타낸다.

²⁰However, many others **decide** *to continue* their studies *and become* nurses or doctors.
 ▶ 전체 문장의 동사는 decide이며 목적어로 to continue와 (to) become이 접속사 and로 연결된 구조이다.

문제 해설

Q1 EMT는 구급차에서 일하고 응급 전화에 대응한다고 하며, 그 응급 상황에 속하는 예시로 사고, 급작스러운 질병, 화재, 폭력 범죄를 들었다.

Q2 EMT가 출동하여 하는 일의 순서로는, 현장에 도착해 응급조치를 취하고(C), 구급차에 태워 병원에 이송하기도 하며(B), 이동 중에 환자의 정보를 취득한다(A)는 흐름이 가장 자연스럽다.

Q3 훈련 과정의 기간이나 비용은 언급되지만, 훈련 난이도에 대해서는 언급되지 않았다.

Q4 스트레스가 많은 직업이라고 한 후에, 많은 책임이 있다는 점과 장시간 근무를 해야 하는 점을 그 근거로 들었다.

● **READ AGAIN & THINK MORE** p. 27

INFERENCE ▶ 주어진 문장은 EMT 과정들 중 기본 과정을 예로 들어 기간과 비용을 제시하고 있다. 따라서 기본 과정 이외에 기간이 길고 비용이 더 드는 다른 과정들도 있음을 추론할 수 있다.

해석ㅣ 기본 과정은 보통 한 학기나 두 학기이며 1,000달러 정도의 비용이 듭니다.
　　　　① 훈련 과정들은 너무 비싼 것으로 여겨진다.
　　　　② 어떤 과정들은 더 길고 더 비싸다.
　　　　③ 사람들은 과정의 길이에 동의하지 않는다.

SUMMARY 해석ㅣ 나는 EMT, 즉 응급 구조 요원입니다. 나는 응급 상황에 ¹ 구급차를 타고 가서 ² 응급조치와 약물을 제공합니다. 우리는 또한 환자들을 ³ 병원으로 이송하기도 하며, 이동 중에 그들의 정보를 취합합니다. EMT가 되기 위해서는, 반드시 ⁴ 고등학교를 졸업하고 한두 학기의 ⁵ 과정을 이수해야 합니다. 나는 사람들을 도와줄 수 있기 때문에 ⁶ 보람 있다고 느끼지만, 스트레스를 많이 받기도 합니다. 어떤 EMT들은 간호사나 의사가 ⁷ 되기 위해 더 나아갑니다.

UNIT 06 Fiestas Patrias

p. 28	②									
FROM THE WORDS	ⓐ 4	ⓑ 5	ⓒ 7	ⓓ 3	ⓔ 1	ⓕ 9	ⓖ 2	ⓗ 6	ⓘ 8	

p. 29	SKIM THE TEXT	②

pp. 30-31 READ THE PASSAGE Q1 ④ Q2 ② Q3 (1) F (2) T (3) F Q4 버스를 놓쳐 버린 것

p. 31 READ AGAIN & THINK MORE INFERENCE ②

SUMMARY 1 trip　　2 schedule　　3 bus　　4 music
5 Thousands　　6 independence　　7 join

● **SKIM THE TEXT** p. 29

Q 글쓴이가 세운 여행 계획과 일정이 어긋나는 문제가 발생했는데, 그것이 오히려 전화위복이 되어 칠레의 독립기념일 축제에 참여할 수 있는 기회가 되었다는 내용이므로 ②가 주제로 적절하다.

해석ㅣ ① 칠레의 중요한 휴일
　　　　② 잘 해결된 여행 문제
　　　　③ 남아메리카를 통과하는 여행을 위한 조언

직독직해

¹When traveling, / remember / that you can't plan everything.
여행을 할 때 / 기억하라 / 당신이 모든 것을 계획할 수 없다는 점을.

²Before starting college, / I wanted to do some traveling. ³So I decided to spend
대학을 들어가기 전에 / 나는 여행을 좀 하고 싶었다. / 그래서 나는 두 달을 보내기로

two months / backpacking in South America. ⁴It was exciting but scary, / since
결정했다 / 남아메리카에서 배낭여행을 하며. / 그것은 신나지만 무서웠는데 / 왜냐하면 내가

I was going alone. ⁵To feel more relaxed, / I made a detailed travel schedule.
혼자서 가기 때문이었다. / 더 느긋한 기분을 느낄 수 있도록 / 나는 세세한 여행 일정을 짰다.

⁶"Everything will be OK / if I follow the plan," / I told myself.
"모든 것이 괜찮을 거야 / 내가 그 계획을 따르면," / 나는 스스로 되뇌었다.

⁷Halfway through my trip, / everything was going well. ⁸I was taking a bus /
내 여행의 중간쯤 / 모든 것은 잘 진행되고 있었다. / 나는 버스를 타고 있었다 /

up the coast of Chile. ⁹It was a 10-hour ride, / so we stopped in a little
칠레 해안을 따라 올라가는. / 그것은 10시간이 걸리는 여정이었고 / 그래서 우리는 한 작은 해안 마을에

beach town / for dinner. ¹⁰But I was late / getting back to the station, / and
정차했다 / 저녁 식사를 위해. / 그러나 나는 늦었고 / 정거장에 돌아가는데 /

the bus left without me. ¹¹This wasn't part of my plan. ¹²I wasn't sure /
버스는 나 없이 떠나 버렸다. / 이것은 내 계획의 일부가 아니었다. / 나는 알 수 없었다 /

what to do next. ¹³Just as I started to panic, / I heard music / coming from
다음에 어떻게 해야 할지. / 내가 막 겁에 질리기 시작할 때쯤 / 나는 음악 소리를 들었다 / 근처 해변에서

the beach nearby. ¹⁴I became curious / and started walking / toward the music.
들려오는. / 나는 호기심이 생겨 / 걷기 시작했다 / 그 음악을 향해.

¹⁵There were thousands of people / on that beach! ¹⁶It was September 18, /
수천 명의 사람들이 있었다 / 해변에는! / 그 날은 9월 18일로 /

the first day of *Fiestas Patrias* — native land holidays, / a celebration of Chile's
파트리아스 축제, '독립기념일' 축제의 첫째 날이었다 / 즉 칠레의 독립을 축하하는 것인.

independence. ¹⁷Some people were playing traditional music and dancing, / while
몇몇 사람들은 전통 음악을 연주하며 춤을 추고 있었고 / 한편

others were eating *empanadas*, / delicious bread pastries. ¹⁸Children were flying
다른 사람들은 엠파나다를 먹고 있었다 / 맛있는 페스트리 빵인. / 아이들은 연을 날리고 있었다

kites / as the sun set. ¹⁹I put down my backpack / and joined the celebration.
/ 해가 질 때. / 나는 내 배낭을 내려놓고 / 축제에 참여했다.

²⁰Even though it was unplanned, / it was the best day / of my whole trip!
그것은 계획되지 않았지만 / 최고의 날이었다 / 나의 전체 여행의!

전문해석

¹여행을 할 때, 당신이 모든 것을 계획할 수 없다는 점을 기억하라.

²대학을 들어가기 전에, 나는 여행을 좀 하고 싶었다. ³그래서 나는 남아메리카에서 배낭여행을 하며 두 달을 보내기로 결정했다. ⁴그것은 신나지만 무서웠는데, 왜냐하면 내가 혼자서 가기 때문이었다. ⁵더 느긋한 기분을 느낄 수 있도록, 나는 세세한 여행 일정을 짰다. ⁶"내가 그 계획을 따르면, 모든 것이 괜찮을 거야," 나는 스스로 되뇌었다.

⁷내 여행의 중간쯤, 모든 것은 잘 진행되고 있었다. ⁸나는 칠레 해안을 따라 올라가는 버스를 타고 있었다. ⁹그것은 10시간이 걸리는 여정이었고, 그래서 우리는 한 작은 해안 마을에 저녁 식사를 위해 정차했다. ¹⁰그러나 나는 정거장에 돌아가는데 늦었고, 버스는 나 없이 떠나 버렸다. ¹¹이것은 내 계획의 일부가 아니었다. ¹²나는 다음에 어떻게 해야 할지 알 수 없었다. ¹³내가 막 겁에 질리기 시작할 때쯤, 나는 근처 해변에서 들려오는 음악 소리를 들었다. ¹⁴나는 호기심이 생겨, 그 음악을 향해 걷기 시작했다.

¹⁵해변에는 수천 명의 사람들이 있었다! ¹⁶그 날은 9월 18일로, 파트리아스 축제, 즉 칠레의 독립을 축하하는 것인 '독립기념일' 축제의 첫째 날이었다. ¹⁷몇몇 사람들은 전통 음악을 연주하며 춤을 추고 있었고, 한편, 다른 사람들은 맛있는 페스트리 빵인 엠파나다를 먹고 있었다. ¹⁸해가 질 때, 아이들은 연을 날리고 있었다. ¹⁹나는 내 배낭을 내려놓고 축제에 참여했다. ²⁰그것은 계획되지 않았지만, 나의 전체 여행의 최고의 날이었다!

주요 어휘

• relaxed 느긋한 • schedule 일정 • nearby 근처 • traditional 전통의 • pastry 페이스트리(밀가루에 기름을 넣고 우유나 물로 반죽한 것으로 얇게 겹겹이 펴서 만든 파이) • unplanned 계획되지 않은

주요 구문

¹When traveling, remember that you can't plan everything. ▶ when이 이끄는 절의 주어와 주절의 주어가 동일하면, when이 이끄는 절의 주어와 be동사를 생략하여 분사구문으로 만들 수 있다. When you are traveling을 분사구문으로 쓴 것이다.

[3] So I decided to **spend** *two months backpacking* in South America.
▶ 「spend + 시간·돈 + (in) v-ing」는 '~하는 데 시간·돈을 쓰다'의 의미이다.

[4] It was exciting but scary, **since** I was going alone. ▶ 이 문장에서 since는 '왜냐하면'의 의미를 가진 접속사로 쓰였다.

문제 해설

Q1 계획대로 되지 않은 여행의 일화를 이야기하고 있으므로, 흐름상 빈칸에는 plan(계획하다)이 적절하다.
해석 | ① 들고 다니다 ② 잊어버리다 ③ 짐을 싸다 ④ 계획하다 ⑤ 살피다

Q2 글쓴이가 칠레의 해변을 따라 이동을 했다는 내용은 나오지만, 어떤 도시를 방문했는지는 언급되지 않는다.

Q3 (1) 글쓴이는 혼자 가는 여행이 익숙하지 않아서 무섭기도 하다고 했다.
(2) 바닷가 마을에서 버스를 놓쳤을 때 음악 소리를 듣고 호기심에 해변으로 향했다.
(3) 축제를 하는 사람들과 어울려 배낭을 내려 두고 여행 최고의 날을 즐겼다.

Q4 버스 정류장에 늦게 가는 바람에 버스가 자신을 두고 떠났다고 한 후, '이것'이 계획의 일부가 아니었다고 했으므로, 이것은 버스를 놓쳐버린 것을 의미함을 알 수 있다.

◉ READ AGAIN & THINK MORE p. 31

INFERENCE ▶ 신나지만 무섭기도 하니, 느긋한 기분을 느끼기 위해 일정을 짰다고 했으므로, 세세한 일정을 세우는 것이 무서운 기분을 덜어줄 수 있음을 추론할 수 있다.
해석 | 그것은 신나지만 무서웠다, … 더 느긋한 기분을 느낄 수 있도록, 나는 세세한 여행 일정을 짰다.
① 여행은 늘 그룹으로 하는 것이 더 낫다.
② 신중한 계획 세우기가 내가 덜 초조하게 느끼게 해준다.
③ 엄격한 일정을 따르는 것은 종종 스트레스가 되지만 유용하다.

SUMMARY **해석** | 나는 대학에 가기 전에 남아메리카로 혼자 배낭 [1]여행을 떠났다. 더 느긋한 기분이 되기 위해, 나는 세세하게 여행 [2]일정을 짰다. 여행하는 동안, 내가 탄 [3]버스가 칠레의 한 작은 마을에 정차했고, 그것은 나를 두고 떠났다. 나는 무서웠고 어떻게 해야 할지 몰랐다. 그때, 나는 해변에서 들려오는 [4]음악을 들었다. [5]수천 명의 사람들이 칠레의 [6]독립을 축하하는 휴일인, 파트리아스 축제를 위해 거기에 있었다. 사람들은 먹고, 음악을 연주하고, 춤을 추고, 즐거운 시간을 보내고 있었다. 나는 그들과 [7]함께하기로 결정하고, 좋은 시간을 보냈다.

UNIT 07 Guitar Maker

p. 32		①
	FROM THE WORDS	ⓐ 2 ⓑ 5 ⓒ 1 ⓓ 8 ⓔ 6 ⓕ 9 ⓖ 7 ⓗ 3 ⓘ 4
p. 33	**SKIM THE TEXT**	②
pp. 34-35	**READ THE PASSAGE**	**Q1** ② **Q2** ① **Q3** ④ **Q4** acoustic guitars
p. 35	**READ AGAIN & THINK MORE**	**INFERENCE** ③

SUMMARY **1** guitar **2** modern **3** sound **4** bodies
5 inside **6** louder **7** copy

Q Antonio Torres Jurado라는 사람이 오늘날 통기타가 있기까지 어떤 영향을 미치고 공헌했는지를 설명하는 글이므로 ②가 주제로 알맞다.

해석| ① 통기타들이 어떻게 다른가 ② 한 사람이 기타 제작에 어떻게 영향을 끼쳤는가 ③ 악기들이 어떤 식으로 발전해 왔는가

● READ THE PASSAGE p. 34

직독직해

¹ The guitar was not invented / by a single person. ² It developed / over centuries.
기타는 발명되지 않았다 / 단 한 사람에 의해. 그것은 발전했다 / 세기에 걸쳐.

³ However, Antonio Torres Jurado is recognized / as the father of the modern guitar.
그러나 Antonio Torres Jurado는 인정받는다 / 현대 기타의 아버지로.

⁴ By the 1790s, / acoustic guitars looked / a lot like they do today. ⁵ (Acoustic
1790년대에 이르러 / 통기타는 흡사했다 / 오늘날의 모습과 많이. 통기타는

guitars are those / that don't use electricity.) ⁶ They had six strings / and were
그것들(기타)을 말한다 / 전기를 쓰지 않는. 그것들은 여섯 개의 줄을 갖고 있었고 /

shaped mostly like modern guitars. ⁷ But Torres, / who was born in 1817, /
현대 기타와 거의 같은 모양을 하고 있었다. 그러나 Torres는 / 1817년에 태어난 /

wasn't satisfied with their sound. ⁸ In 1842, / he set up his own guitar-making
그것들의 소리에 만족하지 않았다. 1842년에 / 그는 자신만의 기타 제조 가게를 세우고

shop / and began to experiment.
 / 실험을 시작했다.

⁹ Every guitar has a soundboard. ¹⁰ This is the top piece of the guitar's body, /
모든 기타에는 사운드보드가 있다. 이것은 기타의 몸체의 가장 상단으로 /

where the strings are attached. ¹¹ Compared to older guitars, / Torres's new
줄들이 붙어있는 곳이다. 더 옛날의 기타에 비해 / Torres의 새 기타들은

guitars had bigger bodies and thinner soundboards. ¹² Another change was
더 큰 몸체와 더 얇은 사운드보드를 가지고 있었다. 또 하나의 다른 변화는

to the inside of the guitar. ¹³ Long, thin pieces of wood are glued / to the inside
기타의 안쪽에 있었다. 길고 가는 나무 조각들이 붙여진다 / 사운드보드

of the soundboard. ¹⁴ This makes the guitar's body strong, / but Torres didn't
안쪽에. 이것은 기타의 몸체를 튼튼하게 만들지만 / Torres는 소리가

like the sound / it made. ¹⁵ For the first time, / Torres spread these pieces out, /
마음에 들지 않았다 / 그것이 만드는. 최초로 / Torres는 이 조각들을 펼쳤다 /

into a fan shape. ¹⁶ With these changes, / Torres's guitars had a much louder,
부채꼴로. 이런 변화들로 인해 / Torres의 기타는 훨씬 더 크고

richer sound.
풍부한 소리를 냈다.

¹⁷ Other instrument makers were impressed. ¹⁸ They quickly started / to copy his
다른 악기 제조자들은 깊은 인상을 받았다. 그들은 재빨리 시작했다 / 그의 디자인을

design. ¹⁹ Modern guitar makers still use Torres's ideas. ²⁰ His influence can be
모방하기. 현대 기타 제조업자들은 아직도 Torres의 방법을 사용한다. 그의 영향은 보여진다

seen / in almost all acoustic guitars today.
 / 오늘날 거의 모든 통기타에서.

전문해석

¹ 기타는 단 한 사람에 의해 발명되지 않았다. ² 그것은 세기에 걸쳐 발전되었다. ³ 그러나 Antonio Torres Jurado는 현대 기타의 아버지로 인정받는다. ⁴ 1790년대에 이르러, 통기타는 오늘날의 모습과 많이 흡사했다. ⁵ (통기타는 전기를 쓰지 않는 기타를 말한다.) ⁶ 그것들은 여섯 개의 줄을 갖고 있었고, 현대 기타와 거의 같은 모양을 하고 있었다. ⁷ 그러나 1817년에 태어난 Torres는 그것들의 소리에 만족하지 않았다. ⁸ 1842년에 그는 자신만의 기타 제조 가게를 세우고 실험을 시작했다.

⁹ 모든 기타에는 사운드보드가 있다. ¹⁰ 이것은 기타의 몸체의 가장 상단으로, 줄들이 붙어있는 곳이다. ¹¹ 더 옛날의 기타에 비해, Torres의 새 기타들은 더 큰 몸체와 더 얇은 사운드보드를 가지고 있었다. ¹² 또 하나의 다른 변화는 기타의 안쪽에 있었다. ¹³ 길고 가는 나무 조각들이 사운드보드 안쪽에 붙여진다. ¹⁴ 이것은 기타의 몸체를 튼튼하게 만들지만, Torres는 그것이 만드는 소리가 마음에 들지 않았다. ¹⁵ 최초로 Torres는 이 조각들을 부채꼴로 펼쳤다. ¹⁶ 이런 변화들로 인해, Torres의 기타는 훨씬 더 크고 풍부한 소리를 냈다.

¹⁷ 다른 악기 제조자들은 깊은 인상을 받았다. ¹⁸ 그들은 재빨리 그의 디자인을 모방하기 시작했다. ¹⁹ 현대 기타 제조업자들은 아직도 Torres의 방법을 사용한다. ²⁰ 그의 영향은 오늘날 거의 모든 통기타에서 보여진다.

• develop 발전하다 • modern 현대의 • acoustic guitar 통기타 • electricity 전기 • string 줄 • set up 세우다
• soundboard 사운드보드, 공명판 • compared to ~에 비해 • glue (접착제로) 붙이다 • inside 안쪽 • spread 펼치다 • fan 부채
• copy 모방하다

주요 구문

⁴ By the 1790s, acoustic guitars looked a lot like they do today.

▶ they do today는 전체 문장의 동사 looked (a lot) like의 목적어 역할을 하는 명사절이다. 명사절을 이끄는 접속사 that이 생략되었다. 명사절이 목적어 역할을 하는 경우에 that은 주로 생략한다.

¹⁰ This is *the top piece of the guitar's body*, where the strings are attached.

▶ 관계부사 where가 이끄는 절은 장소를 나타내는 선행사 the top piece of the guitar's body에 대해 보충 설명하고 있다.

¹⁴ This makes the guitar's body strong, but Torres didn't like *the sound* it made.

▶ 접속사 but으로 연결된 두 절 중, 첫 번째 절에는 「make + 목적어 + 목적격 보어(형용사)」 구조가 쓰여 '(목적어)를 ~한 상태로 만들다'라는 뜻을 나타낸다. 두 번째 절에는 선행사 the sound를 수식하는 목적격 관계대명사절이 쓰였다. 목적격 관계대명사 that 또는 which가 생략된 구조이다.

문제 해설

Q1 주어진 문장의 This는 (B) 앞 문장의 soundboard(사운드보드)를 의미하므로 (B)에 들어가는 것이 알맞다.
해석 | 이것은 기타의 몸체의 가장 상단으로, 줄들이 붙어있는 곳이다.

Q2 Torres가 기타에 가져온 변화를 언급한 후, 이로 인한 결과를 설명하는 문장으로 이어지므로 빈칸에는 With these changes(이런 변화들로 인해)가 들어가는 것이 적절하다.
해석 | ① 이런 변화들로 인해 ② 이런 변화들 외에 ③ 이런 변화들과 같이 ④ 이런 변화에도 불구하고 ⑤ 이런 변화에 의하면

Q3 기타 줄은 Torres 이전부터도 사운드보드에 부착되어 있었지만, Torres는 사운드보드를 더욱 얇게 만들었다고 했으므로 일치하는 것은 ④이다. 그는 사운드보드 안쪽에 길고 얇은 나무 조각을 부채꼴로 펼쳤지만, 기타 줄이 부착된 구조 자체를 변화시키지는 않았다.

Q4 1800년대 Torres가 통기타에 가져온 변화가 오늘날에도 그대로 이어져 오고 있다는 내용이 되도록 빈칸에는 acoustic guitars가 들어가야 한다.

● READ AGAIN & THINK MORE p. 35

INFERENCE ▶ 자신의 기타 제조 가게에서 실험을 한 것이므로, 기타 만드는 방식을 여러 가지로 실험해 보았음을 유추할 수 있다.
해석 | 1842년에 그는 자신만의 기타 제조 가게를 세우고 실험을 시작했다.
① Torres는 새로운 타입의 기타 음악을 발명했다.
② Torres는 많은 다른 사람들에게 기타 만드는 법을 가르쳤다.
③ Torres는 무엇이 효과가 있는 지를 보기 위해 많은 방식으로 기타를 만들었다.

SUMMARY 해석 | 단 한 사람이 ¹ 기타를 발명하지는 않았지만, Antonio Torres Jurado는 그것을 ² 현대적 형태로 발전시키는 것을 도왔다. 1800년대 초반, 기타는 오늘날의 모습과 거의 같아 보였다. 그러나 Torres는 그것들의 ³ 소리를 향상시키기를 원했다. 그의 가게에서, 그는 더 큰 ⁴ 몸체들과 더 얇은 사운드보드가 있는 기타를 만들었다. 그는 또한 ⁵ 안쪽에 가는 나무 조각들이 붙여지는 방식을 바꾸었다. 그 결과, 그의 기타는 ⁶ 더욱 크고 좋은 음을 가졌다. 다른 기타 제조자들이 그의 디자인을 ⁷ 모방하기 시작했고, 그들은 오늘날에도 여전히 그렇게 하고 있다.

UNIT 08 How to Become an Olympian

p. 36	①									
	FROM THE WORDS	ⓐ 9	ⓑ 1	ⓒ 6	ⓓ 3	ⓔ 8	ⓕ 2	ⓖ 5	ⓗ 7	ⓘ 4
p. 37	**SKIM THE TEXT**	①								
pp. 38-39	**READ THE PASSAGE**	Q1 ④	Q2 ⑤	Q3 (1) F (2) T (3) T		Q4 조정, 승마				
p. 39	**READ AGAIN & THINK MORE**	INFERENCE ③								

SUMMARY **1** amateurs **2** Ordinary **3** talent **4** physical
5 practice **6** competition **7** love

● SKIM THE TEXT p. 37

Q 올림픽 경기에 출전하는 사람들이 주로 어떤 사람들인지, 그리고 만약 출전을 원할 경우 어떤 경기가 유리할지에 대해 주로 설명하고 있으므로 제목으로는 ①이 알맞다.

해석| ① 당신의 올림픽 꿈 이루기 ② 가장 인기 있는 올림픽 종목 ③ 우리가 올림픽 경기를 보는 이유

● READ THE PASSAGE p. 38

직독직해

¹ The Olympic Games, / held every four years, / are unique in sports. ² They
올림픽 경기는 / 4년에 한 번씩 열리는 / 스포츠에서 독보적이다. 이것들에는

include some professional athletes. ³ But they are the world's biggest sporting
일부 전문 선수들도 출전한다. 그러나 올림픽은 세계에서 가장 큰 스포츠 행사이다

event / for amateurs. ⁴ Most Olympians aren't famous, / but ordinary people.
/ 아마추어를 위한. 대부분의 올림픽 선수들은 유명하지 않은 / 보통 사람들이다.

⁵ It's inspiring / to hear their stories / and watch them achieve their dreams.
많은 영감을 준다 / 그들의 이야기를 듣고 / 그들이 꿈을 이루는 것을 바라보는 것은.

⁶ And it makes you wonder / if you could do that, too.
그리고 그것은 당신을 궁금하게 만든다 / 당신도 할 수 있을까 하고.

⁷ How to become an Olympian / depends on the sport. ⁸ For many events, /
올림픽 출전을 하는 방법은 / 스포츠 종목에 달려있다. 많은 종목에서는 /

both natural talent and hard work are necessary. ⁹ To be a sprinter or figure
타고난 재능과 노력 둘 다 필요하다. 단거리 달리기 선수나 피겨 스케이팅 선수가 되기 위해

skater, / you need talent, a lean body type, and strict training. ¹⁰ Other sports
/ 당신은 재능 및 마른 체형, 혹독한 훈련이 필요하다. 다른 종목들은

depend more on skills / than physical fitness. ¹¹ Curling and shooting are
기술에 더 많이 좌우된다 / 신체적인 적합성보다. 컬링이나 사격이 예이다.

examples. ¹² For every event, though, / practice is the most important thing.
그러나 모든 경기에 있어 / 연습이 가장 중요한 것이다.

전문해석

¹ 4년에 한 번씩 열리는 올림픽 경기는 스포츠에서 독보적이다. ² 이것들에는 일부 전문 선수들이 출전한다. ³ 그러나 올림픽은 아마추어를 위한 세계에서 가장 큰 스포츠 행사이다. ⁴ 대부분의 올림픽 선수들은 유명하지 않은, 보통 사람들이다. ⁵ 그들의 이야기를 듣고 그들이 꿈을 이루는 것을 바라보는 것은 많은 영감을 준다. ⁶ 그리고 그것은 당신도 할 수 있을까 하고 당신을 궁금하게 만든다.

⁷ 올림픽 출전을 하는 방법은 스포츠 종목에 달려있다. ⁸ 많은 종목에서는, 타고난 재능과 노력 둘 다 필요하다. ⁹ 단거리 달리기 선수나 피겨 스케이팅 선수가 되기 위해, 당신은 재능 및 마른 체형, 혹독한 훈련이 필요하다. ¹⁰ 다른 종목들은 신체적인 적합성보다 기술에 더 많이 좌우된다. ¹¹ 컬링이나 사격이 예이다. ¹² 그러나 모든 경기에 있어, 연습이 가장 중요한 것이다. ¹³ 대부분의 선수들은 올림픽에 출전할 수 있기 전에 8년 또는 그 이상을 훈련한다.

¹³ Most athletes work / for eight years or more / before they make it to the Games.
대부분의 선수들은 훈련한다 / 8년 또는 그 이상을 / 올림픽에 출전할 수 있기 전에.

¹⁴ Do you dream / of competing in the Olympics, / but you don't know / what sport
당신은 꿈꾸지만 / 올림픽에서 겨루기를 / 잘 모르겠는가 / 어떤 종목을

to choose? ¹⁵ Consider the popularity of different events. ¹⁶ Rowing and horse riding
선택해야 할지? 여러 종목의 인기도를 고려하라. 조정과 승마는

are two of the easier Olympic events / to enter. ¹⁷ This is / never because anyone can
더 쉬운 올림픽 종목 중 두 가지이다 / 출전하기. 이는 / 누구나 그것들을 잘할 수 있기 때문이

do them well, / but because there is less competition. ¹⁸ In fact, / there is no easy
절대 아니라 / 경쟁이 덜하기 때문이다. 사실 / 올림픽으로 가는

road to the Olympics. ¹⁹ Dedication is important / even for less-popular events.
쉬운 길이란 없다. 헌신이 중요하다 / 덜 인기 있는 종목이라고 해도.

²⁰ Few people make it to the Games / without first falling in love with their sport.
올림픽에 출전할 수 있는 사람은 거의 없다 / 먼저 그들의 종목과 사랑에 빠지지 않고.

¹⁴ 당신은 올림픽에서 겨루기를 꿈꾸지만, 어떤 종목을 선택해야 할지 잘 모르겠는가? ¹⁵ 여러 종목의 인기도를 고려하라. ¹⁶ 조정과 승마는 출전하기 더 쉬운 올림픽 종목 중 두 가지이다. ¹⁷ 이는 누구나 그것들을 잘할 수 있기 때문이 절대 아니라, 경쟁이 덜하기 때문이다. ¹⁸ 사실, 올림픽으로 가는 쉬운 길이란 없다. ¹⁹ 덜 인기 있는 종목이라고 해도, 헌신이 중요하다. ²⁰ 먼저 그들의 종목과 사랑에 빠지지 않고 올림픽에 출전할 수 있는 사람은 거의 없다.

주요 어휘

- unique 독보적인 • professional 전문적인 • Olympian 올림픽 선수 • depend on ~에 달려있다 • talent 재능
- figure skater 피겨 스케이팅 선수 • lean 마른, 가는 • fitness 적합성 • curling 컬링 • horse riding 승마 • competition 경쟁
- less-popular 덜 인기 있는

주요 구문

¹ The Olympic Games, held every four years, are unique in sports.
▶ held every four years는 과거분사구이며, 앞에 나오는 The Olympic Games에 대한 부가설명이 콤마(,)와 콤마(,) 사이에 삽입어구로 들어간 것이다.

⁶ And it makes you wonder if you could do that, too.
▶ 「make + 목적어 + 목적격 보어(동사원형)」의 구조로 '(목적어)를 ~하게 만들다'라는 의미이다. 접속사 if(~인지 아닌지) 이하는 명사절로 wonder의 목적어 역할을 한다.

¹⁴ Do you dream of competing in the Olympics, but you don't know what sport to choose?
▶ 「의문사+ to부정사」 형태의 명사구가 동사 don't know의 목적어 역할을 한다. 의문사 what 뒤에는 what이 꾸며주는 명사가 올 수 있다.

문제 해설

Q1 경쟁이 덜한 종목은 출전하기 쉬운 종목을 설명하기 위해 언급되었지만, 인기 종목은 구체적으로 언급되지 않았다.

Q2 올림픽에 출전해 꿈을 이루는 일반인들을 보면, 자신들도 할 수 있는지 '궁금하게 여기게 된다'는 내용이 되도록 wonder가 들어가야 한다.
해석 | ① 비교하다 ② 경험하다 ③ 기억하다 ④ 이해하다 ⑤ 궁금해하다

Q3 (1) 모든 올림픽 경기가 높은 수준의 신체적 단련을 요하는 것은 아니며, (2) 대부분 선수들이 출전 전에 적어도 8년의 훈련 기간을 거친다고 했다. (3) 아무리 인기가 적은 종목이라도 해당 스포츠를 정말로 좋아하지 않으면 출전이 힘들다고 했다.
해석 | (1) 모든 올림픽 스포츠는 높은 수준의 단련된 신체적 적합성을 요구한다.
(2) 대부분의 올림픽 선수들은 적어도 8년의 경험을 가지고 있다.
(3) 전형적인 올림픽 선수는 자신의 스포츠를 정말로 사랑한다.

Q4 앞에서 올림픽에 가장 출전하기 쉬운 종목으로 조정과 승마를 예로 든 후, 그렇다고 해서 누구나 '그것들'을 잘할 수 있기 때문은 절대 아니라고 했다.

● READ AGAIN & THINK MORE p. 39

INFERENCE ▶ 경쟁이 적다는 이유에서 조정과 승마를 출전하기 더 쉬운 종목으로 꼽았으므로, 이 종목의 출전 선수들의 수가 적음을 유추할 수 있다.
해석 | 조정과 승마는 더 쉬운 올림픽 종목 중 두 가지이다 ... 누구나 잘할 수 있기 때문이 절대 아니라, 경쟁이 덜하기 때문이다.
① 올림픽에는 조정과 승마 종목이 거의 없다.

② 대부분의 다른 스포츠보다 조정과 승마는 빨리 배울 수 있다.

③ 다른 종목에서보다 더 적은 사람들이 조정과 승마에서 경쟁한다.

SUMMARY 해석 | 올림픽 경기는 전문 선수들뿐만이 아닌 ¹ 아마추어들도 포함하기 때문에 특별하다. ² 일반 사람들이 올림픽 선수가 될 수 있다. 일부 스포츠에서는 힘든 훈련과 더불어 선천적 ³ 재능이 필요하다. 컬링과 같은 다른 종목에서는 ⁴ 신체적 적합성보다는 기술이 주로 필요하다. 그러나 모든 올림픽 스포츠는 수년간의 ⁵ 연습을 필요로 한다. 당신이 올림픽에 나가고 싶다면, 조정과 승마를 시도해 보는 것이 좋을 것이다. 그것들은 ⁶ 경쟁이 더 적기 때문에 들어가기가 더 쉽다. 그러나 당신은 그 스포츠를 진심으로 ⁷ 사랑해야 할 것이다.

UNIT 09 In Outer Space

p. 40	②									
	FROM THE WORDS	ⓐ 9	ⓑ 3	ⓒ 1	ⓓ 7	ⓔ 5	ⓕ 2	ⓖ 4	ⓗ 6	ⓘ 8
p. 41	SKIM THE TEXT	③								
pp. 42-43	READ THE PASSAGE	Q1 ④	Q2 ③	Q3 ②	Q4 space traveler, astronaut					
p. 43	READ AGAIN & THINK MORE	INFERENCE ①								

SUMMARY 1 space 2 appearance 3 smaller 4 disappear
5 radiation 6 cancer 7 DNA

● SKIM THE TEXT p. 41

Q 중력이 없고 방사능에 노출이 되어야 하는 우주에서의 삶이 인체에 어떠한 영향을 끼치는지 구체적으로 설명하는 글이므로 주제로 ③이 알맞다.

해석 | ① 사람들이 우주의 삶에 어떻게 익숙해지는가 ② 우주비행사들이 우주에서 어떻게 안전하게 사는가 ③ 우주에서의 생활이 인체에 어떤 영향을 미치는가

● READ THE PASSAGE p. 42

직독직해

¹ Life in space differs / from life on Earth. ² How does being in space affect
우주에서의 생활은 다르다 / 지구에서의 생활과. 우주에 있는 것은 몸에 어떻게 영향을 끼치는가?

the body? ³ Thanks to research on space travelers, / we are learning the answer /
 우주 여행자들에 대한 연구 덕분에 / 우리는 답을 배우고 있다 /

to this question.
이 질문에 대한.

⁴ First of all, / the lack of gravity changes your appearance. ⁵ The fluids in your
무엇보다 / 중력의 부재는 외모를 변화시킨다. 몸속의 유동체가

body do not go down / toward your feet. ⁶ As a result, / your face looks puffy.
내려가지 않는다 / 발을 향해. 그 결과로 / 얼굴이 부어 보인다.

전문해석

¹ 우주에서의 생활은 지구에서의 생활과는 다르다. ² 우주에 있는 것은 몸에 어떻게 영향을 끼치는가? ³ 우주 여행자들에 대한 연구 덕분에, 우리는 이 질문에 대한 답을 배우고 있다.

⁴ 무엇보다, 중력의 부재는 외모를 변화시킨다. ⁵ 몸속의 유동체가 발을 향해 내려가지 않는다. ⁶ 그 결과로, 얼굴이 부어 보인다. ⁷ 중력이 없으면, 근육은 더 작아진다. ⁸ 등에 있는 뼈가 서로 압박을 받지 않기 때

⁷Without gravity, / your muscles become smaller. ⁸The bones in your back are
중력이 없으면 / 근육은 더 작아진다. 등에 있는 뼈가 서로 압박을

not pressed together, / so you become a little taller. ⁹For example, / the astronaut
받지 않기 때문에 / 키도 조금 커진다. 예를 들어 / 우주비행사

Scott Kelly grew two inches / during his year on the International Space Station.
Scott Kelly는 2인치가 자라났다 / 국제 우주 정거장에서 지낸 한 해 동안.

¹⁰Changes like these eventually disappear / after your return to Earth.
이러한 변화는 결국 사라진다 / 지구로 돌아온 후에.

¹¹The effects of radiation are more serious. ¹²Earth's magnetic field normally
방사선의 영향은 더욱 더 심각하다. 지구의 자기장은 보통 우리를 보호해준다

protects us / from harmful radiation. ¹³In space, / we lack this protection.
/ 해로운 방사선으로부터. 우주에서 / 우리는 이 보호를 받지 못한다.

¹⁴Scientists think / that long-term exposure to radiation in space / increases
과학자들은 생각한다 / 우주에서 장시간 동안 방사선에 노출되는 것은 / 암에 걸릴

the risk of cancer.
위험을 높인다고.

¹⁵Maybe the most interesting effect is on DNA. ¹⁶When Scott Kelly returned
아마도 가장 흥미로운 영향은 DNA에 있을 것이다. Scott Kelly가 지구로 돌아왔을 때

to Earth, / scientists compared his genes / to those of his identical twin brother.
/ 과학자들은 그의 유전자를 비교했다 / 그의 일란성 쌍둥이의 그것과.

¹⁷They found / that some of Scott's genes were working differently / from his
그들은 발견했다 / Scott의 유전자가 다르게 작용하고 있다는 것을 / 그의 형제의 것과.

brother's. ¹⁸These changes may not disappear. ¹⁹Someday, / we may fully
이 변화들은 아마도 사라지지 않을 것이다. 언젠가 / 우리는 우주의 영향을

understand the effects of space / on human bodies. ²⁰But we have a lot more
온전히 이해할 수 있을지 모른다 / 인체에 미치는. 그러나 훨씬 더 많은 연구가 필요하다

research / to do so.
/ 그러기 위해서는.

문에, 키도 조금 커진다. ⁹예를 들어, 우주비행사 Scott Kelly는 국제 우주 정거장에서 지낸 한 해 동안 2인치가 자라났다. ¹⁰이러한 변화는 지구로 돌아온 후에 결국 사라진다.

¹¹방사선의 영향은 더욱 더 심각하다. ¹²지구의 자기장은 보통 우리를 해로운 방사선으로부터 보호해준다. ¹³우주에서 우리는 이 보호를 받지 못한다. ¹⁴과학자들은 우주에서 장시간 동안 방사선에 노출되는 것은 암에 걸릴 위험을 높인다고 생각한다.

¹⁵아마도 가장 흥미로운 영향은 DNA에 있을 것이다. ¹⁶Scott Kelly가 지구로 돌아왔을 때, 과학자들은 그의 유전자를 그의 일란성 쌍둥이의 그것과 비교했다. ¹⁷그들은 Scott의 유전자가 그의 형제의 것과 다르게 작용하고 있다는 것을 발견했다. ¹⁸이 변화들은 아마도 사라지지 않을 것이다. ¹⁹언젠가, 우리는 인체에 미치는 우주의 영향을 온전히 이해할 수 있을지 모른다. ²⁰그러나 그러기 위해서는 훨씬 더 많은 연구가 필요하다.

주요 어휘

- differ 다르다 • affect 영향을 끼치다 • research 연구 • fluid 유동체 • toward ~을 향해 • muscle 근육 • bone 뼈
- press 압력을 가하다 • space station 우주 정거장 • disappear 사라지다 • return 돌아오다 • effect 영향 • radiation 방사선
- serious 심각한 • magnetic field 자기장 • long-term 장기간 • cancer 암 • compare A to B A를 B와 비교하다

주요 구문

⁴First of all, the **lack** of gravity changes your appearance. ¹³In space, we **lack** this protection.
▶ 4번 문장에서는 lack이 명사로 쓰여 '부족'이라는 의미를 나타내며, 13번 문장에서는 동사로 쓰여 '~이 없다'는 의미를 나타낸다.

¹²Earth's magnetic field normally **protects** us **from** harmful radiation.
▶ protect A from B는 'A를 B로부터 보호하다'라는 의미를 나타낸다.

¹⁶When Scott Kelly returned to Earth, scientists compared his genes to **those** of his identical twin brother.
▶ those는 앞에 나온 복수명사를 대신해서 쓰인 대명사로, genes를 지칭한다.

문제 해설

Q1 중력의 부재로 인해, 얼굴은 붓고 키가 커지며 근육은 작아지고 척추가 압박을 받지 않는다고 했다. 피부의 변화는 언급되지 않았다.

Q2 세 번째 단락은 우주에서 방사능 노출이 문제가 되는 이유와 그 영향에 대해 설명하고 있으나, '이것은 지구의 깊은 암석들로 인해 발생된다.'는 의미의 (c)는 흐름과 무관하다.

Q3 우주에서의 방사능 노출을 설명한 부분에서, 지구에서는 자기장이 우리를 해로운 방사능으로부터 보호해준다고 했다.

해석 | ① 우주에서는 몸의 유동체가 아래로 향한다.

② 지구의 자기장은 해로운 방사능을 막아준다.

③ 우주의 방사능은 위험한 것으로 여겨지지 않는다.

④ Scott Kelly는 우주여행으로 인해 지금 더 뚱뚱해졌다.

⑤ Kelly의 유전자는 다른 우주비행사의 그것과 비교되었다.

Q4 우주를 여행한 Scott Kelly의 직업은 우주비행사로, 글에서는 space traveler와 astronaut 두 가지로 지칭되었다.

● READ AGAIN & THINK MORE p. 43

INFERENCE ▶ 우주에서 중력의 부재로 인해 키가 커지는 현상을 설명한 후 지구로 돌아오면 이런 변화가 사라진다고 했으므로, 돌아온 후에 커졌던 키가 원래대로 돌아오는 것을 유추할 수 있다.

해석 | 이러한 변화는 지구로 돌아온 후에 결국 사라진다.

① 우주비행사들은 돌아온 후에 더 작아진다.

② 우주비행사들은 돌아온 후에 더 약해진다.

③ 우주비행사들은 돌아온 후에도 우주에 있을 때와 같은 상태로 머무른다.

SUMMARY 해석 | 우주비행사들에 대한 연구에 따르면, ¹우주에서의 생활은 인체에 많은 면으로 영향을 미친다. 중력의 부재는 ²외모를 변화시킨다. 얼굴은 붓게 보이고, 근육은 ³더 작아지고, 키가 더 커질 지도 모른다. 이런 영향은 일단 지구로 돌아오면 ⁴사라진다. 우주에서의 해로운 ⁵방사능은 ⁶암의 위험을 증가시킬 수 있기 때문에 더 심각한 문제를 야기한다. 마지막으로, 과학자들은 한 우주비행사의 ⁷DNA가 변화한 것을 발견했다. 이것은 사라지지 않을 수 있다. 이런 영향은 더 충분히 연구되어야 할 필요가 있다.

UNIT 10 Jonas Salk

p. 44	①									
	FROM THE WORDS	ⓐ 2	ⓑ 5	ⓒ 3	ⓓ 8	ⓔ 6	ⓕ 4	ⓖ 1	ⓗ 7	ⓘ 9
p. 45	SKIM THE TEXT	③								
pp. 46-47	READ THE PASSAGE	Q1 ⑤	Q2 ④	Q3 ④	Q4 소아마비 백신을 완성하는 데 성공한 것					
p. 47	READ AGAIN & THINK MORE	INFERENCE ①								
		SUMMARY	1 summer	2 paralysis	3 flu	4 peak				
			5 testing	6 achievement	7 protected					

● SKIM THE TEXT p. 45

Q 20세기 중반 유행했던 소아마비의 백신을 발명한 조너스 소크에 대한 글이므로 제목으로 ③이 알맞다.

해석 | ① 세계 최초의 백신 ② 소아마비: 얼마나 무서운 질병인가 ③ 한 과학자의 위대한 의학적 성공

직독직해

¹ In the mid-20th century, / summer was a scary time / for many parents.
20세기 중반에 / 여름은 무서운 시기였다 / 많은 부모들에게.

² That is because / thousands of kids became infected with polio. ³ Polio is a
그것은 ~ 때문이다 / 수천 명의 아이들이 소아마비에 감염되었기. 소아마비는

virus / that spread easily / during the warmer months. ⁴ It mainly affected
바이러스이다 / 쉽게 퍼졌던 / 따뜻한 달에. 그것은 주로 아이들에게

children. ⁵ At first, / polio feels like the flu, / causing fever, sore throat, and
영향을 미쳤다. 처음에 / 소아마비는 독감 같이 느껴진다 / 열이 나고 목이 아프고 몸살을 일으켜서.

body aches. ⁶ But it can cause paralysis or even death. ⁷ There was no cure.
그러나 그것은 마비나 심지어는 사망에 이르게 까지도 할 수 있다. 치료법은 없었다.

⁸ Then came Jonas Salk.
그때 조너스 소크가 등장했다.

⁹ Jonas Salk was a medical researcher / who was born / in New York in 1914.
조너스 소크는 의학 연구원이었다 / 태어난 / 1914년에 뉴욕에서.

¹⁰ He was the first member of his family / to go to college. ¹¹ As a medical
그는 가족 중 (~한) 첫 번째 일원이었다 / 대학에 들어간. 의대 학생으로서

student, / he studied the flu virus and / later helped develop flu vaccines.
/ 그는 독감 바이러스를 공부했고 / 후에 독감 백신을 발전시키는데 도움을 주었다.

¹² In the late 1940s, / Salk became the head / of his own research laboratory. ¹³ He
1940년대 후반에 / 소크는 수장이 되었다 / 자신의 연구 실험실의. 그는

began working / on a vaccine for polio. ¹⁴ At that time, / the disease was at its
연구를 시작했다 / 소아마비 백신에 대한. 그 당시 / 이 병은 최고조에 달해 있었다.

peak. ¹⁵ It killed or paralyzed / more than 500,000 people / worldwide every year.
그것은 죽이거나 마비시켰다 / 50만 명 이상의 사람들을 / 전 세계적으로 매년.

¹⁶ By 1950, / Salk started testing his polio vaccine, / and he perfected it / in 1955.
1950년에 이르러 / 소크는 그의 소아마비 백신을 시험하기 시작했고 / 그는 그것을 완성시켰다 / 1955년에.

¹⁷ In April of that year, / Salk announced his achievement / over the radio.
그 해 4월 / 소크는 그의 성취를 발표했다 / 라디오를 통해.

¹⁸ His success in creating an effective vaccine / made him very famous.
효과적인 백신을 만드는 그의 성공은 / 그를 매우 유명하게 만들었다.

¹⁹ Today, / most people around the world are protected / against polio.
오늘날 / 세계적으로 대부분의 사람들은 보호받는다 / 소아마비로부터.

²⁰ Actually, it has nearly died out. ²¹ And Jonas Salk is remembered / as a hero /
실제로, 그것은 거의 소멸되었다고 할 수 있다. 그리고 조너스 소크는 기억된다 / 영웅으로 /

who saved countless lives.
수많은 생명을 살려낸.

전문해석

¹ 20세기 중반에, 여름은 많은 부모들에게 무서운 시기였다. ² 그것은 수천 명의 아이들이 소아마비에 감염되었기 때문이다. ³ 소아마비는 따뜻한 달에 쉽게 퍼졌던 바이러스이다. ⁴ 그것은 주로 아이들에게 영향을 미쳤다. ⁵ 처음에, 소아마비는 열이 나고 목이 아프고 몸살을 일으켜서, 독감 같이 느껴진다. ⁶ 그러나 그것은 마비나 심지어는 사망에 이르게 까지도 할 수 있다. ⁷ 치료법은 없었다. ⁸ 그때 조너스 소크가 등장했다.
⁹ 조너스 소크는 1914년에 뉴욕에서 태어난 의학 연구원이었다. ¹⁰ 그는 가족 중 대학에 들어간 첫 번째 일원이었다. ¹¹ 의대 학생으로서, 그는 독감 바이러스를 공부했고, 후에 독감 백신을 발전시키는데 도움을 주었다. ¹² 1940년대 후반에, 소크는 자신의 연구 실험실의 수장이 되었다. ¹³ 그는 소아마비 백신에 대한 연구를 시작했다. ¹⁴ 그 당시, 이 병은 최고조에 달해 있었다. ¹⁵ 그것은 전 세계적으로 매년 50만 명 이상의 사람들을 죽이거나 마비시켰다.
¹⁶ 1950년에 이르러, 소크는 그의 소아마비 백신을 시험하기 시작했고, 그는 1955년에 그것을 완성시켰다. ¹⁷ 그 해 4월, 소크는 그의 성취를 라디오를 통해 발표했다. ¹⁸ 효과적인 백신을 만드는 그의 성공은 그를 매우 유명하게 만들었다.
¹⁹ 오늘날, 세계적으로 대부분의 사람들은 소아마비로부터 보호받는다. ²⁰ 실제적으로, 그것은 거의 소멸되었다고 할 수 있다. ²¹ 그리고 조너스 소크는 수많은 생명을 살려낸 영웅으로 기억된다.

주요 어휘

• mid-20th century 20세기 중반 • thousands of 수천의 • flu 독감 • sore throat 인후염 • researcher 연구원 • head 책임자
• achievement 성취 • success 성공 • create 만들어 내다, 창조하다

주요 구문

⁵ At first, polio felt like the flu, **causing fever, sore throat, and body aches**.
▶ causing은 and it(polio) caused ~에서 접속사와 공통 주어를 삭제하고, 능동의 의미인 caused를 현재분사로 바꾸어 분사구문으로 나타낸 것이다.

[9] Jonas Salk was *a medical researcher* **who** was born in New York in 1914.
 ▶ who는 사람 선행사를 갖는 주격 관계대명사로, 동사가 이어져 나온다.

[18] His success in creating an effective vaccine **made** *him very famous*.
 ▶ 「make + 목적어 + 목적격 보어(형용사)」 구조로 '(목적어)를 ~한 상태로 만들다'라는 의미를 나타낸다.

문제 해설

Q1 20세기 중반의 여름이 부모들에게 무서운 기간이었다고 한 후, 그 이유를 설명하고 있다. 따라서 이유를 나타내는 That is because가 가장 적절하다.
 해석 | ① 그 이외에, ② 더욱이, ③ 그렇게 해서 ~된 것이다 ④ 다른 한편으로는, ⑤ 왜냐하면 ~이기 때문이다

Q2 나머지 모두는 polio(소아마비)를 가리키는 반면, (d)는 polio vaccine(소아마비 백신)을 가리킨다.

Q3 백신을 시험한 시기는 언급되었지만, 어떤 방법으로 시험되었는지는 언급되지 않았다.
 해석 | ① 그 질병이 아이들에게 미친 영향 ② 소크가 소아마비를 연구하기 전에 한 것 ③ 소아마비가 가장 치명적이었던 시기
 ④ 백신이 시험된 방법 ⑤ 백신이 발표된 시기

Q4 연구하던 소아마비 백신을 완성하는데 성공한 후, 그 성과를 라디오에서 발표했다고 했다.

● READ AGAIN & THINK MORE p. 47

INFERENCE ▶ 소크는 가족 중에서 대학에 들어간 첫 번째 일원이었다는 문장에서 다른 가족들은 대학 이상의 교육을 받지 못했음을 짐작할 수 있다.
 해석 | 그는 가족 중 대학에 들어간 첫 번째 일원이었다.
 ① 소크의 부모님은 높은 수준의 교육을 받지 못했다.
 ② 소크의 다른 가족 구성원들은 매우 똑똑하지 않았다.
 ③ 소크의 가족은 그의 과학 경력을 지원해주고 싶어 하지 않았다.

SUMMARY 해석 | 1990년대에는 [1] 여름에 많은 아이들이 소아마비에 걸렸다. 소아마비 바이러스는 쉽게 퍼졌고 [2] 마비나 심지어는 죽음도 초래했다. 그것은 치료법이 없었다. 의학 연구원인 조너스 소크는 [3] 독감을 공부하고 그것의 백신을 발명하는 것을 도왔다. 1940년대, 소아마비가 [4] 절정에 이르렀을 때, 소크는 소아마비 백신 연구에 착수했다. 그는 1950년대 그것을 [5] 시험하기 시작했고 1955년에 완성했다. 그 [6] 성과는 라디오에서 발표되었고, 소크를 유명하게 만들었다. 소크 덕분에, 지금 대부분의 사람들은 [7] 보호를 받고 있고, 이 질병은 거의 자취를 감추었다.

UNIT 11 Kvass

p. 48	②									
	FROM THE WORDS	ⓐ 7	ⓑ 2	ⓒ 4	ⓓ 6	ⓔ 8	ⓕ 1	ⓖ 9	ⓗ 5	ⓘ 3
p. 49	SKIM THE TEXT	①								
pp. 50-51	READ THE PASSAGE	Q1 ③		Q2 ②		Q3 ③				
		Q4 깨끗한 물을 구하기 힘들 때에도 크바스는 안전하게 마실 수 있는 것								
p. 51	READ AGAIN & THINK MORE	INFERENCE ②								
		SUMMARY 1 kvass 2 water 3 bubbles 4 sour 5 alcohol								
		6 safe 7 flavor								

Q 러시아의 인기 음료 크바스의 긴 역사와 만드는 방법, 인기가 있는 이유 등에 대해 설명한 글이므로 요지로는 ①이 알맞다.

해석 | ① 크바스는 긴 역사를 가진 매우 인기 있는 러시아 음료이다.
② 크바스는 단지 러시아의 음료일 뿐 아니라 세계적으로 사랑 받는다.
③ 크바스를 만드는 것은 힘들지만, 그것은 중요한 러시아의 전통이다.

● READ THE PASSAGE p. 50

직독직해

1 During hot summer days in Russia, / people line up / to buy a cold, bubbly
러시아의 더운 여름날 / 사람들은 줄을 선다 / 차갑고 거품이 나는 음료를 사기 위해

drink / on the street. **2** This drink is kvass, / sometimes called "Russian cola"
/ 길거리에서. 이것은 크바스이다 / 때로는 '러시아의 콜라' 혹은

or "liquid bread." **3** It has been popular / with Russians for centuries.
'액체 빵'으로 불리는. 이것은 인기가 있었다 / 러시아 사람에게 세기에 걸쳐.

4 Historians are not sure / when people started making kvass. **5** It was first
역사가들은 확실히 알지 못한다 / 사람들이 언제 크바스를 만들기 시작했는지. 그것은 문자 기록상에

mentioned in writing / in 989 BCE. **6** But it was probably invented / hundreds
처음 언급되었다 / 기원전 989년에. 그러나 그것은 필시 발명되었을 것이다 /

of years before that. **7** Over time, / the drink spread / from Russia to its
그에 수백 년 앞서. 시간이 지나면서 / 이 음료는 퍼졌다 / 러시아에서부터 주변국들로

neighbors, / including Ukraine and Poland.
/ 우크라이나와 폴란드를 포함한.

8 Making kvass is pretty simple. **9** Rye bread is soaked in water. **10** Then yeast is
크바스를 만드는 것은 꽤 간단하다. 호밀빵이 물에 푹 담가진다. 그런 다음에 효모가

added, / which reacts with the sugar in the bread. **11** The reaction creates
첨가되는데 / 그것은 빵에 있는 당분과 반응한다. 이 반응은 거품을 생성한다

bubbles / and a small amount of acid. **12** This gives the drink a slightly
/ 소량의 산과. 이는 음료에 살짝 신맛을 준다.

sour flavor. **13** The process is similar / to making beer, / but kvass has almost
이 과정은 비슷하지만 / 맥주를 만드는 것과 / 크바스에는

no alcohol content (0.05-1.44%). **14** It is enjoyed / by people of all ages.
알코올 함유량이 거의 없다(0.05-1.44%). 그것은 즐겨진다 / 모든 연령의 사람들에 의해.

15 The acid in kvass doesn't only improve the taste. **16** It also kills bacteria. **17** When
크바스에 있는 산은 맛을 향상시키는 것만이 아니다. 그것은 또한 박테리아를 죽인다.

clean water is hard to find, / kvass is still safe to drink. **18** This helps explain its
깨끗한 물이 찾기 힘들 때 / 크바스는 여전히 마시기 안전하다. 이는 그것의 인기를 설명하는데

popularity / over the years. **19** It is the flavor, / however, / that people really love.
도움을 준다 / 수년에 걸친. 맛이다 / 그러나 / 사람들이 정말로 좋아하는 것은.

20 As an old Russian saying goes, / "Bad Kvass is better than good water."
옛날 러시아 속담에도 있듯이 / '나쁜 크바스가 좋은 물보다 낫다.'

전문해석

1 러시아의 더운 여름날, 사람들은 차갑고 거품이 나는 음료를 사기 위해 길거리에서 줄을 선다. **2** 이것은 때로는 '러시아의 콜라' 혹은 '액체 빵'으로 불리는 크바스이다. **3** 이것은 세기에 걸쳐 러시아 사람들에게 인기가 있었다.

4 역사가들은 사람들이 언제 크바스를 만들기 시작했는지 확실히 알지 못한다. **5** 그것은 기원전 989년에 문자 기록상에 처음 언급되었다. **6** 그러나 그것은 필시 그에 수백 년 앞서 발명되었을 것이다. **7** 시간이 지나면서, 이 음료는 러시아에서부터 우크라이나와 폴란드를 포함한 주변국들로 퍼졌다. **8** 크바스를 만드는 것은 꽤 간단하다. **9** 호밀빵이 물에 푹 담가진다. **10** 그런 다음에 효모가 첨가되는데, 그것은 빵에 있는 당분과 반응한다. **11** 이 반응은 거품과 소량의 산을 생성시킨다. **12** 이는 음료에 살짝 신맛을 준다. **13** 이 과정은 맥주를 만드는 것과 비슷하지만, 크바스에는 알코올 함유량이 거의 없다(0.05-1.44%). **14** 그것은 모든 연령의 사람들에 의해 즐겨진다.

15 크바스에 있는 산은 맛을 향상시키는 것만이 아니다. **16** 그것은 또한 박테리아를 죽인다. **17** 깨끗한 물이 찾기 힘들 때, 크바스는 여전히 마시기 안전하다. **18** 이는 수년에 걸친 그것의 인기를 설명하는데 도움을 준다. **19** 그러나, 사람들이 정말로 좋아하는 것은 맛이다. 옛날 러시아 속담에도 있듯이, '나쁜 크바스가 좋은 물보다 낫다.'

주요 어휘

• historian 역사가 • mention 언급하다 • BCE (Before the Common Era) 기원전 • hundreds of 수백의 • neighbor 이웃 나라
• an amount of ~의 양 • add 첨가하다 • slightly 살짝, 약간 • sour 신 • content 함유량 • improve 향상시키다 • saying 속담

4 Historians are not sure **when people started making kvass**.

▶ 의문사 when이 이끄는 간접의문문 형태의 명사절이다. 어순은 「의문사 + 주어 + 동사」이다.

7 Over time, the drink **spread from** *Russia* **to** *its neighbors*, including Ukraine and Poland.

▶ spread from *A* to *B*는 'A에서부터 B로 퍼지다'라는 의미이다.

19 **It is** *the flavor*, however, **that** people really love.

▶ 「It is ~ that...」 강조 구문으로, That people really love is the flavor에서 the flavor를 강조하기 위해 문장 구조를 바꾸어 썼다.

문제 해설

Q1 크바스는 차고 거품이 나는 것으로, 러시아 콜라나 액체 빵으로 불린다고 했으므로 빈칸에는 drink가 가장 알맞다.

해석 | ① 맥주 　② 빵 　③ 음료 　④ 음식 　⑤ 물

Q2 크바스를 만드는 과정을 설명하는 부분으로, 처음에 호밀빵을 물에 적신 후 그 다음에 효모가 첨가되고(B), 그 반응으로 인해 거품과 산이 생성되며(A), 그 결과 살짝 신맛이 생겨나는(C) 과정으로 이어지는 것이 가장 적절하다.

Q3 크바스를 만드는 방법과 재료는 설명되어 있지만 크바스를 만드는 데 걸리는 시간은 언급되지 않았다.

해석 | ① 어떤 나라에서 사람들이 크바스를 마시는가?

② 크바스의 주요 재료는 무엇인가?

③ 크바스를 만드는데 걸리는 시간은 얼마인가?

④ 크바스에 함유된 알코올의 양은 얼마인가?

⑤ 크바스가 그토록 인기 있는 이유는 무엇인가?

Q4 앞에서 깨끗한 물을 구하기 힘들 때에도 크바스는 안전하게 마실 수 있다고 언급한 후, 이 때문에 크바스가 오래도록 인기를 끌고 있다고 했다.

● READ AGAIN & THINK MORE　p. 51

INFERENCE　▶ 러시아인들이 크바스를 정말로 좋아하는 것은 맛 때문이라고 했으며, 러시아의 속담을 인용하며 많은 러시아인들이 물보다 크바스의 맛을 선호한다는 뜻을 담고 있다.

해석 | 옛 러시아 속담에도 있듯이, '나쁜 크바스가 좋은 물보다 더 낫다.'

① 좋은 크바스를 만들기 위해 좋은 물이 필요하다.

② 많은 러시아인들은 물보다 크바스를 마시는 것을 선호한다.

③ 러시아인들은 크바스를 마시는 것이 건강을 위해 필요하다고 믿는다.

SUMMARY　해석 | 수세기에 걸쳐, 러시아인들은 더운 여름에 차가운 **1** 크바스를 마시는 것을 즐겨왔다. 크바스는 우선 호밀빵을 **2** 물에 적시는 것으로 만들어진다. 효모가 첨가되면, 그 반응이 **3** 거품들과 소량의 산을 생성한다. 이산은 맛을 살짝 **4** 시게 만든다. 크바스는 맥주와 비슷하지만, **5** 알코올이 거의 없다. 안에 있는 산은 박테리아를 죽이므로, 깨끗한 물이 없을 때에 이것은 마시기에 **6** 안전하다. 그러나 대부분의 사람들은 그 **7** 맛을 좋아하기 때문에 그것을 마신다.

UNIT 12 Life Hacks for Students

p. 52		②
	FROM THE WORDS	ⓐ 9 ⓑ 1 ⓒ 4 ⓓ 6 ⓔ 3 ⓕ 2 ⓖ 7 ⓗ 8 ⓘ 5
p. 53	SKIM THE TEXT	②
pp. 54-55	READ THE PASSAGE	Q1 ③ Q2 ① Q3 (연구에 따르면) 파란색 잉크로 쓴 것은 기억하기가 더 쉽다.
		Q4 ⑤
p. 55	READ AGAIN & THINK MORE	(INFERENCE) ③

(SUMMARY) **1** tricks [tips] **2** favorite **3** ready **4** time
5 blank **6** blue **7** concentration

● SKIM THE TEXT p. 53

Q 학기가 새로 시작되었음을 알리면서, 학기를 더욱 유용하고 알차게 보낼 수 있는 여러 가지 방법을 제시하고 있는 글이므로 ②가 제목으로 가장 알맞다.
해석 | ① 시험을 더 잘 보기 위한 조언들 ② 공부를 좀 더 효과적으로 하는 법 ③ 학기를 위한 목표 설정

● READ THE PASSAGE p. 54

직독직해

¹Another school semester has begun. ²Over the years, / I've learned a few
또 하나의 새 학기가 시작되었다. 수년에 걸쳐 / 나는 몇 가지 방법을

tricks / that help me / manage my time, / study more efficiently, / and
깨우쳤다 / 도움을 주는 / 내 시간을 관리하고 / 더욱 효과적으로 공부하고 /

control my stress. ³I hope / you find them useful, too.
스트레스를 조절하는 데. 나는 바란다 / 여러분들도 그것이 유용한 것을 알기를.

⁴My first tip works for anyone, / but it's especially valuable / if you often run late: /
내 첫 번째 조언은 누구에게나 효과가 있지만 / 특히 가치가 있다 / 당신이 자주 늦는다면 /

Make a playlist / of some of your favorite upbeat songs. ⁵The playlist should last
선곡 목록을 만들어라 / 당신이 가장 좋아하는 신나는 노래들로. 그 선곡 목록은

the same amount of time / that you need / to get ready for school. ⁶Start playing
같은 시간 동안 지속되어야 한다 / 당신이 필요로 하는 / 학교 가기 위해 준비하는 데. 그것을 재생하기

it / as soon as you wake up. ⁷The music will both boost your mood / and help
시작하라 / 당신이 일어나자마자. 그 음악은 당신의 기운을 북돋고 / 시간의 흐름을

you keep track of time. ⁸When the playlist is over, / you know / it's time to go.
따라가는 데 도움을 줄 것이다. 선곡 목록이 끝나면 / 당신은 알게 된다 / 가야 할 시간임을.

⁹Next, / as you know, / taking good notes in class is essential. ¹⁰I always leave /
다음으로 / 당신도 알다시피 / 수업 시간에 필기를 잘 하는 것은 필수적이다. 나는 늘 남겨둔다 /

the first few pages in my notebooks blank. ¹¹That way, / at exam time, / I can
내 공책의 처음 몇 쪽을 빈 채로. 그렇게 하면 / 시험 기간에 / 나는

use those pages / to create a table of contents. ¹²I also suggest / writing in
그 쪽들을 사용할 수 있다 / 목차를 만드는 데. 나는 또한 제안한다 / 파란색 잉크로

전문해석

¹또 하나의 새 학기가 시작되었다. ²수년에 걸쳐, 나는 내 시간을 관리하고, 더욱 효과적으로 공부하고, 스트레스를 조절하는 데 도움을 주는 몇 가지 방법을 깨우쳤다. ³나는 여러분들도 그것이 유용한 것을 알기를 바란다.

⁴내 첫 번째 조언은 누구에게나 효과가 있지만, 당신이 자주 늦는다면 특히 가치가 있다: 당신이 가장 좋아하는 신나는 노래들로 선곡 목록을 만들어라. ⁵그 선곡 목록은 학교 가기 위해 준비하는 데 당신이 필요로 하는 시간과 같은 시간 동안 지속되어야 한다. ⁶당신이 일어나자마자 그것을 재생하기 시작하라. ⁷그 음악은 당신의 기운을 북돋우고 시간의 흐름을 따라가는 데 도움을 줄 것이다. ⁸선곡 목록이 끝나면, 당신은 가야 할 시간임을 알게 된다.

⁹다음으로, 당신도 알다시피, 수업 시간에 필기를 잘 하는 것은 필수적이다. ¹⁰나는 내 공책의 처음 몇 쪽을 늘 빈 채로 남겨둔다. ¹¹그렇게 하면, 시험 기간에, 나는 그 쪽들을 목차를 만드는 데 사용할 수 있다.

blue ink. **¹³Research shows** / that notes written in blue are easier to remember.
쓰는 것을.　　　연구는 보여준다　　　/ 파란색 잉크로 쓴 필기가 기억하기에 더 쉽다는 것을.

¹⁴Finally, / keep a supply of peppermint candy / in your backpack. **¹⁵It sounds**
마지막으로 / 박하사탕을 비축해 두어라　　　　　　　　/ 당신의 책가방에.　　　　이상하게

strange, / but peppermint is proven / to improve your concentration / and help
들리겠지만 / 박하는 증명되었다　　　　　　　/ 집중력을 향상시키고　　　　　/ 긴장을 풀게

you relax. **¹⁶Try it** / while you're studying, and / — if your teacher allows it — /
도와주는 것으로. 시도해 보아라 / 당신이 공부를 하는 동안에 그리고 / 만약 당신의 선생님이 허락한다면　　/

while you're taking tests.
시험을 보는 동안에도.

¹²나는 또한 파란색 잉크로 쓰는 것을 제안한다. **¹³**연구는 파란색 잉크로 쓴 필기가 기억하기에 더 쉽다는 것을 보여준다.

¹⁴마지막으로, 당신의 책가방에 박하사탕을 비축해 두어라. **¹⁵**이상하게 들리겠지만, 박하는 집중력을 향상시키고 긴장을 풀게 도와주는 것으로 증명되었다. **¹⁶**당신이 공부를 하는 동안에, 그리고 만약 당신의 선생님이 허락한다면, 시험을 보는 동안에도 시도해 보아라.

주요 어휘

- **manage** (시간을 합리적으로) 이용하다　• **tip** 조언　• **playlist** 선곡 목록　• **mood** 기운, 기분　• **keep track of** ~에 대해 계속 알고 있다
- **leave** 남겨두다　• **supply** 비축　• **prove** 증명하다　• **allow** 허락하다

주요 구문

² *Over the years,* I**'ve learned** a few tricks **that** *help me manage my time.* ▶ have learned는 「have + p.p.」 형태의 현재 완료로 '~해오고 있다'는 계속의 의미를 나타낸다. 시간이 과거에서부터 현재까지 걸쳐져 있음을 나타내는 over the years라는 부사구가 함께 쓰였다. 주격 관계대명사 that이 이끄는 절 내에는 「help + 목적어 + 목적격 보어(원형부정사)」 구조가 쓰였다. help의 목적격 보어 자리에는 원형부정사와 to부정사 모두 가능하다.

³ I hope **(that)** you **find them useful,** too. ▶ 동사 hope 뒤에 명사절을 이끄는 접속사 that이 생략되었다. that절은 「find + 목적어 + 목적격 보어(형용사)」 구조로 '(목적어)가 ~하다고 알게 되다'라는 의미이다.

⁷ The music will **both** *boost* your mood **and** *help* you keep track of time. ▶ both A and B의 구조인데, 이때 A와 B는 병렬구조로 동등한 형태여야 한다. 이 문장에서는 boost, help 둘 다 조동사 will 뒤에 이어지는 동사원형의 형태이다.

문제 해설

Q1 공책에 대해 앞의 몇 장을 비워 두고 쓰라는 팁은 거론되었지만, 좋은 공책을 고르는 법은 언급되지 않았다.

Q2 등교를 준비하는 시간과 음악 재생 시간을 동일하게 만들어 두었을 때, 음악 재생이 끝나면 갈 시간을 안다는 내용이 되어야 하므로 ①이 적절하다.
　　해석 | ① 가야 할 시간이다　② 이미 늦었다　③ 당신이 그것을 꺼야 한다　④ 당신이 준비가 되지 않았다　⑤ 당신이 그 음악을 정말로 좋아한다

Q3 파란색 잉크로 쓸 것을 제안한다고 하는 (a) 뒤에 그 이유가 나오고 있다. 연구에 따르면 파란색 잉크로 쓴 것은 기억을 하기가 더 쉽다.

Q4 박하사탕이 집중력을 높이는 데 도움이 된다고 말하며, 선생님이 허락하는 한 시험 시간에도 시도해 보라고 했다. 따라서 허락이 되지 않을 경우도 있을 수 있음을 알 수 있다.

● READ AGAIN & THINK MORE　p. 55

INFERENCE　▶ 학습 효과를 높이는 조언의 하나로, 노트의 앞부분을 비워 두고 그 부분을 목차로 쓰라고 했다. 즉 잘 정리된 필기를 하는 것이 중요하다고 생각하고 있음을 알 수 있다.
　　해석 | 그렇게 하면, 시험 기간에, 나는 그 쪽들을 목차를 만드는 데 사용할 수 있다.
　　　　① 글쓴이는 많은 학생들이 충분한 필기를 하지 않는다고 생각한다.
　　　　② 글쓴이는 당신이 가장 스트레스를 받을 때가 시험 시간이라고 생각한다.
　　　　③ 글쓴이는 당신의 필기가 잘 정리되어 있는 것이 중요하다고 생각한다.

SUMMARY　해석 | 내가 공부를 더 잘하고 스트레스를 조절하도록 도와주는 몇 가지 **¹**요령들이 있습니다. 첫 번째, **²**가장 좋아하는 노래들의 목록을 만드세요. 그 목록은 당신이 **³**준비가 되는 데 걸리는 시간과 같은 길이 동안 지속되어야 합니다. 그것이 끝나면, 당신은 갈 준비가 된 **⁴**시간임을 알 수 있습니다. 공책의 처음 몇 쪽을 **⁵**비워 두세요, 그렇게 하면 나중에 목차를 만들 수 있습니다. **⁶**파란색 잉크로 필기를 하는 것은 기억에 도움을 줄 수 있습니다. 마지막으로, 공부하는 동안이나 시험을 보는 동안, 박하사탕을 먹어 보세요. 그것은 당신이 긴장을 풀게 해주고 **⁷**집중을 도와줍니다.

p. 56　①

FROM THE WORDS　ⓐ 8　ⓑ 4　ⓒ 6　ⓓ 3　ⓔ 2　ⓕ 9　ⓖ 1　ⓗ 5　ⓘ 7

p. 57　**SKIM THE TEXT**　③

pp. 58-59　**READ THE PASSAGE**　Q1 ②　Q2 ④　Q3 (a) efficiency (b) reliability　Q4 ④

p. 59　**READ AGAIN & THINK MORE**　INFERENCE ②

SUMMARY　1 lunches [meals]　2 traffic　3 service　4 thousands
5 bicycles　6 tins　7 self-employed

◉ SKIM THE TEXT　p. 57

Q 다바왈라 시스템이 어떻게 생겨나고 발전했는지, 그리고 오늘날 그들의 지위는 어떤지를 소개하고 있는 글이므로 주제로 ③이 알맞다.

해석 | ① 최초로 다바왈라를 고용한 남자　② 다바왈라에 의해 배달되는 음식의 질　③ 다바왈라의 역사와 정보

◉ READ THE PASSAGE　p. 58

직독직해

¹ In 1890, / a banker in Mumbai, India, had a brilliant idea. ² His name was
1890년에 / 인도 뭄바이의 한 은행가가 훌륭한 생각을 해냈다. 　그의 이름은

Mahadeo Havaji Bachche. ³ He wanted to enjoy home-cooked meals / for lunch.
Mahadeo Havaji Bachche였다. 　그는 집에서 만든 식사를 즐기고 싶었다 / 점심으로.

⁴ Many other office workers did, too. ⁵ But this was difficult / because of Mumbai's
다른 많은 사무실 근로자도 그러했다. 　그러나 이것은 힘들었다 / 뭄바이의 끔찍한

terrible traffic. ⁶ Trips home for lunch were almost impossible. ⁷ So Bachche began
교통 상황 때문에. 　점심을 위해 집에 가는 것은 거의 불가능했다. 　그래서 Bachche는

a meal-delivery service. ⁸ It started with about 100 men, / but those 100 men
식사 배달 서비스를 시작했다. 　그것은 약 100명으로 시작했지만 / 그 100명은 훗날

would later grow / into the thousands. ⁹ Today they are known as *dabbawalas*.
늘어난다 / 수천 명으로. 　오늘날 그들은 다바왈라라고 불린다.

¹⁰ *Dabbawala* can be translated / as "one who carries a box." ¹¹ Those boxes are
다바왈라는 번역될 수 있다 / '상자를 나르는 사람'으로. 　이 박스들은

actually large metal tins / that usually contain rice, curry, vegetables, bread,
실제로는 커다란 금속 용기이다 / 보통 안에 쌀, 카레, 야채, 빵, 디저트를 담고 있는.

and a dessert. ¹² The 5,000 *dabbawalas* deliver about 200,000 / of these
　5천명의 다바왈라들은 20만 개 정도 배달한다 /

home-cooked lunches / every day. ¹³ To transport the meals, / they use
집에서 만든 이런 점심을 / 매일. 　식사를 옮기기 위해 / 그들은

the local railways / as well as bicycles. ¹⁴ They also pick up the tins / when their
지역 철도를 이용한다 / 자전거뿐만 아니라. 　그들은 또한 이 용기들을 찾고 / 그들의 고객들이

전문해석

¹ 1890년에, 인도 뭄바이의 한 은행가가 훌륭한 생각을 해냈다. ² 그의 이름은 Mahadeo Havaji Bachche였다. ³ 그는 점심으로 집에서 만든 식사를 즐기고 싶었다. ⁴ 다른 많은 사무실 근로자도 그러했다. ⁵ 그러나 이것은 뭄바이의 끔찍한 교통 상황 때문에 힘들었다. ⁶ 점심을 위해 집에 가는 것은 거의 불가능했다. ⁷ 그래서 Bachche는 식사 배달 서비스를 시작했다. ⁸ 그것은 약 100명으로 시작했지만, 그 100명은 훗날 수천 명으로 늘어난다. ⁹ 오늘날 그들은 다바왈라라고 불린다. ¹⁰ 다바왈라는 '상자를 나르는 사람'으로 번역될 수 있다. ¹¹ 이 상자들은 보통 안에 쌀, 카레, 야채, 빵, 디저트를 담고 있는, 실제로는 커다란 금속 용기이다. ¹² 5천명의 다바왈라들은 집에서 만든 이런 점심을 매일 20만 개 정도 배달한다. ¹³ 식사를 옮기기 위해, 그들은 자전거뿐만 아니라 지역 철도를 이용한다. ¹⁴ 그들은 또한 그들의 고객들이 식사를 마칠 때 이 용기들을 찾고, 그것들을 집으로 반납한다. ¹⁵ 그들은 실수를 거의 하

customers finish eating, / and they return them home. ¹⁵ They make very few
식사를 마칠 때 / 그것들을 집으로 반납한다. 그들은 실수를 거의 하지 않고

mistakes / and are rarely late. ¹⁶ These workers are self-employed / and make
/ 좀처럼 늦지 않는다. 이 일꾼들은 자영업자이며 / 돈벌이가

a good living / by local standards. ¹⁷ They get paid / about 125 dollars per month.
좋은 편이다 / 지역 기준으로. 그들은 받는다 / 한 달에 125달러 정도를.

¹⁸ Most take pride / in their work.
대부분은 자부심을 가진다 / 그들의 직업에.

¹⁹ They have become world-famous / for their efficiency and reliability. ²⁰ Even
그리고 그들은 세계적으로 유명해졌다 / 그들의 효율성과 신뢰성으로. 심지어는

researchers at Harvard Business School have studied the *dabbawalas'* system.
하버드 경영대학원의 연구원들이 다바왈라의 시스템을 연구하기도 했다.

지 않고 좀처럼 늦지 않는다. ¹⁶ 이 일꾼들은 자영업자이며, 지역 기준으로 돈벌이가 좋은 편이다. ¹⁷ 그들은 한 달에 125달러 정도를 받는다. ¹⁸ 대부분은 그들의 직업에 자부심을 가진다.

¹⁹ 그들은 그들의 효율성과 신뢰성으로 세계적으로 유명해졌다. ²⁰ 심지어는 하버드 경영대학원의 연구원들이 다바왈라의 시스템을 연구하기도 했다.

주요 어휘

• home-cooked 집에서 만든 • traffic 교통 • meal-delivery 식사 배달 • local 지역의 • railway 철도
• *A* as well as *B* A뿐만 아니라 B도 • rarely 좀처럼 ~하지 않는 • make a good living 돈벌이가 좋다 • standard 기준
• get paid (돈을) 받다 • take pride 자부심을 가지다 • world-famous 세계적으로 유명한

주요 구문

¹¹ Those boxes are actually *large metal tins* **that** usually contain rice, curry, vegetables, bread, and a dessert.
▶ that은 사물 선행사 large metal tins뒤에 나오는 주격 관계대명사이다. 동사가 이어지며 which로 바꾸어 쓸 수 있다.

¹³ **To transport the meals**, they use the local railways as well as bicycles.
▶ To transport the meals는 to부정사구로, to부정사의 부사적 용법 중 '~하기 위해서'라는 목적의 의미를 나타낸다.

¹⁹ And they **have become** world-famous for their efficiency and reliability.
▶ have become은 다바왈라(they)가 시작된 그때부터 지금에 이르는 시간 동안 세계적으로 유명해졌다는 '결과'의 의미를 나타내는 현재 완료이다.

문제 해설

Q1 뭄바이의 한 은행가가 집에서 만든 점심을 먹고 싶었다고 한 후에, 다른 많은 사무실 근로자들도 그랬다고 이어지는 것이 자연스럽다. did가 받는 내용이 (B) 앞 문장의 wanted to enjoy~라는 점과 too가 '또한'의 의미임에 유의한다.
해석 | 다른 많은 사무실 근로자도 그러했다.

Q2 고객들이 식사를 마치면 수거하여 돌려준다는 문맥이므로, when이 가장 알맞다.
해석 | ① ~하기 전에 ② ~대신에 ③ ~하지 않으면 ④ ~할 때 ⑤ ~하는 동안

Q3 마지막 문단에 다바왈라들이 그들의 효율성(efficiency)과 신뢰성(reliability)으로 유명하다고 했다. '효율성'은 '(a)실수를 거의 하지 않는다', '신뢰성'은 '(b)거의 늦지 않는다'는 의미를 내포한다.

Q4 다바왈라들은 오늘날 수천 명이 있으며, 자전거와 지역 철도를 이용한다. 그들은 자영업자이며 자부심을 갖고 일한다고 했다.
해석 | ① 그들은 오늘날 약 100명 정도가 있다. ② 그들은 나무로 만들어진 용기를 나른다.
③ 그들은 버스와 자전거를 탄다. ④ 그들은 점심 도시락 배달과 수거의 일을 둘 다 한다.
⑤ 그들은 한 큰 회사의 직원들이다.

● READ AGAIN & THINK MORE p. 59

[INFERENCE] ▶ 다바왈라들이 지역 기준으로 좋은 생활을 한다고 말하며, 제시한 금액이 125달러이다. 따라서 이 돈이 뭄바이 근로자들의 평균 급여보다 높음을 유추할 수 있다.
해석 | 이 일꾼들은 ... 지역 기준으로 돈벌이가 좋은 편이다. 그들은 한 달에 125달러 정도를 받는다.
① 뭄바이에서 일해서는 좋은 임금을 벌기가 힘들다.
② 많은 뭄바이의 근로자들이 다바왈라들보다 적은 돈을 번다.

③ 한 달에 125달러는 인도에서 좋은 생활을 하기에 충분하지 않다.

SUMMARY

해석 | Mahadeo Havaji Bachche는 1890년에 뭄바이에서 은행가였다. 그는 집에서 만든 **1** 점심을 먹고 싶었지만, **2** 교통 때문에 집으로 점심을 먹으러 가는 것은 힘들었다. 약 100명의 남자들로 그는 식사 배달 **3** 서비스를 시작했다. 이 배달원들은 다바왈라라고 불리며, 오늘날 **4** 수천 명의 그들이 있다. 매일, 기차나 **5** 자전거들로, 다바왈라들은 음식이 담긴 20만 개의 커다란 **6** 용기들을 뭄바이의 근로자들에게 배달한다. 그들은 **7** 자영업자이고 매우 신뢰할 수 있으며, 돈벌이가 좋다.

UNIT 14 · Nighttime in the Desert

p. 60		②
	FROM THE WORDS	ⓐ 8 ⓑ 1 ⓒ 6 ⓓ 5 ⓔ 7 ⓕ 3 ⓖ 2 ⓗ 9 ⓘ 4
p. 61	**SKIM THE TEXT**	③
pp. 62-63	**READ THE PASSAGE**	Q1 ① Q2 (1) F (2) F (3) T
		Q3 대부분의 사막 동물들이 밤에만 밖으로 나오므로 Q4 ①
p. 63	**READ AGAIN & THINK MORE**	INFERENCE ②

	SUMMARY	**1** desert	**2** animals	**3** road	**4** flashlight
		5 foot	**6** rattlesnake	**7** car	

● SKIM THE TEXT p. 61

Q 사막 여행 중, 아버지와 함께 '한밤의 드라이브'를 하며 다양한 야생 동물들을 본 재미난 경험을 묘사하고 있는 글이므로 ③이 알맞다.

해석 | ① 사막에서 캠핑을 하는 것에 대한 조언을 주려고
　　　② 독자에게 '한밤의 드라이브'를 시도해보라고 설득하려고
　　　③ 자연에서 보낸 흥미로운 경험을 묘사하려고

● READ THE PASSAGE p. 62

직독직해

1 My dad, a biology teacher, taught me / to love the outdoors. **2** I still remember
생물 교사인 우리 아빠는 나에게 가르쳐주셨다　　　/ 전원을 좋아하도록.　　　나는 아직도

our first camping trip / in the desert. **3** The first two nights, / we stayed at our
우리의 첫 캠핑 여행을 기억한다 / 사막으로의.　　　처음 이틀 밤에　　　/ 우리는 우리의

campsite / and enjoyed the stars. **4** But on the third night, / we went
야영지에서 지냈고 / 별들을 즐겼다.　　　그러나 사흘째 밤　　　/ 우리는 '한밤의 드라이브'를

"night driving."
갔다.

5 Dad said / night driving is a good way / to see desert animals. **6** Most of them
아빠는 말했다 / 한밤의 드라이브가 좋은 방법이라고 / 사막의 동물들을 보는.　　　그들 대부분은

전문해석

1 생물 교사인 우리 아빠는 나에게 전원을 좋아하도록 가르쳐주셨다. **2** 나는 아직도 사막으로의 우리의 첫 캠핑 여행을 기억한다. **3** 처음 이틀 밤에, 우리는 우리의 야영지에서 지냈고 별들을 즐겼다. **4** 그러나 사흘째 밤, 우리는 '한밤의 드라이브'를 갔다. **5** 아빠는 한밤의 드라이브가 사막의 동물들을 보는 좋은 방법이라고 말했다. **6** 그들 대부분은 땅이 식기 때문에 밤에만 밖으로 나

only come out at night, / as the ground cools. ⁷ They're especially attracted to
밤에만 밖으로 나온다 / 땅이 식기 때문에. 그들은 특히 도로에 이끌린다.

roads / because pavement cools faster. ⁸ So, after dark, / he and I took our
/ 포장도로가 빨리 식기 때문에. 그래서, 날이 저문 후에 / 아빠와 나는 손전등을 가지고

flashlights / and got into the car. ⁹ We found a side road / with no traffic.
/ 차에 탔다. 우리는 길가를 찾았다 / 교통량이 없는.

¹⁰ And dad drove very slowly / as I shined my light / out the window. ¹¹ When
그리고 아빠는 매우 천천히 운전했다 / 내가 빛을 비추는 동안 / 창밖으로.

we stopped for a closer look, / I couldn't believe it: / The road was crawling /
우리가 가까이 보기 위해 멈추었을 때 / 나는 믿을 수가 없었다 / 도로는 바글바글하게 넘치고 있었다 /

with desert life! ¹² There were dozens of lizards, geckos, and pretty (mostly
사막의 생명들로! 수십 마리의 도마뱀, 도마뱀붙이, 그리고 예쁘고 (대부분은 무해한) 뱀들이

harmless) snakes. ¹³ But my favorites were these cute little kangaroo rats.
있었다. 그러나 내가 가장 좋아한 것은 그 작고 귀여운 캥거루쥐들이었다.

¹⁴ "This is so cool," / I said, / "but why take the car? ¹⁵ Couldn't we see everything
"이거 너무 멋져요." / 내가 말했다 / "그런데 왜 차를 타고 오나요? 우리가 모든 것을 더 잘 볼 수 있지 않나요

better / on foot?"
/ 걸으면?"

¹⁶ Dad pointed to a stick in the road / and said, / "That's why." ¹⁷ I looked closer, /
아빠는 도로에 있는 막대기 같은 것을 가리켰고 / 라고 말했다 / "저게 그 이유지." 나는 자세히 들여다보았고 /

until I saw the triangular head / and heard the rattling sound. ¹⁸ It wasn't a stick;
그러자 삼각형 모양의 머리가 보였고 / 달가닥거리는 소리가 들렸다. 그것은 막대기가 아니고

it was a rattlesnake, / which has a very dangerous bite. ¹⁹ I was glad / we took
방울뱀이었는데 / 그것은 물리면 매우 위험하다. 나는 다행이었다 / 우리가

the car!
차를 타고 와서!

온다. ⁷ 그들은 포장도로가 빨리 식기 때문에 특히 도로에 이끌린다. ⁸ 그래서, 날이 저문 후에, 아빠와 나는 손전등을 가지고 차에 탔다. ⁹ 우리는 교통량이 없는 길가를 찾았다. ¹⁰ 그리고 내가 창밖으로 빛을 비추는 동안 아빠는 매우 천천히 운전했다. ¹¹ 우리가 가까이 보기 위해 멈추었을 때, 나는 믿을 수가 없었다: 도로는 사막의 생명들로 바글바글하게 넘치고 있었다! ¹² 수십 마리의 도마뱀, 도마뱀붙이, 그리고 예쁘고 (대부분은 무해한) 뱀들이 있었다. ¹³ 그러나 내가 가장 좋아한 것은 그 작고 귀여운 캥거루쥐들이었다. ¹⁴ "이거 너무 멋져요. 그런데 왜 차를 타고 오나요? ¹⁵ 걸으면 우리가 모든 것을 더 잘 볼 수 있지 않나요?" 내가 말했다. ¹⁶ 아빠는 도로에 있는 막대기 같은 것을 가리켰고, "저게 그 이유지."라고 말했다. ¹⁷ 나는 자세히 들여다보았고, 그러자 삼각형 모양의 머리가 보였고 달가닥거리는 소리가 들렸다. ¹⁸ 그것은 막대기가 아니고, 방울뱀이었는데, 그것은 물리면 매우 위험하다. ¹⁹ 나는 우리가 차를 타고 와서 다행이었다!

주요 어휘
• **campsite** 야영지 • **crawl** 기어가다 • **dozens of** 수십의, 많은 • **harmless** 무해한 • **on foot** 걸어서 • **rattle** 달가닥 거리다

주요 구문
⁶ Most of them only come out at night, **as** the ground cools. ▶ 이 문장에서 as는 '~이기 때문에'라는 의미의 접속사로 쓰였다.

¹⁰ And dad drove very slowly **as** I shined my light out the window. ▶ 이 문장에서 as는 '~하는 동안에'라는 의미의 접속사로 쓰였다.

¹⁴ "This is so cool," I said, "but **why take the car?**" ▶ why did we take the car?에서 「조동사(did) + 주어(we)」가 생략된 형태이다.

문제 해설
Q1 글쓴이가 아버지와 여행을 하며 경험한 일들이 세세하게 묘사되어 있지만, 여행한 시기는 언급되지 않았다.

Q2 (1) 글쓴이는 처음 이틀은 캠프장에서 별을 보며 지냈고, 셋째 날에 한밤의 드라이브를 나와 사막 동물들을 구경했다. (2) 글쓴이는 차에서 손전등으로 창밖을 비추었다. (3) 위험한 방울뱀에 대한 묘사가 있기 전에, mostly harmless snakes들을 많이 보았다고 했다.

Q3 밑줄 친 부분 뒤에 '한밤의 드라이브가 사막 동물들을 구경하는 데 좋은' 이유가 나와 있다. 즉, 대부분의 사막 동물들은 땅이 식는 밤에만 밖으로 나오기 때문이다.

Q4 왜 차 안에서 동물들을 구경해야 하냐고 묻는 글쓴이에게 아버지가 방울뱀을 가리키며 말한 표현을 추론하는 문제이다. 이유를 나타내는 표현 ①이 와야 자연스럽다.
해석 | ① 바로 그 이유지. ② 도움이 되어 나도 기뻐. ③ 마음껏 먹어라. ④ 무서워하지 마라. ⑤ 나도 모르겠구나.

● READ AGAIN & THINK MORE p. 63

INFERENCE

▶ 글쓴이는 방울뱀을 보고 우리가 차를 타고 와서 다행이라고 말하고 있다. 차 안에서 보지 않고 밖에서 보았다면 위험했을 것임을 의미하므로, 글쓴이가 방울뱀을 무서워함을 유추할 수 있다.

해석ㅣ 그것은 나무 막대가 아니고, 방울뱀이었다 … 나는 우리가 차를 타고 와서 다행이었다!

① 글쓴이는 너무 피곤하여 걸을 수가 없었다. ② 글쓴이는 방울뱀을 무서워한다. ③ 글쓴이는 전에 방울뱀을 본 적이 없다.

SUMMARY

해석ㅣ 나의 아버지는 캠핑 여행으로 ¹ 사막에 나를 데려가셨다. 우리는 사막 ² 동물들을 보러 '한밤의 드라이브'를 나갔는데, 그들이 대개 밤에 밖으로 나오기 때문이다. 아버지가 ³ 길을 따라 천천히 운전을 하는 동안, 나는 ⁴ 손전등을 가지고 창밖을 보았다. 나는 모든 도마뱀과 뱀, 캥거루쥐들을 보고 놀랐다. 그것은 대단히 좋았지만, 나는 아버지에게 왜 우리가 ⁵ 걸어서 가지 못하느냐고 물었다. 그가 길에 있는 ⁶ 방울뱀을 가리켰을 때, 나는 왜 우리가 ⁷ 차를 타고 왔는지 이해했다.

UNIT 15 Online Rudeness

p. 64	①									
	FROM THE WORDS	ⓐ 1	ⓑ 9	ⓒ 5	ⓓ 7	ⓔ 2	ⓕ 3	ⓖ 6	ⓗ 4	ⓘ 8
p. 65	SKIM THE TEXT	③								
pp. 66-67	READ THE PASSAGE	Q1 ⑤	Q2 ③	Q3 real life	Q4 ①					
p. 67	READ AGAIN & THINK MORE	INFERENCE ①								

SUMMARY 1 secret 2 strangers 3 new 4 smoked
5 unhealthy 6 public 7 time

● SKIM THE TEXT p. 65

Q 온라인상에서 사람들이 더욱 무례해지는 현상을 두고, 공공장소에서의 흡연이 개선된 상황을 예로 들며, 온라인상의 문제도 개선할 수 있다고 주장하는 글이므로 요지로는 ③이 알맞다.

해석ㅣ ① 소셜 미디어는 우리가 실생활에서 서로에게 대화하는 방식을 바꾸었다.

② 소셜 미디어 상의 무례함은 다른 사람들 주위에서 흡연을 하는 것과 비슷하다.

③ 우리는 다른 방면에서 개선을 해 온 것처럼 온라인 예절도 개선시킬 수 있다.

● READ THE PASSAGE p. 66

직독직해

¹ People tend to use more impolite language / online than in real life. ² They are
사람들은 더욱 실례되는 언어를 쓰는 경향이 있다 / 실생활에서 보다 온라인에서. 그들은

also more likely to be rude / to others. ³ The reasons are easy to understand.
또한 더 무례하기가 쉽다 / 다른 사람들에게. 그 이유는 이해하기 쉽다.

⁴ One is / that people can keep their identities a secret. ⁵ Another is / that users
하나는 ~이다 / 사람들이 그들의 신원을 비밀로 유지할 수가 있다는 것. 다른 하나는 ~이다 / 사용자들이

전문해석

¹ 사람들은 실생활에서 보다 온라인에서 더욱 실례되는 언어를 쓰는 경향이 있다. ² 그들은 또한 다른 사람들에게 더 무례하기가 쉽다. ³ 그 이유는 이해하기 쉽다. ⁴ 하나는 사람들이 그들의 신원을 비밀로 유지할 수

are often in a hurry. ⁶ And they can communicate with thousands of strangers /
종종 서두르는 것.　　　　　그리고 그들은 수천 명의 처음 보는 사람들과 의사소통을 할 수 있는데　　　/

online in one day — / which is not / how real life works.
온라인에서 하루에　　/ 이는 다르다　　/ 실생활이 작용하는 방식과는.

⁷ So, will social media ever be a kinder place? ⁸ Most people seem to think not.
그러면, 소셜 미디어는 더 친절한 곳이 될 수 있을까?　　　대부분의 사람들은 그렇게 생각하지 않는 듯하다.

⁹ But I believe / there is reason to be optimistic: / We are still new at social
그러나 나는 믿는다　낙관적일 이유가 있다고　　　　/ 우리는 아직 소셜 미디어에 신참이고

media, / and we can get better at it.
　　　/ 우리는 더 나아질 수 있다.

¹⁰ There is an example / from recent history. ¹¹ Not long ago, / people smoked
예가 하나 있다　　/ 최근 역사로부터.　　　오래지 않은 과거에　/ 사람들은 거의

almost everywhere. ¹² Then we learned / how unhealthy second-hand smoke is.
모든 곳에서 흡연을 했다.　　그러다가 우리는 알게 되었다 / 간접흡연이 얼마나 건강에 해로운지.

¹³ One California city banned smoking / in bars and restaurants in 1990. ¹⁴ In 2004,
캘리포니아의 한 도시는 흡연을 금지시켰다　　/ 1990년에 술집과 식당에서.　　　2004년에는

/ Ireland became the first country / to ban smoking in workplaces. ¹⁵ The idea
/ 아일랜드가 첫 번째 나라가 되었다　　/ 직장에서 흡연을 금지한.　　이러한 인식은

caught on. ¹⁶ Today, / many countries limit public smoking. ¹⁷ People support
빠르게 퍼졌다.　오늘날　/ 많은 나라들이 공공장소 흡연을 제한한다.　사람들은 이런 규정을

these rules, / because they make our shared spaces safer and more pleasant.
지지하는데　/ 그것들은 우리가 나누어 쓰는 공간들을 더욱 안전하고 쾌적한 곳으로 만들기 때문이다.

¹⁸ Social media is only about twenty years old. ¹⁹ We have overcome other
소셜 미디어는 고작 20년 정도 밖에 되지 않았다.　　　우리는 다른 나쁜 행동들을 극복해왔다

bad behaviors, / and we can overcome online rudeness, too. ²⁰ It will just take
/ 그리고 우리는 온라인 무례의 문제도 극복할 수 있다.　　그것에 단지 우리의

our time and effort.
시간과 노력이 필요할 뿐이다.

가 있다는 것이다.⁵ 다른 하나는 사용자들이 종종 서두르는 것이다. ⁶ 그리고 그들은 온라인에서 하루에 수천 명의 처음 보는 사람들과 의사소통을 할 수 있는데, 이는 실생활이 작용하는 방식과는 다르다.
⁷ 그래서, 소셜 미디어는 더 친절한 곳이 될 수 있을까? ⁸ 대부분의 사람들은 그렇게 생각하지 않는 듯하다. ⁹ 그러나 나는 낙관적일 이유가 있다고 믿는다: 우리는 아직 소셜 미디어에 신참이고, 우리는 더 나아질 수 있다.
¹⁰ 최근 역사로부터 예가 하나 있다. ¹¹ 오래지 않은 과거에, 사람들은 거의 모든 곳에서 흡연을 했다. ¹² 그러다가 우리는 간접흡연이 얼마나 건강에 해로운지 알게 되었다.
¹³ 캘리포니아의 한 도시는 1990년에 술집과 식당에서 흡연을 금지시켰다. ¹⁴ 2004년에는, 아일랜드가 직장에서 흡연을 금지한 첫 번째 나라가 되었다. ¹⁵ 이러한 인식은 빠르게 퍼졌다. ¹⁶ 오늘날, 많은 나라들이 공공장소 흡연을 제한한다. ¹⁷ 사람들은 이런 규정을 지지하는데, 그것들은 우리가 나누어 쓰는 공간들을 더욱 안전하고 쾌적한 곳으로 만들기 때문이다.
¹⁸ 소셜 미디어는 고작 20년 정도 밖에 되지 않았다. ¹⁹ 우리는 다른 나쁜 행동들을 극복해왔다. 그리고 우리는 온라인 무례의 문제도 극복할 수 있다. ²⁰ 그것에 단지 우리의 시간과 노력이 필요할 뿐이다.

주요 어휘

• be likely to ~하기가 쉽다　• rude 무례한, 예의 없는　• workplace 직장　• catch on 유행하다　• limit 제한하다　• pleasant 쾌적한
• behavior 행동　• rudeness 무례

주요 구문

⁴ One is that people can **keep** *their identities a secret*.
▶ 「keep + 목적어 + 목적격 보어(명사)」의 구조로 '(목적어)를 ~로 유지하다'라는 의미를 나타낸다.

⁶ And *they can communicate with thousands of strangers online in one day* — **which** is not how real life works.
▶ which는 앞 문장 전체를 선행사로 받으며, 관계대명사의 계속적 용법이다.

⁸ Most people seem to **think not**. ▶ think that it(social media) will not be a kinder place를 간략히 한 형태이다. think의 목적어 역할을 하는 that이 이끄는 절을 not만 남기고 생략한 것이다.

¹² Then we learned **how unhealthy second-hand smoke is**.
▶ how가 이끄는 간접의문문이 동사 learned의 목적어 역할을 한다. 간접의문문의 어순은 「의문사 + 주어 + 동사」이다.

문제 해설

Q1 대부분의 사람들이 온라인상의 예절 문제가 나아질 것 같다고 생각하지 않음에도, 글쓴이는 우리가 노력을 하고 시간을 들이면 나아질 수 있다고 믿고 있다. 따라서 ⑤가 알맞다.
해석 | ① 신중한　② 차가운　③ 혼란스러운　④ 기뻐하는　⑤ 긍정적인

Q2 So, will social media ever be a kinder place? Most people seem to think not.에서 대부분 사람들이 소셜 미디어의 미래를 긍정적으로 보지 않고 있음을 알 수 있다.

Q3 온라인상에서 사람들이 행동하는 방식이 실생활과 어떻게 다른지를 설명하고 있는 문맥이다.

Q4 (b) 규칙들이 있으면 공유된 장소를 더욱 안전하고 쾌적한 곳으로 만들 수 있기 때문에(because) 사람들은 이 규칙들을 지지한다. (c) 우리는 다른 문제점들을 극복했으며 따라서(and) 온라인의 문제도 극복할 수 있다.

● READ AGAIN & THINK MORE p. 67

INFERENCE ▶ 간접흡연의 위험성을 사람들이 깨닫기 시작하면서, 캘리포니아 주의 한 도시가 1990년에 레스토랑 흡연을 금지했다고 했다. 따라서 그 전에는 대부분의 장소에서 흡연이 허용되었음을 유추할 수 있다.

해석 | 그러다가 우리는 간접흡연이 얼마나 건강에 해로운지 알게 되었다. 캘리포니아의 한 도시는 1990년에 술집과 식당에서 흡연을 금지했다.
① 대부분의 장소에서 1990년 이전에는 공공장소 흡연을 허용했다.
② 흡연은 캘리포니아에서 특히 더 흔했다.
③ 많은 사람들이 아직도 간접흡연이 위험하다고 믿지 않는다.

SUMMARY 해석 | 사람들은 온라인에서 더 무례한 경향이 있다. 이는 사람들이 그들의 신분을 1 비밀로 유지할 수 있기 때문이다. 또한, 의사소통은 매우 빠르게 일어난다. 그리고 사람들은 한 번에 많은 2 낯선 사람들과 의사소통을 하는데, 이것은 실생활과 같지 않다. 그러나, 소셜 미디어는 아직 3 새롭다. 과거에, 사람들은 거의 모든 곳에서 4 흡연을 했다. 그러다 사람들이 간접흡연이 얼마나 5 건강에 해로운지를 알게 되었고, 그것에 반대하는 규칙들을 만들기 시작했다. 오늘날, 대부분의 나라는 6 공공장소에서의 흡연을 제한한다. 우리는 소셜 미디어에 대해서도 똑같이 할 수 있지만, 그것은 7 시간과 노력이 따를 것이다.

UNIT 16 Plastic Straws

p. 68	①									
	FROM THE WORDS	ⓐ 2	ⓑ 9	ⓒ 6	ⓓ 3	ⓔ 5	ⓕ 7	ⓖ 4	ⓗ 8	ⓘ 1
p. 69	SKIM THE TEXT	③								
pp. 70-71	READ THE PASSAGE	Q1 ⑤	Q2 ⑤	Q3 ④	Q4 (일부 정부의) 플라스틱 빨대 사용을 금지하는 법					
p. 71	READ AGAIN & THINK MORE	INFERENCE ③								
		SUMMARY	1 trash	2 plastic	3 straws	4 recycled				
			5 replacing	6 governments	7 small					

● SKIM THE TEXT p. 69

Q 바다 오염의 증거인 태평양 거대 쓰레기 지대를 소개하며, 그것의 원인인 플라스틱 쓰레기를 줄이기 위한 노력과 최근 많은 호응을 얻고 있는 플라스틱 빨대 사용을 금지하는 방안에 대하여 설명하고 있는 글이므로 요지로는 ③이 알맞다.

해석 | ① 플라스틱 빨대를 금지하는 것은 그것들이 너무 널리 쓰이기 때문에 어렵다.
② 플라스틱 빨대는 태평양 거대 쓰레기 지대의 한 요인일지도 모른다.
③ 많은 사람들은 해양 오염의 이유로 플라스틱 빨대 사용에 반대한다.

직독직해

¹ The Great Pacific Garbage Patch is a collection of trash / floating in
태평양 거대 쓰레기 지대는 쓰레기들의 집합소이다 / 태평양에 떠다니는.

the Pacific Ocean. ² It lies between Hawaii and California. ³ Experts believe /
그것은 하와이와 캘리포니아 사이에 걸쳐 있다. 전문가들은 믿는다 /

it covers 1.6 million km², / and it is growing rapidly. ⁴ The patch consists mostly
그것이 160만 제곱킬로미터에 달한다고 / 그리고 매우 빠르게 커지고 있다고. 이 지대는 거의 플라스틱으로 이루어져

of plastic. ⁵ Plastic in the ocean harms marine life, / from whales and sea lions
있다. 바다의 플라스틱은 해양 생물들에 해를 입힌다 / 고래와 바다사자부터

to turtles and birds. ⁶ As public awareness of ocean pollution increases, /
거북이와 새들에 이르기까지. 해양 오염에 대한 대중의 인식이 높아지면서 /

interest in fighting it increases / as well. ⁷ One way to reduce plastic pollution is /
그것과 싸우는 것에 대한 관심이 늘어나고 있다 / 또한. 플라스틱 오염을 줄이는 한 방법은 ~이다 /

to decrease our use of plastic straws.
우리의 플라스틱 빨대 사용을 줄이는 것.

⁸ People use a huge number of plastic straws / every day. ⁹ Then they are simply
사람들은 엄청난 양의 플라스틱 빨대를 이용한다 / 매일. 그리고 나서 그것들은 간단히

thrown away / and rarely recycled. ¹⁰ This may be because / they are so small.
내버려지고 / 거의 재활용되지 않는다. 이것은 아마도 ~때문일 것이다 / 그것들이 너무 작기.

¹¹ Now, more and more companies are replacing them / with paper or metal
현재, 점점 더 많은 회사들이 플라스틱 빨대를 대체하고 있다 / 종이나 금속 빨대로

ones. ¹² Also, some governments are making laws / to put a ban on using them.
또한, 일부 정부는 법을 만들고 있다 / 그것들을 사용하는 것을 금지하는.

¹³ Not everyone agrees / that these laws are necessary. ¹⁴ Some people point out /
모든 사람들이 동의하지는 않는다 / 이 법들이 필요하다고. 어떤 사람들은 지적한다 /

that straws make up only a small percentage / of the total plastic in the oceans.
플라스틱 빨대는 오직 작은 비율만을 차지한다는 점을 / 바다에 있는 총 플라스틱 중에서.

¹⁵ Environmentalists admit / this is true. ¹⁶ However, they say / it is still good /
환경 운동가들은 인정한다 / 이것이 사실임을. 그러나, 그들은 말한다 / 여전히 유익하다고 /

to start our battle against plastic waste somewhere.
플라스틱 쓰레기에 대항하는 우리의 싸움을 어디에선가부터라도 시작하는 것은.

전문해석

¹ 태평양 거대 쓰레기 지대는 태평양에 떠다니는 쓰레기들의 집합소이다. ² 그것은 하와이와 캘리포니아 사이에 걸쳐 있다. ³ 전문가들은 그것이 160만 제곱킬로미터에 달한다고 믿으며, 그것은 매우 빠르게 커지고 있다. ⁴ 이 지대는 거의 플라스틱으로 이루어져 있다. ⁵ 바다의 플라스틱은 고래와 바다사자부터 거북이와 새들에 이르기까지, 해양 생물들에 해를 입힌다. ⁶ 해양 오염에 대한 대중의 인식이 높아지면서, 그것과 싸우는 것에 대한 관심 또한 늘어나고 있다. ⁷ 플라스틱 오염을 줄이는 한 방법은 우리의 플라스틱 빨대 사용을 줄이는 것이다. ⁸ 사람들은 매일 거대한 수의 플라스틱 빨대를 이용한다. ⁹ 그리고 나서 그것들은 간단히 내버려지고 거의 재활용되지 않는다. ¹⁰ 이것은 아마도 그것들이 너무 작기 때문일 것이다. ¹¹ 현재, 점점 더 많은 회사들이 플라스틱 빨대를 종이나 금속 빨대로 대체하고 있다. ¹² 또한, 일부 정부는 그것들을 사용하는 것을 금지하는 법을 만들고 있다. ¹³ 모든 사람들이 이 법들이 필요하다고 동의하지는 않는다. ¹⁴ 어떤 사람들은 바다에 있는 총 플라스틱 중에서 플라스틱 빨대는 오직 작은 비율만을 차지한다는 점을 지적한다. ¹⁵ 환경 운동가들은 이것이 사실임을 인정한다. ¹⁶ 그러나, 그들은 플라스틱 쓰레기에 대항하는 우리의 싸움을 어디에선가부터라도 시작하는 것은 여전히 유익하다고 말한다.

주요 어휘

• Pacific 태평양의 • garbage 쓰레기 • patch 지역 • collection 무리, 더미 • trash 쓰레기 • float 떠다니다
• cover (언급된 지역에) 걸치다 • harm 해를 입히다 • as well (…뿐만 아니라) ~도 • a number of 얼마간의, 다수의 • recycle 재활용하다
• put a ban 금지하다 • make up (비율을) 차지하다 • admit 인정하다 • somewhere 어디에선가

주요 구문

¹ The Great Pacific Garbage Patch is *a collection of trash* **floating in the Pacific Ocean**.
▶ 현재분사구 floating in the Pacific Ocean이 명사구 a collection of trash 뒤에서 그것을 수식하는 구조이다.

⁷ *One way* **to reduce** plastic pollution *is* **to decrease** our use of plastic straws.
▶ to reduce는 앞의 명사 way를 수식하는 형용사적 용법으로 쓰였고, to decrease는 be동사 is의 보어 역할을 하는 명사적 용법으로 쓰였다.

¹¹ Now, more and more companies are **replacing** *them* **with** *paper or metal ones*.
▶ replace A with B는 'A를 B로 대체하다'라는 의미이다.

14 However, they say **it** is still good **to start** our battle against plastic waste somewhere.
▶ 「it(가주어) ~ to부정사(진주어)」 구조가 쓰였다.

문제 해설

Q1 (a)~(d)는 모두 태평양 거대 쓰레기 지대를 가리키는 반면, (e)는 해양 오염을 가리킨다.

Q2 플라스틱 빨대가 재활용되지 않고 버려지는 상황에 대한 개선 방법을 소개하고 있는 문단이므로, 사람들이 많이 사용하고 있다는 도입 문장에 들어갈 단어는 plastic straws가 가장 적절하다.
해석 | ① 쓰레기　　　② 회사들　　　③ 종이컵들　　　④ 종이 빨대들　　　⑤ 플라스틱 빨대들

Q3 일부 정부가 플라스틱 빨대를 사용하는 것을 금지하는 법을 만들고 있다고 했지만, 구체적으로 어느 정부인지는 언급되지 않았다.
해석 | ① 대부분의 플라스틱 빨대는 왜 재활용되지 않는가?　　　② 플라스틱 빨대는 무엇으로 대체될 수 있는가?
　　　③ 태평양 거대 쓰레기 지대는 얼마나 큰가?　　　④ 어떤 정부가 플라스틱 빨대를 금지했는가?
　　　⑤ 어떤 동물들이 바다에서 플라스틱에 의해 영향을 받는가?

Q4 모든 사람들이 '이 법들'이 필요하다고 찬성하지는 않는다고 했으므로, 바로 앞 문단에서 언급된 플라스틱 빨대 사용을 금지하는 법을 가리키고 있음을 알 수 있다.

◉ READ AGAIN & THINK MORE p. 71

INFERENCE　▶ 플라스틱 빨대는 바다에 버려진 플라스틱 중에 아주 소량만을 차지한다고 했다. 따라서 소량밖에 되지 않는 플라스틱 빨대를 사용하지 않는다고 해서 크게 달라질 것이 없음을 지적하는 것임을 유추할 수 있다.
해석 | 어떤 사람들은 바다에 있는 총 플라스틱 중에서 플라스틱 빨대는 오직 작은 비율만을 차지한다는 점을 지적한다.
　　　① 일부 사람들은 플라스틱 제품에 대해 훨씬 더 광대한 금지를 요구하고 있다.
　　　② 일부 사람들은 플라스틱이 바다 오염에 큰 역할을 하지 않는다고 생각한다.
　　　③ 일부 사람들은 플라스틱 빨대의 사용을 멈추는 것이 큰 변화를 불러일으킬 것이라고 생각하지 않는다.

SUMMARY　해석 | 태평양 거대 쓰레기 지대는 태평양의 커져가는 **1** 쓰레기 집합소이다. 이 지대의 대부분은 **2** 플라스틱으로, 이는 많은 종류의 해양 생물에 해를 입힌다. 그 문제를 해결하기 위한 하나의 방법으로 대중은 플라스틱 **3** 빨대의 사용을 줄이는 것에 점점 더 관심을 가지고 있다. 그것들은 매우 흔하며, 거의 **4** 재활용되지 않는다. 많은 회사들은 그것들을 **5** 대체하고 있고, 몇몇 **6** 정부들은 그것들을 금지시키고 있다. 빨대는 바다에 있는 플라스틱의 **7** 작은 부분만을 차지하지만, 무엇이라도 하는 것은 여전히 유용할지 모른다.

UNIT 17 Queen Nefertiti

p. 72　　②

　　FROM THE WORDS　　ⓐ 5　ⓑ 7　ⓒ 6　ⓓ 8　ⓔ 9　ⓕ 3　ⓖ 1　ⓗ 2　ⓘ 4

p. 73　　**SKIM THE TEXT**　　②

pp. 74-75　　**READ THE PASSAGE**　　Q1 ①　　Q2 ②　　Q3 (1) F　(2) F　(3) T
　　　　　　　　Q4 그녀에 대한 묘사가 갑자기 중단되어, 그녀에게 무슨 일이 생겼는지 알 수 없는 것

p. 75　　**READ AGAIN & THINK MORE**　　**INFERENCE** ②
　　　　　　　　SUMMARY　**1** attraction　**2** sculpture　**3** symbol　**4** powerful
　　　　　　　　　　　　5 worship　**6** stopped　**7** pharaoh

● SKIM THE TEXT p. 73

Q 고대 예술품 중 유일하게 등장하는 이집트 여왕인 네페르티티의 업적 및 권력, 그리고 오늘날까지 풀리지 않은 미스터리에 대해 설명하는 글이다. 따라서 제목으로는 ②가 어울린다.

해석 | ① 베를린 신 박물관에서 네페르티티를 보세요
② 네페르티티의 권력과 미스터리
③ 한 이집트 여왕의 비극적 죽음

● READ THE PASSAGE p. 74

직독직해

¹Every year, / about half a million people visit the Neues Museum / in Berlin
매년 / 약 50만 명의 사람들이 신 박물관을 방문한다 / 독일 베를린에 있는.

Germany. ²This museum's main attraction is an ancient sculpture / that depicts
이 박물관의 주요 명물은 고대 조각품이다 / 한 사랑스러운

the head and neck of a lovely woman. ³This sculpture was created in 1345 BCE.
여성의 머리와 목을 묘사한. 이 조각품은 기원전 1345년에 만들어졌다.

⁴And it is one / of the most famous symbols of Egypt. ⁵The woman is Queen
그리고 이것은 하나이다 / 이집트의 가장 유명한 상징 중에. 이 여성은 네페르티티 여왕으로,

Nefertiti, / whose name means / "the beautiful one has come." ⁶She's the only
/ 이 이름은 의미한다 / '아름다운 이가 도래하였다'를. 그녀는 유일한

Egyptian queen / that appears in ancient works of art.
이집트 여왕이다 / 고대 예술품에 등장하는.

⁷Queen Nefertiti and her husband, Pharaoh Akhenaten, lived / in the 14th
네페르티티 여왕과 그녀의 남편, 아케나텐 파라오는 살았다 / 기원전 14세기에.

century BCE. ⁸Nefertiti was not only known for her beauty, / but she was also
네페르티티는 그녀의 아름다움으로 유명할 뿐 아니라 / 흔히 않게

unusually powerful. ⁹Her husband seemed to treat her / as an equal.
강력하기도 했다. 그녀의 남편은 그녀를 대했던 것으로 보인다 / 동등한 위치로.

¹⁰In several ancient artworks, / she is bravely fighting Egypt's enemies in battle.
몇몇 고대 예술품에서 / 그녀는 전투에서 용감하게 이집트의 적들과 싸우고 있다.

¹¹Nefertiti and her husband also changed the Egyptian religion. ¹²They were
네페르티티와 그녀의 남편은 또한 이집트의 종교를 바꾸었다. 그들은

the first leaders / to worship only one god — Aten, god of the sun.
최초의 지도자들이었다 / 유일신, 즉 태양의 신인 아텐을 숭배한.

¹³However, there is a mystery about Nefertiti. ¹⁴Twelve years after she became
그러나 네페르티티에 대해 풀리지 않은 수수께끼가 있다. 그녀가 여왕이 된 지 12년 후

queen, / depictions of her in art suddenly stopped. ¹⁵Some experts think / she
/ 예술에서 그녀를 묘사한 것이 갑자기 중단된 것이다. 일부 전문가들은 생각한다 / 그녀가

died. ¹⁶Others think / she replaced her husband as pharaoh. ¹⁷In ancient Egypt, /
죽었다고. 다른 이들은 생각한다 / 그녀가 파라오로서 남편의 자리를 대신했다고. 고대 이집트에서는 /

only men were supposed to be pharaohs. ¹⁸So, she would have dressed as
오직 남자들만 파라오가 되도록 여겨졌다. 그래서, 그녀는 남자로 변장을 하고

a man / and hidden her real identity. ¹⁹There are many more other guesses, /
/ 진짜 신분을 숨겼을 것이다. 이 밖에도 더 많은 다른 추측들이 있지만 /

but it still remains a mystery / to this day.
그것은 여전히 수수께끼로 남아있다 / 오늘날까지도.

전문해석

¹매년 약 50만 명의 사람들이 독일 베를린에 있는 신 박물관을 방문한다. ²이 박물관의 주요 명물은 한 사랑스러운 여성의 머리와 목을 묘사한 고대 조각품이다. ³이 조각품은 기원전 1345년에 만들어졌다. ⁴그리고 이것은 이집트의 가장 유명한 상징 중에 하나이다. ⁵이 여성은 네페르티티 여왕으로, 이 이름은 '아름다운 이가 도래하였다'를 의미한다. ⁶그녀는 고대 예술품에 등장하는 유일한 이집트 여왕이다.

⁷네페르티티 여왕과 그녀의 남편, 아케나텐 파라오는 기원전 14세기에 살았다. ⁸네페르티티는 그녀의 아름다움으로 유명할 뿐 아니라, 흔히 않게 강력하기도 했다. ⁹그녀의 남편은 그녀를 동등한 위치로 대했던 것으로 보인다. ¹⁰몇몇 고대 예술품에서, 그녀는 전투에서 용감하게 이집트의 적들과 싸우고 있다. ¹¹네페르티티와 그녀의 남편은 또한 이집트의 종교를 바꾸었다. ¹²그들은 유일신, 즉 태양의 신인 아텐을 숭배한 최초의 지도자들이었다.

¹³그러나 네페르티티에 대해 풀리지 않은 수수께끼가 있다. ¹⁴그녀가 여왕이 된 지 12년 후, 예술에서 그녀를 묘사한 것이 갑자기 중단된 것이다. ¹⁵일부 전문가들은 그녀가 죽었다고 생각한다. ¹⁶다른 이들은 그녀가 파라오로서 남편의 자리를 대신했다고 생각한다. ¹⁷고대 이집트에서는, 오직 남자들만 파라오가 되도록 여겨졌다. ¹⁸그래서, 그녀는 남자로 변장을 하고 진짜 신분을 숨겼을 것이다. ¹⁹이 밖에도 더 많은 다른 추측들이 있지만, 그것은 오늘날까지도 여전히 수수께끼로 남아있다.

- Germany 독일 · symbol 상징 · known for ~으로 유명한, 알려진 · unusually 흔치 않게 · treat 대하다 · bravely 용감하게
- mystery 미스터리, 풀리지 않는 수수께끼 · depiction 묘사 · guess 추측

주요 구문

⁵ The woman is *Queen Nefertiti*, **whose** name means "the beautiful one has come."

▶ whose는 소유격 관계대명사이다. The woman is Queen Nefertiti. Her name means ~.가 원래 문장들인데, Queen Nefertiti가 name을 소유하고 있는 주어이므로, 이것을 선행사로 갖는 소유격 관계대명사 whose를 써서 두 문장을 연결했다.

⁸ Nefertiti was **not only** *known for her beauty*, **but** she was **also** *unusually powerful*.

▶ not only *A* but also *B*는 'A뿐만 아니라 B도'라는 의미이며, A와 B는 문법적으로 대등한 요소이어야 한다. 이 문장에서는 known for ~, unusually powerful로 둘 다 형용사구로 대등하다. 이 문장을 Nefertiti was not only known for her beauty but also unusually powerful.이라고 써도 무방하다.

¹⁸ So, she **would have dressed** as a man and **hidden** her real identity.

▶ would have p.p.는 과거의 일에 대해 '~했을 거야'라고 막연히 추측하는 것이다. hidde은 and로 연결된 would have hidden에서 중복을 피해 would have를 생략한 것이다.

문제 해설

Q1 '고대의' 예술 작품들에서 네페르티티가 유일하게 등장하며, 그녀가 전투에서 용감하게 싸우는 모습이 묘사되고 있다.

해석 | ① 고대의 ② 다양한 ③ 현대의 ④ 실제의 ⑤ 종교적인

Q2 처음 단락에 네페르티티의 의미, 즉 '아름다운 이가 도래하였다'라는 이름의 의미가 언급되어 있다.

Q3 (1) 네페르티티 여왕은 고대 예술품에 등장하는 유일한 이집트 여왕이라고 했다. (2) 네페르티티 여왕은 미모로도 유명했고, 흔치 않게 강력했다고 했다.
(3) 네페르티티 여왕과 그녀의 남편 아케나텐 파라오가 처음으로 유일신을 숭배하기 시작했다고 했으므로, 그 이전엔 여러 신을 숭배했음을 알 수 있다.

해석 | (1) 네페르티티 여왕의 조각품은 다른 이집트 여왕들 중에서 가장 인기 있다.
(2) 네페르티티 여왕은 미모로 유명했지만, 그녀는 권력은 없었다.
(3) 네페르티티 이전에, 파라오들은 하나 이상의 신을 숭배했다.

Q4 네페르티티 여왕에 대한 수수께끼가 있다고 소개한 후, 그 구체적인 내용이 언급되어 있다. 즉, 네페르티티가 여왕이 된 지 12년 후, 갑자기 그녀를 묘사한 예술이 모두 중단된 것을 말한다.

● READ AGAIN & THINK MORE p. 75

INFERENCE ▶ 고대 이집트에서는 남자만 파라오가 될 수 있었고, 그렇기 때문에 남자로 변장하여 실제 신분을 숨겼을 거라는 것은 여자의 신분을 내세워서는 파라오가 될 수 없었음을 뜻하므로 ②가 알맞다.

해석 | 고대 이집트에서는 남자들만 파라오가 되어야 한다. 따라서, 그녀는 남자 복장을 하고 그녀의 진짜 정체를 숨겼을지도 모른다.
① 그녀의 남편은 그녀를 안전하게 지키기 위하여 그녀가 숨도록 강요했다.
② 이집트인들은 여자인 줄 알고도 여자를 파라오로 허용하지는 않았을 것이다.
③ 고대 이집트에서 남자와 여자는 일반적으로 평등하게 대우받았다.

SUMMARY 해석 | 베를린 신 박물관의 한 인기 ¹ 명물은 사랑스러운 여왕 네페르티티의 고대 ² 조각상이다. 그것은 기원전 1345년에 만들어졌고, 이집트의 유명한 ³ 상징이다. 아케나텐 파라오의 아내였던 네페르티티는 매우 아름다웠고, 흔치 않게 ⁴ 강력했다. 그녀와 남편은 유일신을 ⁵ 숭배한 최초의 지도자들이었다. 네페르티티는 많은 고대 예술품에 등장하지만, 이것은 그녀가 여왕이 된 지 12년 후 갑자기 ⁶ 멈추었다. 아무도 그 이유를 모른다. 그녀는 죽었을지도 모르고, 혹은 남편을 대신해 ⁷ 파라오가 되었을지도 모른다.

UNIT 18 Reading Shakespeare

p. 76	①								
FROM THE WORDS	ⓐ 1	ⓑ 8	ⓒ 9	ⓓ 4	ⓔ 5	ⓕ 6	ⓖ 7	ⓗ 2	ⓘ 3
p. 77 **SKIM THE TEXT**	①								
pp. 78-79 **READ THE PASSAGE**	**Q1** ④	**Q2** ④	**Q3** understood	**Q4** ⑤					
p. 79 **READ AGAIN & THINK MORE**	INFERENCE ①								

SUMMARY **1** English **2** ways **3** edition **4** dictionary
5 research **6** help **7** faster

● SKIM THE TEXT p. 77

Q 셰익스피어의 작품은 옛 영어로 쓰여 있어 읽기가 쉽지 않기에, 처음 읽는 사람들이 더 쉽게 읽고 즐길 수 있는 방법을 소개한 글이다. 따라서 주제로는 ①이 알맞다.

해석 | ① 셰익스피어의 초급 독자들을 위한 조언 ② 사람들이 셰익스피어 읽기를 즐기는 이유들 ③ 셰익스피어 연극들에 대한 역사적 배경

● READ THE PASSAGE p. 78

직독직해

1 Shakespeare's plays are difficult to read. **2** It is not because of / the stories
셰익스피어의 희곡은 읽기 어렵다. 그것은 ~때문이 아니다 / 이야기나 등장인물들.

or characters. **3** The characters in his unforgettable stories / could easily live /
그의 잊지 못할 이야기들의 등장인물들은 / 쉽게 살 수 있을 것 같다 /

in the 21st century. **4** It's the language. **5** English has changed greatly / since
21세기에서도. 그것은 언어 때문이다. 영어는 크게 변화했다 / 1600년대

the 1600s. **6** If you're reading Shakespeare / for the first time, / here are ways /
이후로. 당신이 만약 셰익스피어를 읽는다면 / 처음으로 / 방법들이 있다 /

to make it easier and more enjoyable.
그것을 더욱 쉽고 즐길 수 있게 만드는.

7 Start by choosing one of the more popular plays, / such as *Romeo and Juliet*
더욱 인기 있는 희곡을 고르는 것으로 시작하라 / <로미오와 줄리엣>이나 <햄릿>처럼.

or *Hamlet*. **8** If you are already familiar with the story, / you won't struggle /
당신이 이미 그 이야기와 친숙하다면 / 힘겹지는 않을 것이다 /

as much. **9** Find a "translated" edition of the play. **10** These editions have
그렇게 많이. 희곡의 '번역된' 판을 구하라. 이 판들은 셰익스피어가

Shakespeare's words / on the left-hand page, / and a modern English
쓴 글을 가지고 있고 / 왼쪽에 / 현대식 영어 번역본을

translation / on the right. **11** Read the Shakespeare page first, / and then
/ 오른쪽에. 셰익스피어의 쪽을 먼저 읽고 / 그런 다음에

check the translation / to see how much you understood. **12** Keep a dictionary
번역문을 확인하라 / 당신이 얼마나 이해했는지 보기 위해 사전도 준비해 두어라.

전문해석

1 셰익스피어의 희곡은 읽기 어렵다. **2** 그것은 이야기나 등장인물들 때문이 아니다. **3** 그의 잊지 못할 이야기들의 등장인물들은 21세기에서도 쉽게 살 수 있을 것 같다. **4** 그것은 언어 때문이다. **5** 영어는 1600년대 이후로 크게 변화했다. **6** 당신이 만약 처음으로 셰익스피어를 읽는다면, 그것을 더욱 쉽고 즐길 수 있게 만드는 방법들이 있다. **7** <로미오와 줄리엣>이나 <햄릿>처럼 더욱 인기 있는 희곡을 고르는 것으로 시작하라. **8** 당신이 이미 그 이야기와 친숙하다면, 그렇게 많이 힘겹지는 않을 것이다. **9** 희곡의 '번역된' 판을 구하라. **10** 이 판들은 왼쪽에는 셰익스피어가 쓴 글을, 오른쪽에는 현대식 영어 번역본을 가지고 있다. **11** 셰익스피어의 쪽을 먼저 읽고, 그런 다음에 당신이 얼마나 이해했는지 보기 위해 번역문을 확인하라. **12** 사전도 준비해 두어라. **13** 당신이 다 끝났을 때, 온라인에서 그 희곡의 역사적 배경에 대해 조사를 해 보아라. **14** 당신을 헷갈리게 하는 어떤 부분이라도 설명

ready as well. ¹³ When you're done, / do some research online / about the
　　　　　　당신이 다 끝났을 때　/ 온라인에서 조사를 해보아라　/ 그 희곡의

historical background of the play. ¹⁴ Look up explanations / for any parts /
역사적 배경에 대해.　　　　　　　　설명을 찾아보아라　/ 어떤 부분이라도　/

that confused you.
당신을 헷갈리게 하는.

¹⁵ After all that, / read the play again, / without help. ¹⁶ You'll be surprised /
　그 모든 것 후에　/ 희곡을 다시 읽어 보아라　/ 도움 없이.　　　당신은 깜짝 놀랄 것이다　/

at how much faster you can read and understand it. ¹⁷ Also, you'll enjoy
얼마나 빨리 읽고 이해할 수 있는지.　　　　　　　　　　　　　또한, 당신은

a sense of accomplishment. ¹⁸ Appreciating Shakespeare takes some patience
성취감을 즐길 수 있을 것이다.　　　　　셰익스피어를 감상하는 것은 다소 인내심과 노력이 필요하지만

and effort, / but you'll find that it's worth it.
　　　　　　/ 당신은 그럴 만한 가치가 있다는 것을 알게 될 것이다.

을 찾아보아라.
¹⁵ 그 모든 것 후에, 희곡을 도움 없이 다시 읽어 보아라. ¹⁶ 당신이 얼마나 빨리 읽고 이해할 수 있는지 깜짝 놀랄 것이다. ¹⁷ 또한, 당신은 성취감을 즐길 수 있을 것이다. ¹⁸ 셰익스피어를 감상하는 것은 다소 인내심과 노력이 필요하지만, 당신은 그럴 만한 가치가 있다는 것을 알게 될 것이다.

주요 어휘

• character 캐릭터　• greatly 크게, 많이　• translated 번역된　• left-hand 왼쪽의　• translation 번역　• historical 역사적인
• look up 찾아보다　• confuse 헷갈리게 하다　• appreciate 감상하다　• worth ~할 가치가 있는

주요 구문

⁶ If you're reading Shakespeare for the first time, here are ways to **make** *it easier and more enjoyable.*
▶ 「make + 목적어 + 목적격 보어(형용사)」의 구조로 '(목적어)를 ~한 상태로 만들다'라는 의미이다. 대등한 성격의 목적격 보어 두 개가 접속사 and로 연결되었다.

¹⁶ You'll be surprised at **how much faster you can read and understand it**.
▶ 의문사 how much가 이끄는 간접의문문이 명사절로 쓰여 전치사 at의 목적어 역할을 한다.

¹⁸ **Appreciating Shakespeare** takes some patience and effort, but you'll find that it's worth it.
▶ 동사 appreciate에 -ing를 붙여 동명사를 만든 형태이며, 동명사구가 문장의 주어 역할을 한다.

문제 해설

Q1 셰익스피어의 작품을 쉽게 읽을 수 있는 방법을 단계적으로 소개한 부분이다. '셰익스피어가 쓴 많은 유명한 희곡들이 있다'는 의미의 (D)는 글의 흐름과는 관계가 없다.

Q2 사전을 준비하여 찾아보라는 내용은 언급되어 있지만, 어떤 종류의 사전을 사용하는 것이 좋은지는 언급되지 않았다.
해석 | ① 셰익스피어를 읽기가 힘든 이유는?　　② 인기 있는 희곡을 읽는 것이 더 나은 이유는?　　③ 어떤 종류의 판본을 구해야 하는가?
　　　④ 어떤 종류의 사전을 사용해야 하는가?　　⑤ 처음 일독을 한 후에는 무엇을 해야 하는가?

Q3 셰익스피어가 쓴 원본을 먼저 읽은 다음, 번역본을 확인하며 얼마나 많이 '이해했는지' 확인하라고 하는 것이 가장 자연스럽다.

Q4 두 번째 단락에 나온 처음 일독을 하는 단계 중에 해당하지 않는 것을 찾는 문제이다. 현대 언어로 번역된 판본을 구하라고 했지, 직접 현대 언어로 번역해 보라고는 하지 않았다.

● READ AGAIN & THINK MORE　p. 79

INFERENCE　▶ 셰익스피어의 작품에 등장하는 인물들이 21세기에도 쉽게 살 수 있을 거라는 말은, 그의 인물들이 시대적으로 뒤처지지 않고 현대인들에게도 매력적일 수 있음을 뜻한다.
해석 | 그의 잊지 못할 이야기들의 등장인물들은 21세기에도 쉽게 살 수 있을 것 같다.
　　　① 셰익스피어의 희곡들은 오래되었지만, 오늘날 여전히 의미가 있다.
　　　② 많은 현대의 이야기는 셰익스피어의 작품에 근거를 두고 있다.
　　　③ 셰익스피어는 미래에 대해서 몇 가지 좋은 추측을 했다.

SUMMARY 해석 | 오늘날, 셰익스피어의 희곡들은 ¹영어가 많이 변했기 때문에 읽기가 힘들다. 그러나, 그것을 쉽게 만들 수 있는 ²방법들이 있다. 첫째, <로미오와 줄리엣> 같이 친숙한 이야기의 희곡을 골라라. 현대 영어의 '번역판'이 있는 ³판본을 읽어라. 어려운 단어들에 대해서는 ⁴사전을 사용하고, 다 끝났을 때 희극에 대한 ⁵조사를 좀 해 보아라. 그런 다음에 ⁶도움 없이 다시 읽어 보아라. 당신은 그것을 ⁷더 빨리 읽을 수 있을 것이며, 당신이 노력을 했다는 사실이 기쁠 것이다.

UNIT 19 Superman

p. 80		②
	FROM THE WORDS	ⓐ 9　ⓑ 1　ⓒ 2　ⓓ 7　ⓔ 5　ⓕ 3　ⓖ 8　ⓗ 4　ⓘ 6
p. 81	SKIM THE TEXT	②
pp. 82-83	READ THE PASSAGE	Q1 ④　Q2 ②　Q3 (a) Superman's parents (on Krypton) (b) amazing powers　Q4 ②
p. 83	READ AGAIN & THINK MORE	(INFERENCE) ③ (SUMMARY) 1 superheroes　2 Krypton　3 planet　4 reporter 5 secret　6 friends　7 fans

● SKIM THE TEXT p. 81

Q 최초의 슈퍼히어로인 슈퍼맨이 어떻게 탄생했는지, 만화책 속 이야기의 기원과 현실에서 그 캐릭터를 창조해낸 인물들에 대한 뒷이야기를 소개하고 있는 글이다. 따라서 제목으로는 ②가 알맞다.

해석 | ① 세계가 가장 좋아하는 만화책　② 최초 슈퍼히어로의 뒷이야기들　③ 역대 가장 위대한 만화책 작가들

● READ THE PASSAGE p. 82

직독직해

¹The world loves comic books. ²And the world loves superheroes.
세계는 만화책을 사랑한다.　　　　　그리고 세계는 슈퍼히어로들을 사랑한다.

³The entertainment world today is filled with superheroes. ⁴However, serious
오늘날 연예계는 슈퍼히어로들로 가득 차 있다.　　　　　　　　　그러나 진지한

fans remember / that it all began with Superman. ⁵He's a superhero / with
팬들은 기억한다　　/ 그것이 모두 슈퍼맨과 함께 시작되었음을.　　그는 슈퍼히어로이다　/ 두 개의

two interesting origin stories.
흥미로운 기원설을 가진.

⁶In the comics, / Superman was born on the planet Krypton. ⁷When he was
만화에서　　/ 슈퍼맨은 크립톤 행성에서 태어났다.　　　　　　그가 아기였을 때

전문해석

¹세계는 만화책을 사랑한다. ²그리고 세계는 슈퍼히어로들을 사랑한다. ³오늘날 연예계는 슈퍼히어로들로 가득 차 있다. ⁴그러나 진지한 팬들은 그것이 모두 슈퍼맨과 함께 시작되었음을 기억한다. ⁵그는 두 개의 흥미로운 기원설을 가진 슈퍼히어로이다. ⁶만화에서 슈퍼맨은 크립톤 행성에서 태어났다. ⁷그가 아기였을 때, 그의 부모님은 크립톤이 곧 폭발할 거라는 사실을 발견했다. ⁸그를 구하기 위해, 그들은 작은 우주선

a baby, / his parents discovered / that Krypton would soon explode. ⁸ To save
/ 그의 부모님은 발견했다 / 크립톤이 곧 폭발할 거라는 사실을. 그를 구하기

him, / they built a small spacecraft / and sent him to Earth at the last moment.
위해 / 그들은 작은 우주선을 만들어 / 그를 마지막 순간에 지구로 보냈다.

⁹ An ordinary couple on Earth adopted him / and named him Clark. ¹⁰ Clark Kent
지구의 한 평범한 부부가 그를 입양해 / Clark라고 이름 지었다. Clark Kent는

grew up / to be a shy, quiet newspaper reporter. ¹¹ Yet his secret identity,
자라났다 / 수줍음이 많고 조용한 신문 기자로. 그러나 그의 비밀 정체인 슈퍼맨은

Superman, / had amazing powers. ¹² He used them / to fight crime.
/ 뛰어난 능력들을 가지고 있었다. 그는 그것들을 사용했다 / 범죄와 싸우기 위해.

¹³ In real life, / Superman started out differently. ¹⁴ There were two teenage
현실에서 / 슈퍼맨은 다르게 시작되었다. 두 명의 십대 친구가 있었다.

friends / in Cleveland in 1932. ¹⁵ Their names were Jerry Siegel and Joe Shuster, /
/ 1932년 클리블랜드에 그들의 이름은 Jerry Siegel과 Joe Shuster였는데 /

and they were both small and shy. ¹⁶ Their classmates looked down on them.
그들은 둘 다 작고 수줍음이 많았다. 그들의 학급 친구들은 그들을 경시하였다.

¹⁷ In a way, / they were like Clark Kent. ¹⁸ Together they created a comic-book
어떤 면에서는 / 그들은 Clark Kent와 같았다. 그들은 함께 만화책 캐릭터를 만들었다

character / who used his powers to protect the weak. ¹⁹ They tried to sell their
/ 약한 이들을 보호하기 위해 그의 능력들을 사용한. 그들은 그들의 발상을 팔기 위해

idea / to several publishers / but failed. ²⁰ Then they finally sold the character /
노력했지만 / 몇몇 출판사에 / 실패했다. 그러다가 마침내 그 캐릭터를 팔았다 /

to Action Comics for 130 dollars. ²¹ Shuster and Siegel never got rich / by creating
Action Comics에 130달러에. Shuster와 Siegel은 결코 부유해지지는 못했다 / 슈퍼맨을

Superman. ²² But they have millions of grateful fans / who know these origin stories.
만들어낸 것으로. 그러나 그들은 수백만의 감사해 하는 팬들을 보유하고 있다 / 이 기원설들을 아는.

을 만들어 그를 마지막 순간에 지구로 보냈다. ⁹ 지구의 한 평범한 부부가 그를 입양해 Clark라고 이름 지었다. ¹⁰ Clark Kent는 수줍음이 많고 조용한 신문 기자로 자라났다. ¹¹ 그러나 그의 비밀 정체인 슈퍼맨은 뛰어난 능력들을 가지고 있었다. ¹² 그는 범죄와 싸우기 위해 그것들을 사용했다.

¹³ 현실에서, 슈퍼맨은 다르게 시작되었다. ¹⁴ 1932년 클리블랜드에 두 명의 십대 친구가 있었다. ¹⁵ 그들의 이름은 Jerry Siegel과 Joe Shuster였는데, 그들은 둘 다 작고 수줍음이 많았다. ¹⁶ 그들의 학급 친구들은 그들을 경시하였다. ¹⁷ 어떤 면에서는, 그들은 Clark Kent와 같았다. ¹⁸ 그들은 함께 약한 이들을 보호하기 위해 그의 능력들을 사용한 만화책 캐릭터를 만들었다. ¹⁹ 그들은 그들의 발상을 몇몇 출판사에 팔기 위해 노력했지만 실패했다. ²⁰ 그러다가 마침내 그 캐릭터를 Action Comics에 130달러에 팔았다. ²¹ Shuster와 Siegel은 슈퍼맨을 만들어낸 것으로 결코 부유해지지는 못했다. ²² 그러나 그들은 이 기원설들을 아는 수백만의 감사해 하는 팬들을 보유하고 있다.

주요 어휘
• be filled with ~으로 가득 차 있다　• at the last moment 마지막 순간에　• look down ~을 낮춰보다, 경시하다

주요 구문
⁷ When he was a baby, his parents discovered that Krypton **would** soon explode.
▶ 과거 시제 문장에서 과거 기준의 미래를 말할 때에는 will의 과거형 would를 쓴다.

¹⁰ Clark Kent **grew up to be** *a shy, quiet newspaper reporter.*
▶ '자라서 신문 기자가 되었다'라는 의미로, to be 이하의 to부정사의 부사적 용법으로 '결과'를 나타낸다.

¹⁸ Together they created a comic-book character who used his powers to protect **the weak.**
▶ 「the + 형용사」는 복수명사로 쓰이며, '~한 사람들'이라는 의미를 나타낸다.

문제 해설
Q1 역접을 나타내는 However로 시작하는 문장이므로, 앞에 상반되는 내용이 나와야 함을 알 수 있다. 또한 슈퍼맨을 처음으로 소개하는 문장이므로, 슈퍼맨에 대한 구체적 내용이 나오기 전인 (D)에 위치해야 한다.
　해석 | 그러나 진지한 팬들은 그것이 모두 슈퍼맨과 함께 시작되었음을 기억한다.

Q2 슈퍼맨이 지구에 와서 한 평범한 부부에 의해 입양되어 자란 후, 신문 기자가 되었다고 했지만, 그가 어디에서 살았는지에 대한 언급은 없다.

Q3 (a)는 바로 앞 문장의 주어인 Superman's parents(슈퍼맨의 부모)를 받는 대명사이며, (b)는 바로 앞 문장의 보어인 amazing powers(놀라운 능력들)를 받는 대명사이다.

Q4 두 가지의 인격, 즉 조용하고 수줍음이 많은 Clark Kent와 초능력을 가진 슈퍼히어로인 슈퍼맨을 소개 한 후, 그 캐릭터를 만든 두 명의 십대 소년을 설명하는 부분이다. 둘 다 작고 수줍음이 많다고 한 부분에서 Clark Kent와 비슷하다는 것을 알 수 있다.

해석 | ① 그들은 만화책을 좋아했다　　② 그들은 Clark Kent와 같았다　　③ 그들은 슈퍼맨처럼 행동했다

④ 그들은 조용했지만 강했다　　⑤ 그들은 그들의 학급 친구들을 좋아하지 않았다

● READ AGAIN & THINK MORE p. 83

INFERENCE ▶ 슈퍼맨의 부모는 그들의 크립톤이 곧 폭발할 것임을 알았고, 마지막 순간에 슈퍼맨을 혼자 우주선에 태워 보냈다고 했다. 따라서 부모는 그 행성에 남아 살아남지 못했을 것임을 유추할 수 있다.

해석 | 그가 아기였을 때, 그의 부모님은 크립톤이 곧 폭발할 거라는 사실을 발견했다. 그를 구하기 위해, 그들은 작은 우주선을 만들어 그를 마지막 순간에 지구로 보냈다.

① 결국 크립톤은 실제로 폭발하지는 않았다.

② 슈퍼맨의 실제 부모는 원래 지구 출신이었다.

③ 슈퍼맨의 부모들은 자기 자신들을 구할 수는 없었다.

SUMMARY 해석 | 만화책에서 나온 인기 있는 ¹ 슈퍼히어로들은 많이 있다. 그러나 슈퍼맨이 최초였다. 만화책에 따르면, 슈퍼맨은 ² 크립톤에서 태어났다. 그의 부모님은 그들의 ³ 행성이 폭발하기 직전에 그를 지구로 보냈다. 그는 수줍은 신문 ⁴ 기자인 Clark Kent가 되었다. 그는 범죄와 싸우기 위해 특별한 능력을 사용했지만, 자신의 정체는 ⁵ 비밀로 유지했다. 현실에서, 슈퍼맨은 두 명의 십대 ⁶ 친구들 Jerry Siegel과 Joe Shuster에 의해 창조되었다. Clark Kent처럼 그들은 수줍음이 많았다. 그들은 그들의 발상을 한 회사에 팔았다. 그것은 그들을 절대 부자로 만들어 주지는 않았지만, 많은 ⁷ 팬들은 그들을 기억한다.

UNIT 20 The Miserly Beggar

p. 84	②									
	FROM THE WORDS	ⓐ 1	ⓑ 7	ⓒ 9	ⓓ 8	ⓔ 5	ⓕ 6	ⓖ 3	ⓗ 2	ⓘ 4
p. 85	SKIM THE TEXT	②								
pp. 86-87	READ THE PASSAGE	Q1 ④		Q2 ②	Q3 ④	Q4 왕에게 쌀알을 다섯 개만 준 것				
p. 87	READ AGAIN & THINK MORE	INFERENCE ②								
		SUMMARY 1 beggar		2 generous	3 bowl	4 rice				
		5 bag		6 coins	7 mistake					

● SKIM THE TEXT p. 85

Q 인색한 행동 때문에 행운의 기회를 놓친 거지에 대한 이야기이다. 남에게 너그럽고 도와주려는 마음이 있는 사람이 행운을 잡는다는 교훈을 담고 있으므로, 그것과 상통하는 속담은 ②이다.

해석 | ① 일찍 일어나는 새가 벌레를 잡는다.

② 다른 사람을 도우면, 당신도 도움을 받을 것이다.

③ 좋은 일들은 기다리는 자에게 온다.

● READ THE PASSAGE p. 86

직독직해

¹Once upon a time, / there was a poor man / who lived by begging. ²One day,
옛날 옛적에 / 한 가난한 남자가 있었다 / 동냥을 하여 먹고 살던. 어느 날,

he heard / that the king was passing through town / that day. ³This king was
그는 들었다 / 왕이 마을을 지나간다는 소식을 / 그날. 이 왕은 매우

known to be very generous, / so the man set down his begging bowl /
관대하기로 알려져 있었기에 / 이 남자는 동냥 그릇을 내려놓고 /

by the road / and waited excitedly / for the king to arrive.
길옆에 / 들뜬 마음으로 기다렸다 / 왕이 도착하기를.

⁴After a while, / a kindly old man stopped / to fill the beggar's bowl with rice.
얼마 후에 / 한 친절한 노인이 멈추었다 / 이 거지의 그릇을 쌀로 채워 주기 위해.

⁵But at the same time, / the king was approaching / on horseback. ⁶The beggar
그러나 동시에 / 왕이 다가오고 있었다 / 말을 타고. 거지는

pushed the old man away and shouted, / "My king, / what can you give me?"
그 노인을 밀쳐내고 외쳤다 / "나의 왕이여 / 제게 무엇을 주실 수 있습니까?"

⁷The king stopped and held out his hand, / saying, / "I've had a long journey.
왕은 멈추어 손을 내밀었다 / 라고 말하며 / "나는 먼 여정을 왔다.

⁸Will you give me some rice first?" ⁹The beggar was annoyed, / but he took
자네가 먼저 나에게 쌀을 조금 주겠는가?" 거지는 짜증이 났지만 /

five grains of rice from his bowl / and put them in the king's hand. ¹⁰The king
그릇에서 쌀알 다섯 개를 집어 / 왕의 손에 놓아주었다. 왕은

took the rice and rode away, / which made the beggar very angry.
쌀을 받고 떠나갔는데 / 이는 거지를 매우 화나게 만들었다.

¹¹When the beggar returned home that evening, / he found a bag on the floor.
그날 저녁 그 거지가 집에 돌아왔을 때 / 그는 바닥에서 가방을 하나 발견했다.

¹²The bag was filled with thousands of grains of rice— / and five gold coins, /
그 가방은 수천 개의 쌀로 가득 차 있었고 / 또 다섯 개의 금화 /

one for each grain of rice / he had given the king. ¹³The beggar realized his
즉, 각 쌀알에 해당하는 금화가 있었다 / 그가 왕에게 주었던. 거지는 자신의 끔찍한

terrible mistake: / "If I had been more generous," / he thought, / "I would be
실수를 깨달았다 / "내가 좀 더 관대했더라면," / 그는 생각했다 / "나는 오늘 부자가

a rich man today."
되었을 텐데."

전문해석

¹옛날 옛적에 동냥을 하여 먹고 살던 한 가난한 남자가 있었다. ²어느 날, 그는 왕이 그날 마을을 지나간다는 소식을 들었다. ³이 왕은 매우 관대하기로 알려져 있었기에, 이 남자는 길옆에 동냥 그릇을 내려놓고 왕이 도착하기를 들뜬 마음으로 기다렸다. ⁴얼마 후에, 한 친절한 노인이 이 거지의 그릇을 쌀로 채워 주기 위해 멈추었다. ⁵그러나 동시에, 왕이 말을 타고 다가오고 있었다. ⁶거지는 그 노인을 밀쳐내고 외쳤다. "나의 왕이여, 제게 무엇을 주실 수 있습니까?" ⁷왕은 멈추어 손을 내밀며 말했다, "나는 먼 여정을 왔다. ⁸자네가 먼저 나에게 쌀을 조금 주겠는가?" ⁹거지는 짜증이 났지만, 그릇에서 쌀 다섯 개를 집어 왕의 손에 놓아주었다. ¹⁰왕은 쌀을 받고 떠나갔는데, 이는 거지를 매우 화나게 만들었다. ¹¹그날 저녁 그 거지가 집에 돌아왔을 때, 그는 바닥에서 가방을 하나 발견했다. ¹²그 가방은 수천 개의 쌀알로 가득 차 있었고, 또 다섯 개의 금화, 즉, 그가 왕에게 주었던 각 쌀알에 해당하는 금화가 있었다. ¹³거지는 자신의 끔찍한 실수를 깨달았다: "내가 좀 더 관대했더라면, 나는 오늘 부자가 되었을 텐데." 그는 생각했다.

주요 어휘

• by -ing ~함으로써 • pass through ~을 지나가다 • beggar 거지 • bowl 그릇 • realize 깨닫다

주요 구문

¹⁰ *The king took the rice and rode away*, **which** made the beggar very angry.
 ▶ 관계대명사의 계속적 용법으로 선행사는 콤마(,) 앞의 절 전체이다. 「접속사 + 대명사」로 바꿔 쓸 수 있는데, 이 문장에서는 and it으로 바꿔 쓸 수 있다.

¹² The bag was filled with thousands of grains of rice — and *five gold coins*, **one for each grain of rice (that[which]) he had given the king**. ▶ one for ~는 five gold coins에 대한 의미를 보충하는 설명이며, '동격'의 구조이다. he had given the king 앞에는 목적격 관계대명사 that[which]가 생략되었다.

¹³ **"If I had been more generous,"** he thought, **"I would be a rich man** today."
 ▶ 「If + 주어 + 과거완료, 주어 + would + 동사원형」의 구조로, 혼합가정문이다. '(과거에) 만약 ~했더라면, (지금) …할 텐데'라는 의미를 나타낸다.

Q1 (a), (b), (c), (e)는 글의 주인공인 거지를 가리키지만, (d)는 왕을 가리킨다.

Q2 거지가 왕의 도착을 기다리던 중 한 친절한 남자가 와서 거지에게 쌀을 주었다고 했으므로, ②가 일치한다.

해석 | ① 거지는 왕의 도착을 고대하지 않았다.

② 왕이 도착하기 전에 한 남자가 거지를 도와주려고 했다.

③ 거지는 왕에게 약간의 쌀과 동전을 달라고 요청했다.

④ 거지는 기꺼이 그의 쌀을 왕에게 주었다.

⑤ 왕은 거지에게 금화로 가득 찬 가방을 보냈다.

Q3 콤마(,) 뒤에 빈칸에 들어갈 말의 단서가 제시되어 있다. 즉, 거지가 왕에게 준 쌀의 개수에 해당하는 금화가 있었다고 했으므로, 두 번째 단락에서 그 숫자를 찾을 수 있다.

해석 | ① 하나의 ② 두어 개의 ③ 몇 개의 ④ 다섯 개의 ⑤ 수천 개의

Q4 자신이 왕에게 준 쌀알의 개수만큼의 금화를 받고 나서야, 거지는 왕에게 더 관대해야 했음을 깨달았고, 그것이 자신의 실수였다는 것을 알게 되었다.

● READ AGAIN & THINK MORE p. 87

INFERENCE
▶ 거지는 자신에게 친절을 베풀려고 하는 노인을 밀쳐내고, 왕에게 구걸을 하는 데에만 급급했다. 따라서 그가 노인의 친절을 고마워하지 않았음을 유추할 수 있다.

해석 | 거지는 그 노인을 밀쳐내고 소리쳤다, "전하, 제게 무엇을 주실 수 있으십니까?"

① 그 노인은 그 전에도 종종 그 거지를 도와주었다.

② 그 거지는 그 노인에게 고마움을 느끼지 않았다.

③ 그 거지는 왕에게서 많은 것을 기대하지 않았다.

SUMMARY
해석 | 어느 날, 한 **¹거지**가 왕이 마을을 지나간다는 소식을 들었다. 왕은 매우 **²관대**하였기 때문에, 그 거지는 신이 났다. 거지가 기다리고 있을 때, 한 친절한 노인이 그의 **³그릇**에 쌀을 넣어 주려고 했다. 그러나 동시에, 왕이 다가오고 있었다. 왕은 거지에게 **⁴쌀**을 좀 달라고 부탁했다. 거지는 왕에게 쌀 다섯 알을 주었고, 왕은 말을 타고 떠났다. 거지가 집에 돌아왔을 때, 그는 쌀이 든 **⁵가방**을 발견했다. 거기에는 또한 다섯 개의 금화 **⁶동전**들이 있었는데, 그가 왕에게 주었던 쌀알 각각에 해당하는 수였다. 그는 자신의 끔찍한 **⁷실수**를 깨달았다.

UNIT 21 Under the Weather

p. 88		②
	FROM THE WORDS	ⓐ 6 ⓑ 9 ⓒ 4 ⓓ 2 ⓔ 1 ⓕ 3 ⓖ 7 ⓗ 8 ⓘ 5
p. 89	**SKIM THE TEXT**	①
pp. 90-91	**READ THE PASSAGE**	Q1 ② Q2 ⑤ Q3 ④
		Q4 Summer Lovers, Summer Haters, Rain Haters
p. 91	**READ AGAIN & THINK MORE**	INFERENCE ①
		SUMMARY **1** weather **2** depressed **3** sunlight **4** hot
		5 rainy **6** personalities **7** Summer

Q 날씨에 따라 사람들의 기분과 행동하는 방식이 다르고, 날씨에 영향을 받는 유형에 따라 성격을 나눌 수 있다고 했다. 즉, 날씨가 사람의 기분에 어떠한 영향을
미치는지를 설명하고 있으므로 요지로는 ①이 알맞다.

해석ㅣ ① 날씨는 사람들이 느끼는 기분에 영향을 미친다.

② 어떤 사람들은 다른 사람들보다 날씨를 더 잘 알아차린다.

③ 갑작스러운 날씨의 변화는 건강에 나쁘다.

직독직해

1 Many psychologists believe / that weather affects / how we feel / in many
많은 심리학자들은 믿는다 / 날씨가 영향을 미친다고 / 우리가 느끼는 방식에 / 많은 면에서.

ways. **2** One of the best-known effects of weather on mood / is Seasonal
기분에 대한 날씨의 가장 잘 알려진 영향 중 하나는 / 계절성

Affective Disorder (SAD). **3** People with SAD become depressed / during
정서 장애(SAD)이다. SAD가 있는 사람들은 우울하게 된다 / 연중

a certain time of year, / usually from fall to winter. **4** This is probably because
특정 시기에 / 보통 가을에서 겨울 사이에. 이는 필시 ~ 때문일 것이다

of / a lack of sunlight. **5** Shorter days can cause changes / in some brain
/ 햇빛의 부족. 짧은 낮 시간은 변화를 일으킬 수 있는데 / 뇌의 일부 화학물질에

chemicals, / which might control mood and sleep.
/ 그것들은 기분과 잠을 통제할 수 있다.

6 Temperature and rain matter, too. **7** Fighting and violence increase / during
온도와 비도 중요하다. 싸움과 폭력은 늘어나는데 / 더운 날씨

hot weather, / maybe because people feel uncomfortable. **8** But not all kinds
동안에 / 아마도 사람들이 불편하게 느끼기 때문일 것이다. 그러나 모든 종류의

of bad weather increase violence. **9** People tend to eat more / when it's cold
나쁜 날씨가 폭력을 증가시키지는 않는다. 사람들은 더 많이 먹는 경향이 있다 / 춥거나 비가 올 때.

or rainy. **10** Our brains seem to link rain with cold, / even if it's warm outside.
우리의 뇌는 비를 추위와 연관시키는 것 같다 / 바깥이 따뜻하더라도.

11 And eating warms the body. **12** Sadness is also more common / on rainy
그리고 먹는 것은 몸을 데워준다. 슬픔도 더욱 흔하다 / 비 오는 날에는

days / since there's less sunlight.
/ 햇빛이 더 적기 때문에.

13 Of course, / weather doesn't affect everyone / the same way. **14** One study
물론 / 날씨가 모든 사람에게 영향을 주지는 않는다 / 같은 방식으로. 한 연구는

found / that people have one of four different "weather personalities." **15** Almost
알아냈다 / 사람들이 네 가지의 다른 '날씨 성격' 중 하나를 가지고 있다는 것을. 연구에서

half the people in the study / weren't affected. **16** The rest were divided /
거의 절반의 사람들이 / 영향을 받지 않았다. 그 나머지는 나뉘었다 /

by which kind of weather affects them the most. **17** Summer Lovers were the
어떤 날씨가 그들에게 가장 큰 영향을 미치는지에 따라. 여름 선호자들이

biggest group. **18** Sunshine makes these people very happy. **19** The next most
가장 큰 그룹이었다. 햇빛은 이 사람들을 매우 행복하게 만든다. 다음으로 흔한 타입은

common type was Summer Haters, / who feel worse in warm, sunny weather.
여름을 싫어하는 사람들이었으며 / 이들은 따뜻하고 해가 나는 날씨에 기분이 더 안 좋다.

전문해석

1 많은 심리학자들은 날씨가 우리가 느끼는 방식에 많은 면에서 영향을 미친다고 믿는다. **2** 기분에 대한 날씨의 가장 잘 알려진 영향 중 하나는 계절성 정서 장애(SAD)이다. **3** SAD가 있는 사람들은 연중 특정 시기에, 보통 가을에서 겨울 사이에 우울하게 된다. **4** 이는 필시 햇빛의 부족 때문일 것이다. **5** 짧은 낮 시간은 뇌의 일부 화학 물질에 변화를 일으킬 수 있는데, 그것들은 기분과 잠을 통제할 수 있다.

6 온도와 비도 중요하다. **7** 싸움과 폭력은 더운 날씨 동안에 늘어나는데, 아마도 사람들이 불편하게 느끼기 때문일 것이다. **8** 그러나 모든 종류의 나쁜 날씨가 폭력을 증가시키지는 않는다. **9** 춥거나 비가 올 때 사람들은 더 많이 먹는 경향이 있다. **10** 우리의 뇌는 바깥이 따뜻하더라도, 비를 추위와 연관시키는 것 같다. **11** 그리고 먹는 것은 몸을 데워준다. **12** 비 오는 날에는 햇빛이 더 적기 때문에 슬픔도 더욱 흔하다.

13 물론, 날씨가 모든 사람에게 같은 방식으로 영향을 주지는 않는다. **14** 한 연구는 사람들이 네 가지의 다른 '날씨 성격' 중 하나를 가지고 있다는 것을 알아냈다. **15** 연구에서 거의 절반의 사람들이 영향을 받지 않았다. **16** 그 나머지는 어떤 날씨가 그들에게 가장 큰 영향을 미치는지에 따라 나뉘었다. **17** 여름 선호자들이 가장 큰 그룹이었다. **18** 햇빛은 이 사람들을 매우 행복하게 만든다. **19** 다음으로 흔한 타입은 여름을 싫어하는 사람들이었으며, 이들은 따뜻하고 해가 나는 날씨에 기분이 더 안 좋다. **20** 마지막으로, 비를 싫어하는 사람들이 있었다. **21** 이 사람들은 비가 오는 날에 꽤 처지는 기분이 된다.

20 Finally, there were Rain Haters. **21** These people feel quite down / on rainy days.

마지막으로, 비를 싫어하는 사람들이 있었다. 이 사람들은 꽤 처지는 기분이 된다 / 비가 오는 날에.

주요 어휘

• best-known 잘 알려진 • violence 폭력 • even if ~이더라도, ~이긴 하지만 • sadness 슬픔 • rest 나머지 • quite 꽤

주요 구문

4 **This is** probably **because of** a lack of sunlight.

▶ 「This is because[because of] + 이유」는 '그것은 ~ 때문이다'라는 의미이다. 접속사 because 뒤에는 절이 이어지고, 전치사 because of 뒤에는 명사구가 이어진다.

16 **The rest** *were* divided **by** *which kind of weather affects them the most.*

▶ The rest는 '나머지들'이라는 의미로 문맥상 The other half and more people이므로, 복수형 be동사 were가 이어져 나왔다. 전치사 by의 목적어 자리에 의문사 which가 이끄는 간접의문문이 나왔다.

19 The next most common type was *Summer Haters*, **who** *feel* worse in warm, sunny weather.

▶ 주격 관계대명사 who의 선행사는 Summer Haters이고, 선행사가 복수명사이기 때문에 동사 feel이 이어져 나온다.

문제 해설

Q1 글은 전반적으로 '날씨가 우리의 기분에 어떠한 영향을 미치는지'에 대해 설명하고 있으므로 ②가 알맞다.

해석 | ① 우리가 어떻게 보이는지 ② 우리가 어떻게 느끼는지 ③ 우리가 어떻게 싸우는지 ④ 우리가 무엇을 말하는지 ⑤ 우리가 무엇을 먹는지

Q2 주어진 문장은 아무리 온도가 따뜻해도 비가 오면 추위를 느낀다는 내용인 (E)에 와야, '추위를 느끼기 때문에, 먹음으로써 몸을 따뜻하게 한다'는 문맥으로 이어져 가장 자연스럽다.

해석 | 그리고 먹는 것은 몸을 데워준다.

Q3 절반 정도의 사람들은 날씨에 아무 영향도 받지 않으며, 그 다음으로 가장 흔한 날씨 성격은 여름 선호자들(Summer Lovers)이라고 했다.

해석 | ① SAD는 추운 계절에 사람들에게 가장 많은 영향을 끼친다. ② 햇빛이 줄어드는 것은 뇌의 화학물질에 영향을 미친다.
③ 춥거나 비가 올 때, 사람들은 더 많이 먹는 경향이 있다. ④ 가장 흔한 날씨 성격은 비를 싫어하는 사람들이다.
⑤ 일부 사람들의 기분은 날씨에 달려 있지 않을 수도 있다.

Q4 거의 절반에 해당하는 사람들은 날씨에 영향을 받지 않으며, '그 나머지 사람들'을 어떤 날씨에 가장 영향을 받는지에 따라 3가지 유형으로 나누어 소개했다.

⬤ READ AGAIN & THINK MORE p. 91

[INFERENCE] ▶ 싸움과 폭력은 더운 날씨에 늘어나지만, 모든 종류의 나쁜 날씨가 폭력을 증가시키지는 않는다고 했다. 따라서 더운 날씨가 아닌 다른 나쁜 날씨에는 굳이 싸움이나 폭력이 늘어나지 않음을 유추할 수 있다.

해석 | 싸움과 폭력은 더운 날씨 동안에 늘어나는데, 아마도 사람들이 불편하게 느끼기 때문일 것이다.
① 매우 추울 때에 싸움이 더 빈번해지지는 않는다.
② 폭력적인 범죄와 싸움은 아마도 여름에 가장 저조하다.
③ 추운 날씨는 더운 날씨보다 사람들을 더욱 불편하게 만든다.

[SUMMARY] 해석 | 많은 심리학자들은 **1** 날씨가 우리의 기분에 영향을 미친다고 생각한다. 예를 들어, 계절성 정서 장애가 있는 사람들은 보통 가을에서 겨울까지 **2** 우울하게 된다. 이는 아마도 **3** 햇빛의 부족 때문일 것이다. 또한, **4** 더운 날씨 동안에는 더 많은 폭력이 있다. 그리고 사람들은 **5** 비가 오는 날씨에 더 많이 먹으며 더 슬프게 느낀다. 그러나 모든 사람이 같은 방식으로 영향을 받는 것은 아니며, 한 연구는 사람들이 서로 다른 '날씨 **6** 성격들'을 가지고 있음을 발견했다. 절반 정도는 영향을 받지 않는 것 같다. 그 나머지로는 **7** 여름 선호자, 여름을 싫어하는 사람들, 혹은 비를 싫어하는 사람들이 있다.

p. 92	①									
	FROM THE WORDS	ⓐ 2	ⓑ 8	ⓒ 9	ⓓ 5	ⓔ 4	ⓕ 6	ⓖ 7	ⓗ 1	ⓘ 3
p. 93	SKIM THE TEXT	③								
pp. 94-95	READ THE PASSAGE	Q1 (1) F (2) T (3) T			Q2 ⑤					
		Q3 수천 명이 금을 캐기 위해 비트바테르스란트 지역으로 몰려든 것					Q4 ⑤			
p. 95	READ AGAIN & THINK MORE	INFERENCE ①								

SUMMARY **1** gold **2** layer **3** mine **4** founded **5** largest **6** currency **7** decline

● SKIM THE TEXT p. 93

Q 남아프리카 공화국에 있는 비트바테르스란트 지역을 소개하며, 한때 세계 최대 금광이었던 이곳의 역사와 중요성에 대해 설명하고 있는 글이므로 주제로는 ③이 알맞다.

해석 | ① 요하네스버그 도시의 역사 ② 세계 금 사업의 역사 ③ 비트바테르스란트의 역사와 중요성

● READ THE PASSAGE p. 94

직독직해

¹ Witwatersrand Ridge is a long, rocky cliff / in South Africa. **²** In the 19th
비트바테르스란트 산마루는 길고 바위가 많은 절벽이다 / 남아프리카 공화국에 있는. 19세기에

century, / there were rumors / that huge amounts of gold were hidden /
/ 소문이 돌았다 / 막대한 양의 금이 숨겨져 있다는 /

underneath it. **³** Many people tried to find the gold / but failed. **⁴** In 1886, / an
그 밑에. 많은 사람들이 그 금을 찾으려고 노력했지만 / 실패했다. 1886년에 /

Australian named George Harrison finally succeeded. **⁵** His discovery was historic.
George Harrison이라는 이름의 한 호주인이 마침내 성공을 거두었다. 그의 발견은 역사적이었다.

⁶ There used to be an underground sea / beneath the ridge. **⁷** When this sea
예전에 지하 바다가 있었다 / 이 산마루 밑에. 이 바다가 사라졌을 때

disappeared, / it left behind / a giant area about 400 kilometers long.
/ 그것은 뒤에 남겼다 / 400킬로미터 길이의 거대한 지역을.

⁸ This area contained the biggest layer of gold / in the world. **⁹** The news spread
이 지역은 가장 큰 금 층을 가지고 있었다 / 세계에서. 그 소식은 빠르게 퍼졌다.

fast. **¹⁰** Thousands of people arrived in the area / to mine the gold. **¹¹** Thanks to
수천 명의 사람들이 그 지역에 도착했다 / 그 금을 캐기 위해. 이 '골드 러쉬'

this "gold rush," / the city of Johannesburg was founded. **¹²** Only ten years later, /
덕분에 / 요하네스버그 시가 설립되었다. 불과 10년 후에 /

Johannesburg had become the country's largest city / and the world capital of
요하네스버그는 그 나라의 가장 큰 도시가 되었고 / 금광의 세계적인 수도가 되었다.

전문해석

¹ 비트바테르스란트 산마루는 남아프리카 공화국에 있는 길고 바위가 많은 절벽이다. **²** 19세기에, 그 밑에 막대한 양의 금이 숨겨져 있다는 소문이 돌았다. **³** 많은 사람들이 그 금을 찾으려고 노력했지만 실패했다. **⁴** 1886년에, George Harrison이라는 이름의 한 호주인이 마침내 성공을 거두었다. **⁵** 그의 발견은 역사적이었다. **⁶** 예전에 이 산마루 밑에는 지하 바다가 있었다. **⁷** 이 바다가 사라졌을 때, 그것은 400킬로미터 길이의 거대한 지역을 뒤에 남겼다. **⁸** 이 지역은 세계에서 가장 큰 금 층을 가지고 있었다. **⁹** 그 소식은 빠르게 퍼졌다. **¹⁰** 수천 명의 사람들이 그 지역에 그 금을 캐기 위해 도착했다. **¹¹** 이 '골드 러쉬' 덕분에, 요하네스버그 시가 설립되었다. **¹²** 불과 10년 후에, 요하네스버그는 그 나라의 가장 큰 도시가 되었고 금광의 세계적인 수도가 되었다. **¹³** 그뿐 아니라, 남아프리카 공화국의 통화인 란드는 비트바테르스란트에서

gold mining. ¹³ What's more, / South Africa's currency, the rand, is named for
그뿐 아니라, / 남아프리카 공화국의 통화인 란드는 비트바테르스란트에서

Witwatersrand.
따서 붙여졌다.

¹⁴ Over the next century, / over 42 million kilograms of gold were mined / from
그 다음 세기에 걸쳐 / 4천 2백만 킬로그램의 금이 채굴되었다 /

the area. ¹⁵ The gold business has declined / since the late 1900s.
그 지역으로부터. 금 산업은 쇠퇴해왔다 / 1900년대 후반부터.

¹⁶ Johannesburg's economy has declined / as well. ¹⁷ Nevertheless, / Witwatersrand
요하네스버그의 경제 쇠퇴해왔다 / 또한. 그럼에도 불구하고 / 비트바테르스란트는

is still known / as "El Dorado," "the city of gold." ¹⁸ It has produced almost 50
여전히 알려져 있다 / '엘도라도' 즉 '금의 도시'로. 이곳은 거의 50퍼센트를

percent / of all the gold / ever taken from the earth.
생산해냈다 / 모든 금의 / 지구에서 채굴된.

따서 붙여졌다.

¹⁴ 그 다음 세기에 걸쳐, 4천 2백만 킬로그램의 금이 그 지역으로부터 채굴되었다. ¹⁵ 금 산업은 1900년대 후반부터 쇠퇴해 왔다. ¹⁶ 요하네스버그의 경제 또한 쇠퇴해 왔다. ¹⁷ 그럼에도 불구하고, 비트바테르스란트는 여전히 '엘도라도' 즉 '금의 도시'로 알려져 있다. ¹⁸ 이곳은 지구에서 채굴된 모든 금의 거의 50퍼센트를 생산해냈다.

주요 어휘

• rocky 바위가 많은 • succeed 성공하다 • historic 역사적인 • beneath 아래에 • mining 채굴, 채광 • what's more 그뿐 아니라
• economy 경제 • produce 생산하다

주요 구문

⁶ There **used to** be an underground sea beneath the ridge. ▶ 「used to-v」는 '예전에는 ~했었다'라는 의미로 과거의 상태나 규칙적인 습관을 나타낸다.

¹⁵ The gold business **has declined since** the late 1900s. ▶ 「have + p.p.」는 현재 완료로 이 문장에서는 과거의 시점부터 현재까지 계속되고 있는 상태를 나타낸다. since는 전치사로 쓰여 '~ 이래로'라는 의미를 나타낸다.

¹⁸ It has produced almost 50 percent of *all the gold* **ever taken from the earth**.
 ▶ all the gold which was ever taken from the earth에서 「주격 관계대명사 + be동사」가 생략된 형태이다.

문제 해설

Q1 (1) 1886년은 George Harrison이 처음으로 금을 찾는 데 성공한 해이며, 사람들은 그 이전부터 모여들기 시작했다.
 해석 | (1) 사람들은 1886년에 금을 찾기 위해 비트바테르스란트로 오기 시작했다.
 (2) 요하네스버그가 나라의 가장 큰 도시가 되는 데에는 10년이 걸렸다.
 (3) 요하네스버그의 경제는 1900년대 후반부터 쇠퇴해 오고 있다.

Q2 마지막 문장에 지금까지 지구에서 채굴된 금의 총량의 거의 50퍼센트를 비트바테르스란트에서 생산했다고 언급되어 있다.

Q3 금이 발견되었다는 소식이 빠르게 퍼지자, 수천 명의 사람들이 금을 캐기 위해 몰려들어, 요하네스버그 도시가 생겨났다고 했다.

Q4 빈칸 앞에는 요하네스버그의 경제가 쇠퇴해 왔다는 내용이, 뒤에는 비트바테르스란트가 여전히 '금의 도시'로 알려져 있다는 상반된 내용이 나오므로, 역접의 뜻을 가진 접속사 Nevertheless(그럼에도 불구하고)가 어울린다.
 해석 | ① 마침내 ② 이 이유로 인해 ③ 명백하게도 ④ 한편 ⑤ 그럼에도 불구하고

● READ AGAIN & THINK MORE p. 95

INFERENCE ▶ 불과 10년 만에 요하네스버그가 나라에서 가장 큰 도시가 되었다고 했으므로, 많은 인구가 유입되어 빠른 인구 증가가 이루어졌음을 유추할 수 있다.
 해석 | 불과 10년 후에, 요하네스버스는 그 나라의 가장 큰 도시가 되었고 금광의 세계적인 수도가 되었다.
 ① 요하네스버그의 인구는 매우 빠르게 증가했다.
 ② 그 당시 세계에는 다른 금광이 거의 없었다.
 ③ 요하네스버그는 곧 남아프리카 공화국의 수도가 되었다.

해석 | 1886년에, George Harrison은 남아프리카 공화국에서 **1** 금을 발견했다. 그의 발견은 비트바테르스란트 산마루 밑이었는데, 이곳은 세계에서 가장 큰 금 **2** 층이 있었다. 수천 명의 사람들이 그것을 **3** 채굴하러 왔다. 그 결과, 요하네스버그가 **4** 설립되었고 곧 나라에서 **5** 가장 큰 도시가 되었다. 남아프리카 공화국의 **6** 통화는 심지어 비트바테르스란트를 따서 붙여졌다. 1900년대 후반에, 금 산업은 **7** 쇠퇴하기 시작했고, 요하네스버그도 그렇게 되었다. 그러나 비트바테르스란트는 지금까지 채굴된 금의 거의 50퍼센트를 생산해냈다.

UNIT 23 **Y**ear 2050

p. 96	②	
	FROM THE WORDS	ⓐ 7 ⓑ 6 ⓒ 2 ⓓ 1 ⓔ 4 ⓕ 8 ⓖ 9 ⓗ 3 ⓘ 5
p. 97	**SKIM THE TEXT**	②
pp. 98-99	**READ THE PASSAGE**	**Q1** ③ **Q2** ④ **Q3** ②
		Q4 하이퍼루프를 통해 시속 1,200 킬로미터로 이동할 수 있기 때문에
p. 99	**READ AGAIN & THINK MORE**	**INFERENCE** ①

SUMMARY 1 technology 2 computers 3 same 4 smaller
5 entertainment 6 travel 7 tube

● SKIM THE TEXT p. 97

Q 과학 기술 분야 사람들이 예상한 2050년도의 미래상을 컴퓨터와 오락, 이동의 세 가지 면에서 소개하고 있으므로 제목으로는 ②가 알맞다.

해석 | ① 2050년의 컴퓨터: 무엇이 예상되는가 ② 기술 전문가들이 미래를 예측하다 ③ 2050년에는 세계가 더 나아질 것인가 악화될 것인가?

● READ THE PASSAGE p. 98

직독직해

1 People in the technology field like / to make predictions about the future. **2** Here
기술 분야 사람들은 좋아한다 / 미래에 대해 예측하기를. 여기

are three of our favorite ideas / about what life will be like / in the year 2050.
우리가 가장 좋아하는 세 가지 발상이 있다 / 생활이 어떨지에 대해 / 2050년에.

3 Computers will be smaller and more powerful. **4** Computer chips will be
컴퓨터는 더 작고 더욱 강력할 것이다. 컴퓨터 칩은

1,000 times as powerful / as they are today. **5** Yet they will cost the same.
천 배 더 강력할 것이다 / 오늘날에 비해. 그럼에도 가격은 같을 것이다.

6 This means / you could buy a laptop for 50 cents. **7** But we probably won't
이는 뜻한다 / 당신이 노트북 컴퓨터를 50센트에 살 수 있다는 것을. 그러나 우리는 아마도 노트북을 더 이상

need laptops anymore. **8** Future computers will be tiny. **9** They could be built /
필요로 하지 않을 것이다. 미래의 컴퓨터는 매우 작을 것이다. 그것들은 만들어질 수 있을 것이다 /

전문해석

1 기술 분야 사람들은 미래에 대해 예측하기를 좋아한다. **2** 여기 2050년에 생활이 어떤지에 대해 우리가 가장 좋아하는 세 가지 발상이 있다.

3 컴퓨터는 더 작고 더욱 강력할 것이다. **4** 컴퓨터 칩은 오늘날에 비해 천 배 더 강력할 것이다. **5** 그럼에도 가격은 같을 것이다. **6** 이는 당신이 노트북 컴퓨터를 50센트에 살 수 있다는 것을 뜻한다. **7** 그러나 우리는 아마도 노트북을 더 이상 필요로 하지 않을 것이다. **8** 미래의 컴퓨터는 매우

into our pens, glasses, and even clothing.
우리의 펜이나 안경, 심지어 의류 안에.

10 Entertainment will be interactive. **11** Virtual reality (VR) is developing quickly, /
오락은 상호적이 될 것이다. 가상 현실(VR)은 빠르게 발전하고 있으며 /

and most forms of entertainment will become / more like video games.
대부분의 오락 형태가 ~ 질 것이다 / 더욱 비디오 게임과 같아.

12 For example, / people won't just watch a movie. **13** Instead, / VR headsets will
예를 들어 / 사람들은 단지 영화를 보지만 않을 것이다. 대신에 / VR 헤드셋은 우리가 해줄

let us / be in the movie / and have actual conversations / with the characters.
것이다 / 영화 안에 들어가게 / 그리고 실제 대화를 나눌 수 있게 / 캐릭터들과.

14 Travel will be easier. **15** People will be moving much faster / within the same
이동은 더 쉬워질 것이다. 사람들은 훨씬 더 빠르게 움직일 수 있을 것이다 / 같은 나라 안에서

country / and even between countries. **16** The Hyperloop is an exciting possibility.
/ 그리고 심지어 국가들 사이에서도. 하이퍼루프는 하나의 흥미진진한 가능성이다.

17 This is a long tube / under the ground. **18** It will be able to move small vehicles /
이것은 긴 터널이다 / 땅 밑에 있는. 그것은 작은 차량들을 옮길 수 있을 것이다 /

filled with people / at 1,200 km/h. **19** The basic idea for the Hyperloop has
사람들로 가득 찬 시속 1,200 킬로미터의 속도로. 하이퍼루프에 대한 기본적인 발상은

already been tested / with some success. **20** By 2050, / we may be traveling
이미 시험되었다 / 일부의 성공을 거두며. 2050년이 되면 / 우리는 파리에서 로마까지

from Paris to Rome / in a few minutes!
이동할 수 있을지도 모른다 / 몇 분 안에!

작을 것이다. **9** 그것들은 우리의 펜이나 안경, 심지어 의류 안에 만들어질 수 있을 것이다.

10 오락은 상호적이 될 것이다. **11** 가상 현실(VR)은 빠르게 발전하고 있으며, 대부분의 오락 형태가 더욱 비디오 게임과 같아질 것이다. **12** 예를 들어, 사람들은 단지 영화를 보지만 않을 것이다. **13** 대신에, VR 헤드셋은 우리가 영화 안에 들어가서 캐릭터들과 실제 대화를 나눌 수 있게 해줄 것이다.

14 이동은 더 쉬워질 것이다. **15** 사람들은 같은 나라 안에서 그리고 심지어 국가들 사이에서도 훨씬 더 빠르게 움직일 수 있을 것이다. **16** 하이퍼루프는 하나의 흥미진진한 가능성이다. **17** 이것은 땅 밑에 있는 긴 터널이다. **18** 그것은 사람들로 가득 찬 작은 차량들을 시속 1,200 킬로미터의 속도로 옮길 수 있을 것이다. **19** 하이퍼루프에 대한 기본적인 발상은 이미 일부의 성공을 거두며 시험되었다. **20** 2050년이 되면, 우리는 파리에서 로마까지 몇 분 안에 이동할 수 있을지도 모른다.

주요 어휘

• chip 칩 • laptop 노트북 • probably 아마도 • form 형태 • headset 헤드셋 • actual 실제의 • travel 이동
• hyperloop 하이퍼루프(미국의 Elon musk가 제안한 신개념 고속철도. 진공 상태인 터널에서 시속 약 1,200 킬로미터로 달릴 수 있다.) • test 시험하다

주요 구문

2 Here are three of our favorite ideas about **what life will be like in the year 2050**.
▶ 의문사 what이 이끄는 간접의문문이 명사절로서 전치사 about의 목적어 역할을 한다.

18 It **will be able to** move small vehicles filled with people at 1,200 km/h.
▶ 미래 시제를 나타내는 조동사 will 뒤에 가능을 나타내는 조동사 can이 바로 이어서 나올 수 없으므로, can과 같은 의미를 가진 be able to로 대신했다.

19 *The basic idea* for the Hyperloop **has** *already* **been tested** with some success.
▶ 주어인 The basic idea와 test는 수동 관계이므로 현재 완료의 수동태 「have + been + p.p.」가 쓰였다. 현재 완료의 의미 중 '막 ~했다'라는 '완료'의 의미를 나타내며, 이때 부사 already와 함께 자주 쓰인다.

문제 해설

Q1 VR 헤드셋으로 인해 우리가 영화 안으로 들어갈 수 있고 캐릭터들과 실제 대화를 나눌 수 있을 것이라고 했으나, 그 헤드셋의 가격이 얼마가 될지는 언급되지 않았다.
해석 | ① 컴퓨터가 얼마나 강력해질 것인가
② 어떤 것들에 컴퓨터가 탑재 될 것인가
③ VR 헤드셋의 가격이 얼마가 될 것인가
④ 하이퍼루프가 무엇을 하는가
⑤ 하이퍼루프는 얼마나 빠를 것인가

Q2 미래 컴퓨터의 모습을 묘사하는 단락에서 노트북과 데스크탑 컴퓨터를 비교한 문장 (D)는 전반적인 글의 흐름과 관계가 없다. (노트북은 데스크탑 컴퓨터보다 더 유용하다.)

Q3 빈칸 뒤에서 사람들이 단지 영화를 보는 것에서 그치지 않고, 영화 안으로 들어가 캐릭터들과 실제 대화를 나눌 수 있다고 했으므로 빈칸에는 interactive (상호적인)가 알맞다.

해석 | ① 고맙게 여겨지는　　② 상호적인　　③ 국제적인　　④ 잊을 수 없는　　⑤ 불필요한

Q4 2050년에는 파리에서 로마까지 단 몇 분 만에 이동할 수 있는 이유는 바로 앞 문장에 설명되어 있다. 즉, 하이퍼루프를 통해 시간당 1,200 킬로미터로 이동할 수 있을 것이기 때문이다.

● READ AGAIN & THINK MORE　p. 99

INFERENCE　▶ 하이퍼루프의 기본적인 발상이 시험되고 있다는 것은 하이퍼루프가 아직 실생활에서 사용되지 않고 있음을 함축한다.

해석 | 하이퍼루프에 대한 기본적인 발상은 이미 일부의 성공을 거두며 시험되었다.
　　　① 사람들은 아직은 하이퍼루프에 탈 수 없다.
　　　② 여러 하이퍼루프들이 지금 실제로 건설되고 있다.
　　　③ 몇몇 과학자들은 하이퍼루프가 절대 작동하지 않을 거라고 생각한다.

SUMMARY　해석 | ¹ 기술 관련으로 일하는 사람들은 2050년의 생활에 대한 흥미로운 발상들을 가지고 있다. 하나로 ² 컴퓨터들은 훨씬 더 강력해질 것이지만, ³ 같은 가격일 것이다. 그것들은 또한 훨씬 ⁴ 더 작을 것이다. 그것들은 우리의 옷 같은 일상 용품 안에 만들어질 것이다. 가상 현실은 ⁵ 오락을 상호적으로 만들 것이다. 예를 들어, 영화는 비디오 게임과 더욱 같아질 것이다. 마지막으로, ⁶ 이동은 훨씬 빠르고 쉬워질 것이다. 하이퍼루프는 시속 1,200 킬로미터의 속도로 차량들을 움직일 지하 ⁷ 터널이다. 지금 몇 시간이 걸리는 여행은 단 몇 분이 걸릴 것이다.

UNIT 24　Zinc & the Common Cold

p. 100	①
	FROM THE WORDS　ⓐ 3　ⓑ 6　ⓒ 4　ⓓ 7　ⓔ 5　ⓕ 1　ⓖ 2　ⓗ 8　ⓘ 9
p. 101	**SKIM THE TEXT**　③
pp. 102-103	**READ THE PASSAGE**　Q1 ③　Q2 ①　Q3 ①
	Q4 감기 증상이 시작되자마자 사용할 것, 권장량보다 더 많이 사용하지 말 것
p. 103	**READ AGAIN & THINK MORE**　INFERENCE ②
	SUMMARY　**1** mineral　**2** cold　**3** liquids　**4** experts
	5 side　**6** sprays　**7** nervous

● SKIM THE TEXT　p. 101

Q 아연이 감기에 대한 인기 치료법이 되었다고 하며, 이것이 근거가 있는지 살펴보고, 주의해야 할 위험성이 있는지에 대해 논하고 있으므로 목적으로는 ③이 알맞다.

해석 | ① 아연이 감기를 짧게 하는데 어떻게 도움을 주는지 설명하려고
　　　② 다양한 종류의 아연 제품들을 비교하려고
　　　③ 아연 제품들의 효과와 안전성을 논하려고

● READ THE PASSAGE p. 102

직독직해 ..

1 Zinc is an essential mineral / for human health. **2** It strengthens the immune
아연은 필수적인 무기물이다 / 사람 건강을 위해.　　　그것은 면역 체계를 강화시키고

system / and helps the body heal. **3** Lately, it has become a popular treatment
/ 몸이 회복하는 것을 도와준다.　　최근에, 그것은 감기에 대한 인기 있는 치료법이 되었다

for colds, / although not everyone agrees / it's effective. **4** Here's / what you
/ 비록 모든 사람이 동의하지는 않지만 / 그것이 효과가 있다고.　여기에 있다 / 당신이

need to know.
알아야 할 것들이.

5 **The Evidence:** / Several studies have found / that zinc helps people / get rid of
증거: / 몇몇 연구는 발견했다 / 아연이 사람들을 도와준다는 사실을 / 감기를 더 빨리

a cold faster. **6** It can reduce the length of a cold / by a day or more. **7** Zinc
떨쳐낼 수 있도록.　그것은 감기 기간을 줄여줄 수 있다 / 하루나 그 이상.　아연 제품에는

products include / liquids (which you drink), / lozenges (like candies, which you
~이 있다 / 액체형(당신이 마시는) / 캔디형(사탕처럼 당신이 빨아먹는)

suck on), / or sprays (which go into the nose). **8** These products seem to work /
/ 혹은 스프레이형(코에 들어가는).　　이 제품들은 작용하는 것으로 보인다 /

by stopping the virus from multiplying. **9** However, some experts say / that
바이러스가 번식하는 것을 막음으로써.　　그러나, 일부 전문가들은 말한다 /

these studies did not involve enough people, / so we can't trust the results.
이 연구들이 충분한 사람들을 포함하지 않았기에 / 우리가 그 결과들을 믿을 수 없다고.

10 **The Risks:** / There are possible side effects. **11** Some people experience an
위험: / 가능한 부작용들이 있다.　　일부 사람들은

upset stomach and a dry mouth. **12** Worse, some people / who used zinc sprays /
배탈과 구강 건조를 경험한다.　　더 심하게는, 일부 사람들이 / 아연 스프레이를 이용한 /

have lost their sense of smell. **13** Zinc also can be toxic / if you take too much.
후각을 잃기도 했다.　　아연은 또한 독성이 있을 수 있다 / 만약 당신이 너무 많이 섭취하면.

14 It may harm the nervous system.
그것은 신경계에 해를 입힐 수 있다.

15 **Conclusion:** / A lozenge or liquid with zinc may help shorten your cold.
결론: / 캔디형이나 액체형 아연은 당신의 감기를 줄여 줄 수도 있다.

16 For best results, / use it / as soon as your cold symptoms start. **17** And never
최선의 결과를 위해서는 / 사용하도록 해라 / 당신의 감기 증상이 시작하자마자.　　그리고 절대 사용하지

use / more than the recommended amount.
마라 / 권장량 이상으로.

전문해석 ..

1 아연은 사람 건강을 위해 필수적인 무기물이다. **2** 그것은 면역 체계를 강화시키고 몸이 회복하는 것을 도와준다. **3** 최근에, 비록 모든 사람이 그것이 효과가 있다고 동의하지는 않지만, 그것은 감기에 대한 인기 있는 치료법이 되었다. **4** 여기에 당신이 알아야 할 것들이 있다.

5 증거: 몇몇 연구는 아연이 사람들이 감기를 더 빨리 떨쳐낼 수 있도록 도와준다는 사실을 발견했다. **6** 그것은 하루나 그 이상 감기 기간을 줄여줄 수 있다. **7** 아연 제품에는 액체형(마시는 것), 캔디형(사탕처럼 빨아 먹는 것), 스프레이형(코에 들어가는 것)이 있다. **8** 이 제품들은 바이러스가 번식하는 것을 막음으로써 작용하는 것으로 보인다. **9** 그러나, 일부 전문가들은 이 연구들이 충분한 사람들을 포함하지 않았기에, 우리가 그 결과들을 믿을 수 없다고 말한다.

10 위험: 가능한 부작용들이 있다. **11** 일부 사람들은 배탈과 구강 건조를 경험한다. **12** 더 심하게는, 아연 스프레이를 이용한 일부 사람들이 후각을 잃기도 했다. **13** 아연은 또한 만약 당신이 너무 많이 섭취하면 독성이 있을 수 있다. **14** 그것은 신경계에 해를 입힐 수 있다.

15 결론: 캔디형이나 액체형 아연은 당신의 감기를 줄여 줄 수도 있다. **16** 최선의 결과를 위해서는, 당신의 감기 증상이 시작하자마자 사용하도록 해라. **17** 그리고 절대 권장량 이상으로 사용하지 마라.

주요 어휘 --

• zinc 아연　• mineral 미네랄, 무기물　• get rid of 없애다, 제거하다　• reduce 줄이다　• length 기간　• product 제품
• lozenge (약용 효과가 있는, 입에서 녹여 먹는 마름모꼴의) 사탕　• suck 빨다　• spray 스프레이　• trust 믿다　• result 결과
• side effect 부작용　• experience 경험하다　• upset stomach 배탈　• dry mouth 구강 건조　• shorten 줄이다
• as soon as ~하자마자　• recommended 권장된, 추천된

주요 구문 --

3 Lately, it has become a popular treatment for colds, although **not everyone** agrees it's effective.
▶ 부정어 not이 everyone 앞에 와서 '모두가 ~하는 것은 아니다'라는 부분 부정의 의미를 나타낸다.

5 The Evidence: Several studies have found that zinc **helps people get rid of** a cold faster.
▶ 「help + 목적어 + 목적격 보어(원형부정사)」구조이며, '(목적어)가 ~하는 것을 돕다'의 의미이다. 동사 help의 목적격 보어 자리에는 to부정사와 원형부정사 둘 다 올 수 있다.

8 These products seem to work by **stopping** *the virus* **from** *multiplying*.
▶ 전치사 by의 목적어로 stopping이 이끄는 동명사구가 나왔다. 「stop *A* from v-ing」는 'A가 ~하는 것을 막다'라는 의미이다.

12 Worse, *some people* **who** used zinc sprays **have lost** their sense of smell.
▶ 주어는 some people이며, 관계대명사 who가 이끄는 형용사절이 주어를 수식하는 구조이다. 동사는 have lost로 '결국 ~했다'라는 '결과'의 의미를 나타내는 현재완료이다.

문제 해설

Q1 두 번째 단락 The Evidence(증거)에서 아연이 바이러스가 증식하는 것을 막는다고 했다. 실제로 감기 바이러스를 죽인다고 하지는 않았다.
해석 | ① 아연은 면역 체계에 긍정적인 영향을 준다. ② 아연 섭취는 감기를 짧게 해줄 수 있다.
③ 아연 제품들은 감기 바이러스를 죽인다. ④ 아연은 몇몇 부작용을 일으킬 수 있다.
⑤ 과다 섭취는 해로울 수 있다.

Q2 빈칸 앞에서 아연이 면역 체계를 강하게 해주고 몸이 회복하는 데 도움을 준다고 언급한 후, 최근 '감기'에 대한 인기 있는 치료법이 되었다고 이어지는 것이 자연스럽다. 따라서 빈칸에는 colds(감기)가 들어가야 한다.
해석 | ① 감기들 ② 연구들 ③ 제품들 ④ 부작용들 ⑤ 신경계들

Q3 면역 체계를 약화시키는 것과는 반대로 오히려 아연은 면역 체계를 강하게 하고 몸의 회복을 도와준다고 했으므로 ①은 해당하지 않는다.

Q4 바로 뒤에 For best results에 대한 두 가지 제안이 나와 있다. use it as soon as your cold symptoms start와 never use more than the recommended amount를 우리말로 간략히 쓴다.

⬤ READ AGAIN & THINK MORE p.103

INFERENCE
▶ 일부 전문가들은 이 연구들이 충분한 사람들을 대상으로 하지 않았기에 결과를 신뢰할 수 없다는 입장이므로, 아연의 효과성에 대한 더 많은 증거를 원한다는 것을 추론할 수 있다.
해석 | 그러나, 일부 전문가들은 이 연구들이 충분한 사람들을 포함하지 않았기에, 우리가 그 결과들을 믿을 수 없다고 말한다.
① 이 전문가들은 아연으로 감기를 치료하는 것은 위험하다고 생각한다.
② 이 전문가들은 아연의 효과에 대한 더 많은 증거를 원한다.
③ 다른 전문가들은 아연이 감기에 걸린 사람들에게 효과가 있음을 발견했다.

SUMMARY
해석 | 아연은 우리가 건강을 유지하도록 도와주는 **1** 무기물이다. 최근에, 그것은 인기 있는 **2** 감기약이 되기도 했다. 아연 약들은 **3** 액체형, 캔디형, 코 스프레이형이 있을 수 있다. 연구들은 이것들이 사람들이 감기를 더 빨리 없앨 수 있게 도와줄 수 있음을 발견했다. 그러나, 일부 **4** 전문가들은 이 연구들이 충분히 유효하다고 생각하지 않는다. 또한, 아연 제품들은 배탈을 포함한 **5** 부작용을 일으킬 수 있다. **6** 스프레이들은 후각을 망칠 수 있으며, 과다한 아연은 **7** 신경계를 해칠 수 있다. 당신이 아연을 사용한다면, 권장량 이상으로 사용하지 마라.

MEMO

Reading Is Thinking!

Starter 1,2 Intermediate 1,2 Advanced 1,2

내신 만점을 위한 체계적 영작 훈련!

올쏨(All쏨)
서술형 시리즈

올쏨 1권
기본 문장 PATTERN

1. 영작 초보자에게 딱!
2. 빈출 기본 동사 351개 엄선
3. 16개 패턴으로 문장 구조 학습

올쏨 2권
그래머 KNOWHOW

1. 5가지 문법 노하우
2. 우리말과 영어의 차이점 학습
3. 서술형 내신 완벽 대비

올쏨 3권
고등 서술형 RANK 77

1. 고등 전체 학년을 위한 실전 서술형
2. 전국 216개 고교 기출 문제 정리
3. 출제 빈도순 77개 문법 포인트 전격 공개

쎄듀

쎄듀 초등 커리큘럼

	예비초	초1	초2	초3	초4	초5	초6
구문		신간 천일문 365 일력 \|초1-3\| 교육부 지정 초등 필수 영어 문장		초등코치 천일문 SENTENCE 1001개 통문장 암기로 완성하는 초등 영어의 기초			
문법					초등코치 천일문 GRAMMAR 1001개 예문으로 배우는 초등 영문법		
			신간 왓츠 Grammar Start 시리즈 초등 기초 영문법 입문			신간 왓츠 Grammar Plus 시리즈 초등 필수 영문법 마무리	
독해				신간 왓츠 리딩 70 / 80 / 90 / 100 A / B 쉽고 재미있게 완성되는 영어 독해력			
어휘				초등코치 천일문 VOCA&STORY 1001개의 초등 필수 어휘와 짧은 스토리			
		패턴으로 말하는 초등 필수 영단어 1 / 2 문장 패턴으로 완성하는 초등 필수 영단어					
ELT	Oh! My PHONICS 1 / 2 / 3 / 4 유·초등학생을 위한 첫 영어 파닉스						
		Oh! My SPEAKING 1 / 2 / 3 / 4 / 5 / 6 핵심 문장 패턴으로 더욱 쉬운 영어 말하기					
		Oh! My GRAMMAR 1 / 2 / 3 쓰기로 완성하는 첫 초등 영문법					

쎄듀 중등 커리큘럼

	예비중	중1	중2	중3
구문		신간 천일문 STARTER 1 / 2		중등 필수 구문 & 문법 총정리
문법		천일문 GRAMMAR LEVEL 1 / 2 / 3		예문 중심 문법 기본서
		GRAMMAR Q Starter 1, 2 / Intermediate 1, 2 / Advanced 1, 2		학기별 문법 기본서
		잘 풀리는 영문법 1 / 2 / 3		문제 중심 문법 적용서
		GRAMMAR PIC 1 / 2 / 3 / 4		이해가 쉬운 도식화된 문법서
			1센치 영문법	1권으로 핵심 문법 정리
문법+어법			첫단추 BASIC 문법·어법편 1 / 2	문법·어법의 기초
문법+쓰기	EGU 영단어&품사 / 문장 형식 / 동사 써먹기 / 문법 써먹기 / 구문 써먹기			서술형 기초 세우기와 문법 다지기
				올씀 1 기본 문장 PATTERN 내신 서술형 기본 문장 학습
쓰기		거침없이 Writing LEVEL 1 / 2 / 3		중등 교과서 내신 기출 서술
		개정 중학 영어 쓰작 1 / 2 / 3		중등 교과서 패턴 드릴 서술형
어휘	어휘끝 중학 필수편		중학 필수어휘 1000개	어휘끝 중학 마스터편 고난도 중학어휘 +고등기초 어휘 1000개
독해		Reading Relay Starter 1, 2 / Challenger 1, 2 / Master 1, 2		타교과 연계 배경 지식 독해
		READING Q Starter 1, 2 / Intermediate 1, 2 / Advanced 1, 2		예측/추론/요약 사고력 독해
독해전략			리딩 플랫폼 1 / 2 / 3	논픽션 지문 독해
독해유형			Reading 16 LEVEL 1 / 2 / 3	수능 유형 맛보기 + 내신 대비
			첫단추 BASIC 독해편 1 / 2	수능 유형 독해 입문
듣기	Listening Q 유형편 / 1 / 2 / 3			유형별 듣기 전략 및 실전 대비
		쎄듀 빠르게 중학영어듣기 모의고사 1 / 2 / 3		교육청 듣기평가 대비